甲午
夏

中国大书法

硕懦轩书学管窥

张华庆 主编

甲午
夏

图书在版编目（CIP）数据

就懦轩书学管窥 / 张华庆主编. -- 上海：上海书画出版社, 2014.10
（中国大书法）
ISBN 978-7-5479-0894-5

Ⅰ.①就… Ⅱ.①张… Ⅲ.①书法-研究-中国②篆刻-研究-中国 Ⅳ.①J292

中国版本图书馆CIP数据核字(2014)第235626号

中国大书法编委会
主　编：张华庆
副主编：李　冰　熊洁英　卢振华
本期执行编委：吴云峰
本期图文编辑：史洪清　倪国庆
本期电脑制作：刘文帅　张雨婷
办公室：王　毅　马　越　韩福智　李　君
北京编辑部地址：
北京市丰台区草桥欣园四区20栋801室
邮政编码：100068
编辑部电话：010-87507504　63051095
电子邮箱：zgdsfzz@163.com

中国大书法

就懦轩书学管窥

张华庆　主编

责任编辑　吴云峰
审　读　曹瑞锋
技术编辑　杨关麟
装帧设计　王　峥　熊洁英

出版发行　上海书画出版社
地　址　上海市延安西路593号
网　址　www.shshuhua.com
E-mail　shcpph@online.sh.cn
制版印刷　辽宁淡远印刷广告传播有限公司
经　销　各地新华书店
开　本　210×291　1/16
印　张　180千字　10.25
版　次　2014年9月第一版

书　号　ISBN 978-7-5479-0894-5
定　价　50.00元

卷首语

张华庆

　　汉字，中华文化的根，它承载着华夏文明，穿越了一个又一个朝代，从远古走到我们面前。习近平同志前不久指出："中国字是中国文化传承的标志，殷墟甲骨文距离现在3000多年，3000多年来汉字结构没有变，这种传承是真正的中华基因"。书法在中国的传承，来源于汉字的魅力。汉字是世界文化一大遗产，有四万多字，中华大字典则收有六万多字。它蕴含着的无穷无尽的艺术、历史、文化、社会的信息。汉字这种美的形态，是前人经过几千年书写实践积累而成的。汉字的结构美学和书写规律，体现了协调性、整体性、稳定性的美学原则。当代世界要了解中国文化，首先要了解中国汉字；要了解中国的传统艺术，首先要了解中国书法的审美。《中国大书法》丛刊的编辑出版，在选题、审美、编辑等方面，全方位的继承了中国优秀传统文化的主流思想，践行着中国大书法的理念。在当下，中国书法界存在着浮夸之风、吹捧乱象。在"伪大师"欺骗炫耀、闹剧频出的现象下，《中国大书法》因在中国书坛起到了传播正能量的作用，所以获得了国内外业界的好评。

　　些许的成功，来源于我们的自信，因为我们所持守的是主流文化。作为以汉字为载体，包含各种书写和镌刻工具创作的艺术作品——大书法把它引向多学科的领域是促成其更加完美和社会认知的重要途径与方法。《中国大书法》在为此而不懈努力工作着。世上本无移山之术，除了传说中的"愚公移山"。最好的移山方法就是山不过来，我就过去。人生最聪明的态度就是改变可以改变的一切，适应不能改变的一切。书法当做表现内心情感和意境的心画者，就是作者的心迹，就是时代精神气象的载体。中华民族正走在伟大复兴的历史征程中，在新的时代精神的灌注下，期待中国的大书法艺术缔造新的辉煌。

目录

中國大書法

翰墨天下

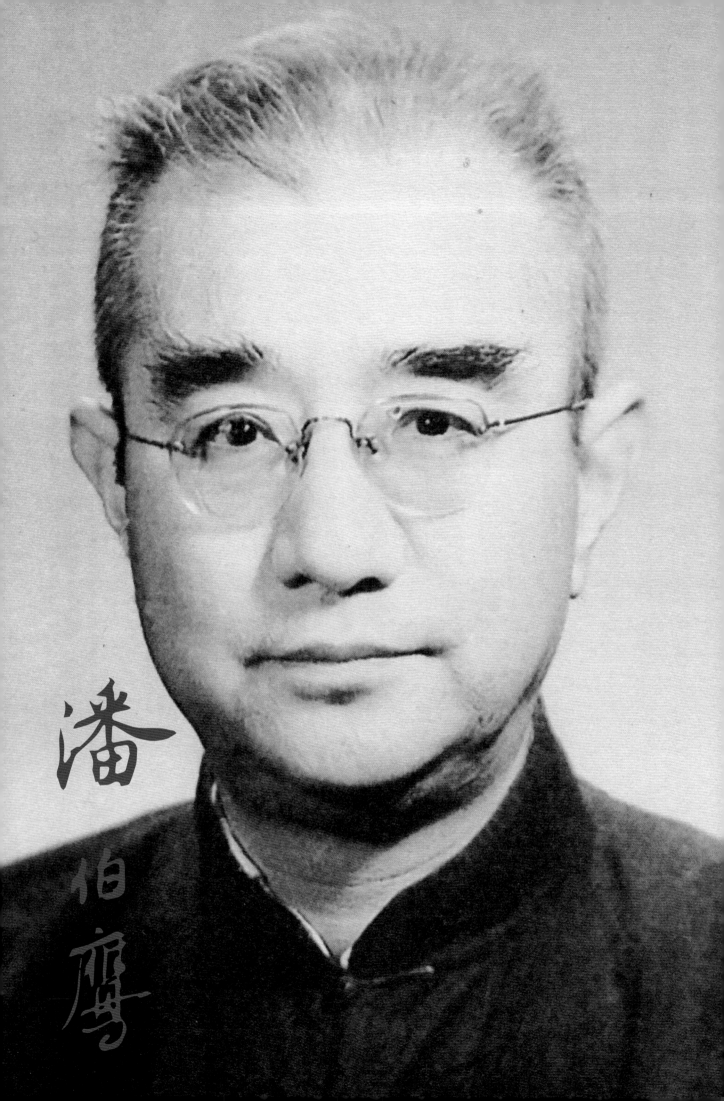

潘
伯
鹰

就儒轩书学管窥

文 / 李志贤

潘伯鹰先生是我国二十世纪杰出的书法艺术家，是新中国第一代卓越的古书画文物鉴赏家，也是一位著作等身的诗人、文学家。

借鉴前人成功之路

潘伯鹰先生年轻时就曾在书法艺术上下过很深的功夫。他"十三四岁起杂学唐宋人碑，尤好写苏东坡的字"，"约十六岁时改写汉碑，三年之内写了十几种，自己觉得无甚进步，于是学褚遂良《倪宽赞》"，"我昔粗习《龙藏寺》，因识河南所结字"，又说："余三十左右尝力学（黄）山谷《青原山诗》（或称《七祖山诗》）摩崖大字……继而稍入晋唐之室"。我们现在见到先生早年的书迹如《波外楼近体诗钞册》、《七言·两生才器亦超群诗轴》和《东堂杂钞》等，可以看出他年轻时学书取法高，所追寻的基本都是王羲之书法的正传，他对二王书法的热爱、重视，为他一生的书法创作打下了坚实的基础。

我们现在看到的潘伯鹰先生晚年的《临古法帖卷》、《临十七帖》、《临兰亭序》和《临孙过庭书谱卷》，正是全神贯注、暗用篆隶古法之作，圆浑、凝练、秀劲、娟净，洋洋数千字文文静静，丝毫不带火气，炉火纯青，似美酒之醇，将王字风神特色表现得惟妙惟肖。这就是潘伯鹰先生把持了一辈子的根底，这是先生来自二王的功力和藉以创造的自我。这绝不是一般人所能达到的境界。

王羲之书圣的地位不可动摇，他已将正楷的笔法、造型发挥到了极致，成了近一千八百年来无可逾越的偶像。那么，后人在书法艺术上是否已无路可走了呢？这对王氏之后的历代书法艺术爱好者来说，都是一个热门话题。站在历史的高度看，有的路是走不通的。一是盲目崇拜，一味模拟者。黄山谷说："世人尽学《兰亭》面，欲换凡骨无金丹。"一头钻进死胡同，典型的实例如宋之院体、明清之馆阁体。二是根本不懂传统，不懂艺术史，妄自尊大，意欲替代二王的历史地位，号称摆脱传统束缚，实则拿着笔墨胡乱涂抹者。那么，怎样才能在书法史发展的轨迹中走出新路呢？潘伯鹰先生从前人已经取得的成功之路中找出"褚、颜、苏、黄、赵、董"六家。从深入几家到走出自己的路，而其中的方法就是成功之路。

潘伯鹰先生认为，二王之后，到了初唐四家；标志着今隶或正楷书体的成熟，二王是先行者，欧、虞、褚、薛四家是群体的代表。四家之中，薛稷传世的作品太少，仅《信行禅师碑》一种。虞世南的社会地位高，人品、书品也高，没有习气。但是，因为他传世的代表性作品也仅《孔子庙堂碑》一件（传世《虞世南临兰亭序》有托名之嫌），故学虞书很难深入展开。故而

虞书的普及程度远远比不上欧、褚。欧阳询的字既平稳又险绝。说他平稳，是因为他的字几乎成了正楷的标准字体。潘伯鹰先生说："险劲两字说尽了欧书的特色。但越险劲的字越是从平稳中来，写字也好比建筑工程，越是危险的工程，越要建筑得平实坚固，使其每一重点都在力的重心之中。"后人学欧字往往注意平稳，而学不到他的险峻和气韵。初唐四家之中，在艺术上对后世影

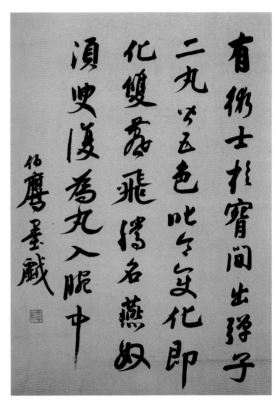

行草墨戏语轴　纸本　纵七三厘米　横五一厘米
二十世纪五十年代书　上海书画出版社藏

响最广泛的应是褚遂良。沈尹默先生认为褚的书法介于"内擪"、"外拓"之间。潘伯鹰先生的意见近于沈尹默。他认为，褚遂良的楷书最特殊的一点是隶法的形态特多。这个特色非但在《孟法师碑》、《伊阙佛龛》中得到印证，就是在《雁塔圣教序》、《房梁公碑》那种瘦劲飘逸的作品中仍可看到端倪。其次，褚遂良是王氏书法重要的承前启后者，他对二王的研究极为广博。

部分小说、诗集及其它著作

部分书法著作

当唐太宗让他鉴定内府所藏全部王书时，褚遂良从容应对，一无舛误。他学王书功力至深，存世传出褚手的《兰亭序》墨迹就有三四种，举世公认达到了下真迹一等的水平。更重要的是，褚字并未完全依傍古隶、二王、虞欧等前辈的面貌，他综合了前贤的长处和特色。《孟法师碑》、《伊阙佛龛》、《房梁公碑》、《雁塔圣教序》四大碑刻，件件与前人不同。四件之间也件件各具特色，尤其是后两件，所谓"瑶台青琐、容映春林"、"字里金生、行间玉润"。在这极度整齐华美之中，却是"疏瘦劲炼"、"一钩一捺有千钧之力"，有一种"如得道之士，世尘不能一毫婴之"。这些历代著名的评语，也就是潘伯鹰先生醉心褚字的地方。伯鹰先生学褚字能得其神髓，陈巨来《记十大狂人·潘伯鹰》中说："（潘）喜仿褚遂良之《伊阙佛龛碑》字体作书，因此得章行严与沈尹默之青睐……"潘先生所临的《房梁公碑》瘦硬通神，他认为，笔画细瘦并不难，难的是瘦劲，同时还要能圆润，有血有肉有韵味。这就是潘学褚字的关捩。

褚遂良之后，褚字几乎成了正书的主流书体。薛稷、薛曜、王知敬、王行满、魏栖梧等都学褚字，都以褚的艺术特色为自己的基本面目，可惜都未能在褚的基础上取得长足的突破。若论学褚书最有成绩的，当算颜真卿。

颜从褚出：颜字造型的宽博就是从褚字承袭而来的，近年新出土的《王琳墓志》、《郭虚己墓志》和《多宝塔碑》等颜真卿早期书中，可以看到十分鲜明的褚字身影。在笔法方面，褚、颜之不同处不仅在笔仗的轻重上，重要的是颜真卿看到了褚字是溯源隶书而来的。颜明白，学褚不但要溯褚的源，还要善于运用褚的学习创造之方法。所以中晚期的颜字大胆运用的是篆法。他用篆书线条的圆通、浑厚作正书，尤其运用在大字上取得了空前的成功。这次编印潘先生的大型作品集，从征集到的数百件作品中，虽未发现先生直接临摹颜字的遗作（可能先生并未在直接临摹上花多少时间），但从潘先生的笔底可看到，他并没有简单地袭用颜书的形体，而是运用了颜书瑰伟的体势和浑厚的篆意，尤其是一九五七年、一九五八年后，他的书法神韵、气势与之前相比是有很大不同的，人书俱老、炉火纯青，到达了他一生的艺术峰巅。

二王体系的书法，历唐代得到了充分的倡导和普及。自颜真卿后，二王旧法开始式微。北宋蔡襄学褚学颜，终成小家碧玉；米芾在笔法上直追二王，可算是用晋唐古法的，但在造型和笔法取势上的欹侧倾向，虽潇洒神骏、意趣无穷，但已渐离了二王古法堂堂正正的"正"，虽别有蹊径却渐离了"王道"。苏东坡、黄山谷被人们称为"新体"，但他们两位却在笔法上真正在暗用二王的旧法，古意古韵，耐人寻味。沈尹默先生曾说："山谷只是唐法，君谟精熟晋人楷模，唯少新意；元章于二王规矩能入能出，仍觉太逼真，嫌于着迹；偶然妙合，如出天成者唯一东坡。"伯鹰先生说："余三十左右尝力学山谷《青原山诗》摩崖大字，始悟山谷何以独赞《鹤铭》之故，继而稍入晋唐之室，又薄山谷，以为不古，又十馀年方知所谓之古者，皆山谷之弃也。然余亦不欲更习山谷书。由于知山谷之得于古者诚深，即以山谷不学《兰亭》面目而学山谷也。"先生后来直接学苏、黄的时间虽然花得不多，在他自己的笔下也未直接体现苏黄的体势、形态，而笔法上却时时在体味、表现苏黄醇醇的古

韵"如禅家句中有眼"。新加坡潘受先生早在一九四九年时就揭出了伯鹰先生书有"颜意而苏韵"的奥秘。

南宋以后,人们往往喜欢轻松流便的书风,遂离二王旧法越来越远。一九六四年,潘翁在病榻上给著名书画家范韧庵先生的信中,附寄了一份刊有南宋白玉蟾(葛长庚)书《足轩铭》的《大公报》。信中说:"……此《足轩铭》草书甚佳,佳在熟极自然流走也。第此种草书已是宋末之草书,近乎元明人矣。兄细玩其气息,必知与古草书有别。松雪之所以不可企及正在此等处也。"这里说的,一是南宋、元、明时的一般书风不复古意古趣,其次是说赵孟頫在这种社会风气下,奋力复古,有眼力、有胆魄,为后人不可企及。

赵孟頫是伯鹰先生极力推崇的又一位大书家。根据潘翁的书法作品和论述,我们可以看到,他推崇学习赵孟頫的书法仍不在赵的字形等表面形式。他认为,赵孟頫的伟大,是在数百年来人们逐渐远离二王体势时,他却意识到,并全力去挖掘,恢复二王书法的"法":潘翁在《鲜于枢论草书》一文中说到,赵孟頫曾从鲜于枢处借得秘藏《高闲大草千字文卷》学之。"第子昂尽去高闲之纵横习气,收敛归己,别成一格。"所以,正是他想复古之"法",才是后世所应当重视的。伯鹰先生的遗作中有几件临赵孟頫的作品。我从中体会到他并未打算使自己的字去靠拢赵字。他在临摹的过程中揣摩赵孟頫企图恢复的"古法"。伯鹰先生认为二王真迹失传,唐摹钩填本太少。颜(真卿)、杨(凝式)、苏(东坡)、黄(山谷)虽都从不同的方位中暗用古法,但都已改头换面,强调了各自的个性,创造了各自的形体,所以学习王字,学习晋唐古法。可以从赵字着手,进得门去,再上溯晋唐未始不可。

中国书法史上,潘伯鹰先生认为还可一提的是董其昌。他认为董其昌的平淡天真,是常人很难学到的高度。平淡、安详、圆润含蓄、追求韵味,这就是伯鹰先生食古能化、化了自己的艺术风貌。

潘伯鹰先生天资聪颖,观察、思考、行动能力很强。本集有机会综合大量潘先生的作品,从中不难看出,大约从上世纪五十年代中期起,潘翁把握了参用颜法的机会,使自己的书法艺术向前大大地跨进了一步。他善于学习,他从颜书中汲取了参用篆法的浑厚和雍容大度的庙堂气息,同时又非常和谐地保留了自己文静、安详、脱火的艺术特色。使人觉得他的字非"南"非"北",从二王来,有褚有颜,有苏有赵,还有章草的生辣!和谐统一成一种新的风貌,这就是伯鹰先生的创造。

反对南北分派论

总结前人的经验和教训,辨析历史上的有关是非,不但是理论认识上的事,而且与指导自己及后人的实践直接有关。潘伯鹰先生就十分鲜明地反对清代阮元的"南北书派论"和"北碑南帖论"。

清中期以来,有些学者为了能使自己的主张迅速地为广大士人所接受,于是标新立异、片面鼓吹,阮元就是其中的代表人物。他认为,古代书法自三国锺繇之后,便截然分成了南北两派,或说两个体系:以地域分,晋、刘宋、南齐、梁、陈等国为南派,魏、赵、燕、北齐、周、隋为北派;以人物分,王羲之、王献之、王僧虔、智永、虞世南为南派,而索靖、赵文深、丁道护、欧阳询、褚遂良等为北派。南派疏松妍妙,长于简牍;北派则是中原古法,拘谨拙陋,长于碑榜。阮元以为,自李世民倡导王字以来的千馀年间,世间广泛流行的是南派书法,才致明清流行馆阁体,才使书风不振。故而应该为北派正名,提倡研究。这个说法在此后的一百年中,在书学理论方面产生了一定的积极意义,也造成不少混乱。人们开始重视秦汉篆隶和隋唐以前的碑版,使书坛出现了一些生机;但在广大一般爱好者、对艺术史一知半解者中,却起到了物极必反的作用。有人强行将客观存在的历代碑刻法帖分派,将历代书家分派,发展到将艺术、技法上是否工细也说成了南北派。更有人因自知工力远逊。不可能达到登堂入室的要求,就把粗犷的"野狐禅"也说成了"北派"。于是乎,"南派"、"北派"到处滥用。把凡属二王以下的历代卷牍翰札,什么欧虞褚薛、苏黄米蔡等一律归入"南派",他们"未识欧虞、径造颠素,其散漫连延之势,终为飞蓬蔓草"(沈尹默语)。凡是讲求点画、卷面清净匀洁的,统统不屑一顾,只有歪着脑袋、斜着肩膀,不用临摹学习,随手拿来的破烂则都是"北派",都是值得追捧的。

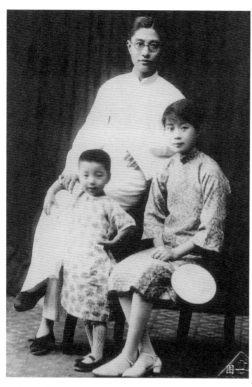

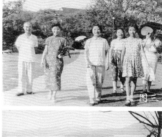
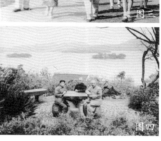
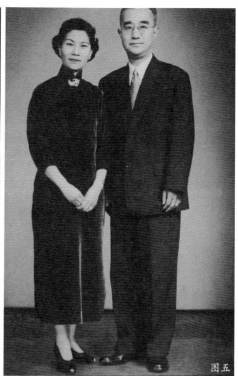

【图一】一九二九年与夫人何世珍、长女潘令徽摄于安徽安庆　【图二】谢稚柳来访　【图三】与家人游上海中山公园
【图四】一九六〇年十一月杭州西湖留影　【图五】一九五八年与张荷君结婚照

当今书坛的歪风不能说与这股"南北"风没有丝毫关系。

　　阮元等人简单牵强、粗暴武断的说法将特定时期的一些现象引向了极端。对此应该予以辩正。潘伯鹰先生在《中国书法简论》中观点鲜明地予以反对，他说："由于阮元限于所见的数据范围，只从字形看问题，而不从笔法上去看，所以他虽然触及书法的时代性，却未能抓住要害。这一点正是我们和阮氏不同的地方，从而也不能同意他的南北分派的论点。"

　　潘伯鹰先生认为："阮氏未能多见六朝以来的真迹，仅凭墨拓本，所以不能得要。"而字体（篆、隶、正、行、草）能分"南北"么？形式（碑、碣、手卷、册页、立轴）能分"南北"么？时代（秦汉、魏晋、隋唐等）、地域（北魏、东魏、西魏、北齐、南齐、北周、刘宋、萧梁、陈、隋）也不能成为书法风格的"南北"之分；至于运笔的方圆、工细与粗犷，因为在书家笔底往往是方中有圆、圆中有方、粗中有细、细中有粗，这些现象只是技法上的变化、节奏所需，故也不能分为"南北"！

　　几千年来，凡优秀书法作品的笔法有其惊人的同一性，即中锋行笔（"八法"只是"中锋"原则下适应正楷体势需要的延伸方法），人们看到不同的是形态的变化。篆书多圆转，但也有《诅楚文》、《秦诏版》及汉碑额、升量文字的方折；汉隶多严整，但出土简牍中也有轻松流便且孕育着后来正、行、草书的雏形；北朝碑刻多方折，如斩钉截铁的《始平公》、《杨大眼》，但也有《郑文公》、《石门铭》那样圆润闲逸的风格。再看北方出土的六朝简牍、纸帛文字，也与南方的日常流行的手写字体一致。南朝有二王父子的书风，可在云南边陲却有《爨宝子》、《爨龙颜》以及南京附近王、谢家族墓砖上文字的笨拙、方峻，触目惊心。至于褚遂良，早期比较方整的《孟法师》、《伊

阙佛龛》及晚年偏于妩媚清丽的《雁塔圣教序》、《房梁公碑》，把他划入"北派"或"南派"都是勉强的！再说"南"与"北"的地理标志何在，是长江还是黄河？用到艺术风格上，实在过火。故潘伯鹰先生说："我们有幸纵观而得到比阮氏更正确的认识。我们方知在这无数的真迹中显现出时代尽有先后，地域尽有南北，而用笔却是一贯的。由此可证，南北分派之

行草与陆澹安书札
纸本　纵二七厘米　横一六·五厘米
信封纵一六厘米　横九厘米
二十世纪六十年代初书　私人藏

说实在是强行分割的！无根据的！不必要的！"

由于这样的指导思想，我们可以看清伯鹰先生的取法不分南北，伯鹰先生自己的艺术实践和艺术成就，既非"北派"，也不是阮元等所说的"南派"。

以章入行的实践

潘伯鹰先生的正书是从《龙藏寺碑》和褚遂良诸碑入手的，他的行草在二王遗风中兼具运用篆法的颜真卿和运用隶法的章草气息。

秦汉时期，正规的文书，包括碑版，多用正整的篆书或隶书。由于篆隶正体不便实用，故民间简牍一般也流行一种简易写法的字体，就是可以从出土简牍上见到的那种流动性较大，书写简单，可以钩连环转的字体，后来的楷、行、草体字多发源于此；到了东汉，这种字体逐渐形成了一种相对固定的形式，就是后人所称的"章草"。我们现在所能见到的章草法帖，只有《急就草》、《出师颂》、《月仪帖》、《文武将队帖》、《平复帖》等数种，隋唐、两宋已很少有人去注意这种书体了。元代赵孟頫、邓文原等人，在唐宋书风的重压之下，有意试探章草古法，作了一些临摹尝试，但并未以此古法融入自己的艺术创作。直至今日，章草书体虽未断绝，但很少有人问津了。潘伯鹰先生自二十世纪四十年代中期回居上海后，广收博取。他虽然把主要精力放在二王颜褚上，已经写出了一手温润秀劲的好字，但可能以为自己的字熟练精妍有馀，古厚生辣不足。于是，他曾一度认真地研究取法章草。我们有幸见到了他临写的《出师颂》等书迹，乍一看去，就觉得古厚、古质、古拙，古风扑鼻，备尽古法。章草的体势开张，生辣果敢，正是伯鹰先生五十年代前期书作所缺乏的。他看到了自己的问题，抓住了关捩，将对章草的学习，努力地融入了自己的创作之中。如《苏轼诗·闻辨才法师复归上天竺以诗戏问·道人出山去》轴，既富有褚、赵的温润劲秀，颜苏的浑厚端庄，又融入了章草书简静开张的古风。再如他的《临古法帖卷》中的章草部分和《临出师颂》都达到了极高的艺术境界，堪称是明清以来几成绝响的章草书法艺术在现代书坛上绽放的奇葩。

关于小楷书的晋唐格韵

《中国书法简论》中有这样一段文字："说到楷书与草书，就必须说大楷和小楷的差别。魏晋至唐，小楷的字形，别是一种结构，这种结构和大楷完全两样。我们试看《荐季直表》、《曹娥碑》、《十三行》、《黄庭经》、《乐毅论》甚至《西升经》等等，便可一目了然。这种小字的结构，真是异常巧丽而廉峭，专是对于"小"才合宜。我曾经将这种小字用放大法将它放得很大，就不如小的美丽，并且足以反证，大楷必须用大楷的结构才好。这一点是特别重要的。宋元以来，小楷并非特种字形，只是大字的缩小而已。其中只有极少数的书家，如明朝的文徵明、王宠，明末清初的黄道周、王铎，写小楷另有一套本领，不同于写大字。因此我们练习小楷还必须另下一番工夫。"

这里潘伯鹰先生说了大字与小字的结构不一样。本集所陈《六月十三日致许伯建书》中又有这样一段话："……沈尹翁诗词合集书法极工，但不入晋唐格韵。古人小字别有章法，与

大字不同，试观《乐毅论》、《遗教经》与王书他帖皆殊科也。尹翁于此未能分别，是以终落大卷格式耳。以兄锐眼特意询及，不敢不据实为答，幸毋告人，以为讪弹前辈也。"这是一段很有分量的谈艺录。

《乐毅论》小楷是王羲之传世的法书，与《黄庭经》等一样，是历代书家学者一致公认的下真迹一等的著名法帖，是王羲之小楷的代表性作品，也是所谓晋唐小楷的代表性作品。

潘伯鹰先生此处所指的"大字"，我以为指的是一般碑刻如《九成宫》、《家庙碑》之类大小的字（如《泰山金刚经》式的大字，可称为"榜书"，其笔法、造型又是一路，本文不拟深入）。

以《乐毅论》为代表的晋唐小楷，原本就是写在纸素上，供人平展于几案近距离观赏的，小楷的笔仗轻盈，使字里行间的空白展示得特别充分。笔仗轻到有的笔画可以时常露锋。但因为瘦硬圆润，又不使笔尖显得单薄；他的捺笔往往特别长而重，好似古代士大夫的裙裾，曳地飘逸。使人觉得这种体势优雅、闲逸、舒朗、轻松，充满了书卷气、山林气。因此一直受到历代文士书家的看重，把这种体势视为特定的字型，觉得其中有特定的晋唐格韵。赵孟頫、王宠等人就以此为神圣不可侵犯的圭臬而尽力追仿。当然，如果将这类小楷放大了，就一定不行，就一定会给人以空阔、松散、有气无力和精神委摩的感觉。

反之。如《九成宫》之类的碑字，无论当初是直接书丹上石的，还是书于纸素勾勒上石的，书家在书写之时就十分明确，是刻在碑石上让人远观的，所以他本身就决定了艺术风格的严肃、整饬、醒目。这类字将之摄影缩小，只会给人以严密、刻板的感觉。同样，缩成为小楷，其效果、趣味又是与《乐毅论》之类的晋唐小楷相迥异的，是历代文士不取之法。这里面没有"南派"、"北派"之分，也不存在大小字本身的优劣之分。

潘伯鹰先生与沈尹老在书法艺术方面，两人的主要活动期基本重合，又同是中国第一个书法篆刻研究会的正副主任委员。事实上潘对沈是非常崇敬的，从他俩遗留下来的大量信札中可以看见，他俩的关系十分密切。潘对沈氏小楷的议论，并不因两人关系好而一味附和，更不是对沈有丝毫不敬，绝非讪谤、讥弹，而是严肃认真的纯粹的学术观点。这种治学作风，值得后辈学习。

说到小字，附带介绍一下伯鹰先生的绝艺——小行书。他的小行书经常小到字径约两三毫米，比常见的小楷小得多，与常言的蝇头小楷相仿。

先生写这种小行书与米芾的小行楷有一点极相似，因他只用于诗文的自留底稿或信札中，故外人很少有机会一见。正因为他从没打算拿出去展览，所以他书写时心平气和、一丝不苟、平平淡淡，犹如不食人间烟火。在漫漫书法史上，能以如此小而又精准之行书传世者，潘伯鹰先生堪称一绝。

广收博取 功夫在书外

一、书画文物鉴赏

潘伯鹰先生是新中国第一代古书画文物鉴赏专家。他出生于旧知识分子家庭，据载，他家祖传的古书画甚丰，自童年起，

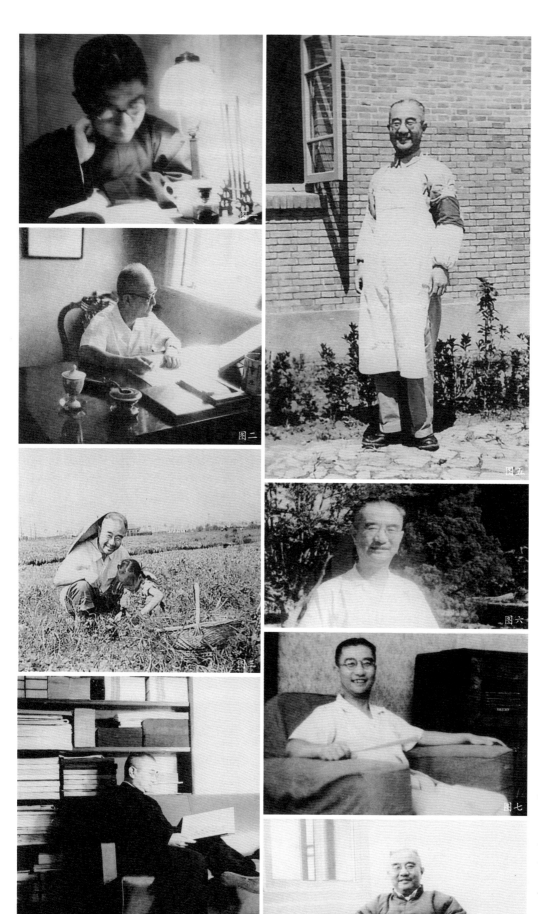

【图一】
约一九三〇年摄于沈阳
【图二】于就懦轩
【图三、五】一九五九年
参加市政府参事室社会主
义教育学院学习、劳动
【图四】
在玄隐庐观赏碑帖
【图六】潘伯鹰个人照
【图七】
一九四七年摄于上海
【图八】
一九六四年在虹桥医院

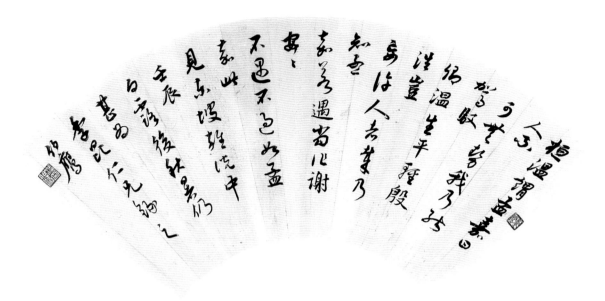

行草东坡杂说扇片
纸本 纵一八厘米 横五○厘米
一九五二年书 私人藏

耳濡目染，积累了深厚的学养。他年轻时在京津，便与张伯驹、齐燕铭、吴稚鹤、叶恭绰等名流收藏家过往甚密。他还因有敦煌隋贤写经而颜其室曰"隋经室"。在京津沪港渝等地的报刊上发表过数以百计的鉴赏文章。

一九四九年五月上海解放。在上海市政府领导下，很快就成立了"上海市古代文物保管委员会"，简称"文管会"，并从一九五○年一月二日起正式开展工作。受首任主任委员李亚农和副主任委员徐森玉两先生之请，潘伯鹰先生出席了第一次会议。当时出席会议的还有：沈尹默、沈迈士、柳翼谋、张闻笙、尹硕工、朱馀清、胡惠春、沈剑知、谢稚柳。这便是上海解放后最早的由官方组织的文管活动。会间，与会者一齐观赏的第一件文物为明王宠率家人合钞之《四六丛珠》，共二十册。并约定今后每周一会，同观公私藏家所藏之书画金石、陶瓷玉杂之属。伯鹰先生顾念云烟过眼，恐多遗忘，故每次回家便追撰笔记，是为传世之《观古纪馀》和《观画录》等。目前从他的笔记中可知上海博物馆、上海图书馆早期入藏的许多文物，尤其是古书画多经过他的鉴定。如《宋拓凤墅帖》、《绍兴米帖》、《米芾多景楼诗》、《宋徽宗瘦金体千字文》、《宋徽宗柳鸦芦雁图》、《巨然万壑松风图》、《赵葵竹深荷惊图》、《夏珪江山胜迹图》和《李嵩西湖图》以及倪云林、黄鹤山樵等人的作品。明清书画更不胜枚计了。

古书画鉴赏尤难于其他门类的文物。因为古书画的文化内涵最深，内容丰富，人物众多，品类繁复。自古以来研究此道的代不乏人。但因各人所长不一，出发点亦各有侧重。潘伯鹰先生对前人重眼鉴与重考据的两种基本方法有自己的见解，认为："尽去考证不免贻误后学，入于踏空。余以考证助品韵（品味书画之神韵）则鉴，品韵不致无根。品韵自是要旨，非真积力久，不能喻也。则考证助之，不可少矣。"潘先生治学严谨，观察入微，与那些只看"一角"或"半纸"便定真伪者不同，他非但从大处看气韵、构图、画理，还能十分认真地看到每个局部细节。他看到了孙过庭有补笔的习惯，"逸少比之锺张"之"逸"字末笔和"胜母之里"之"母"字中横末尾，二处收笔回折，俱是补笔而成的。又如从庞莱臣家流出之元倪云林《渔庄秋霁图》，此图有明董其昌题跋，定为倪瓒晚年之作。而伯鹰先生并不因此迷信前辈名家，不人云亦云。他从倪云林的款中发现倪自题为十八年前画，而题诗于"壬子"也。因此纠正了董说，改此画是倪氏中岁所作。还有，关心碑帖鉴赏的人们多知道上海图书馆藏有《宋拓凤墅帖》孤本，北京故宫博物院有该帖续帖卷九的重刻本。伯鹰先生《文存·题周煦良所藏凤墅帖残本》记："李忠定（纲）尺牍真迹昔尝见之，此大字《青原山诗》于涪翁（黄庭坚，山谷有大字《青原山诗》摩崖刻石墨本传世）之外，别出机趣，乃甚似参乎东坡（苏轼）、樗寮（张即之）之间者。《凤墅帖》今所存者以上海博物馆所藏称首，亦不见此卷。而吾煦老竟于无意中得之，墨缘抑何深也。假归临习数过，因识其尾。辛丑（一九六一）五月伯鹰。"从这段文字中可知：一、《凤墅帖》除上博（实为上海图书馆）藏本外，世间还有残本可以补缺。二、世间只见传有宋李纲小字尺牍，而此残本则是李纲的大字。风格在苏东坡、张即之之间，与黄山谷的《青原山诗》相比，别有机趣。三、潘翁见此于一九六一年，并临过数通，只不知残帖和潘临本今在何方？他日若再能出现，潘翁此记便是最好的考证依据。

潘翁的笔记中还有不少与书画鉴赏有关的遗闻侠事。例《却曲翁笔剩册二·毛公鼎》："毛公鼎藏番禺叶玉甫师家。倭乱时玉老避地香港，置鼎于其上海寓庐，并其他文物，责其妻郭氏守

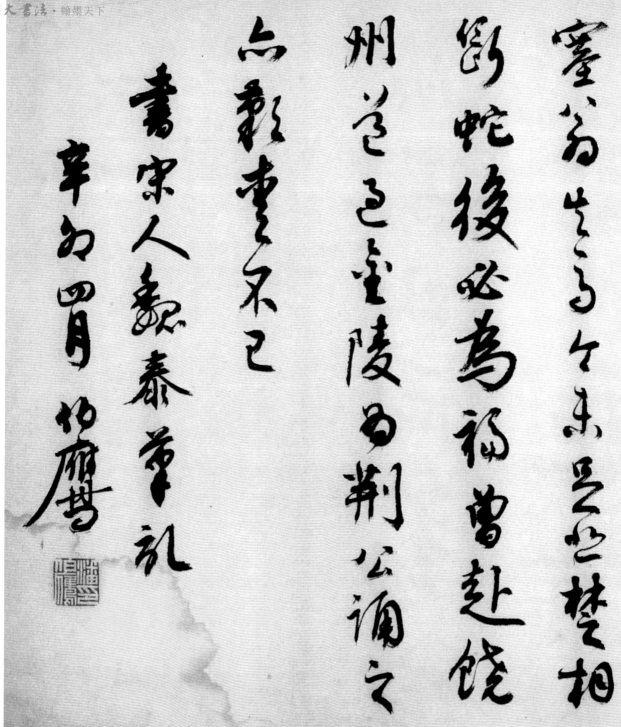

之。郭有帷薄之丑，私售其鼎。玉大愤，命其犹子崇智（叶公超）自重庆至上海，勒郭下堂，且追鼎。崇智果归鼎而逐妾，然旋复私售之陈姓富贾而依倚于倭者也。洎倭降，崇智密语戴笠，使取之。戴笠者蒋氏（介石）之厂臣也，取鼎而破陈之家。未几，笠以飞行堕地死，有微泄其事于蒋者，鼎于是移台湾。"

潘伯鹰先生虽为上海文管会的元老重臣，但他并未自我定位于鉴定专家，他的近百篇鉴赏笔记（今天能够见到的）又散见于重庆、香港、上海的报刊和尚未发表的《观画录》、《观古纪馀》、《却曲翁笔剩》、《文存》等手写稿本中，这些文稿应该有结集出版公开面世的机会，以俾后之好古博雅之士。

二、诗文小说

潘伯鹰先生说学书的功夫在书外，意思是说要使自己的书法艺术水平达到很高的境界，就必须在其他艺术领域也要有所涉猎，多下功夫，这可使自己在艺术境界、思想、素养方面同时得到提高。反之，在其他领域的心灵感受，也可触类旁通。民国以前的书画家多是这样做的，很多前辈都能同时精通诗书画。伯鹰先生就是一个很好的榜样。他非但是一位书法家，同时他还是诗人、文学家。

先生年轻时曾从著名的桐城派传人吴北江先生学经史古文，又从章士钊先生学逻辑学，在思想上受到老庄的影响，诗文上推崇韩愈、杜甫、苏轼、黄庭坚。每为文章，敏捷而典茂，议论英迈凌厉。他的诗，非唐非宋，亦唐亦宋，不求与杜、韩、苏、

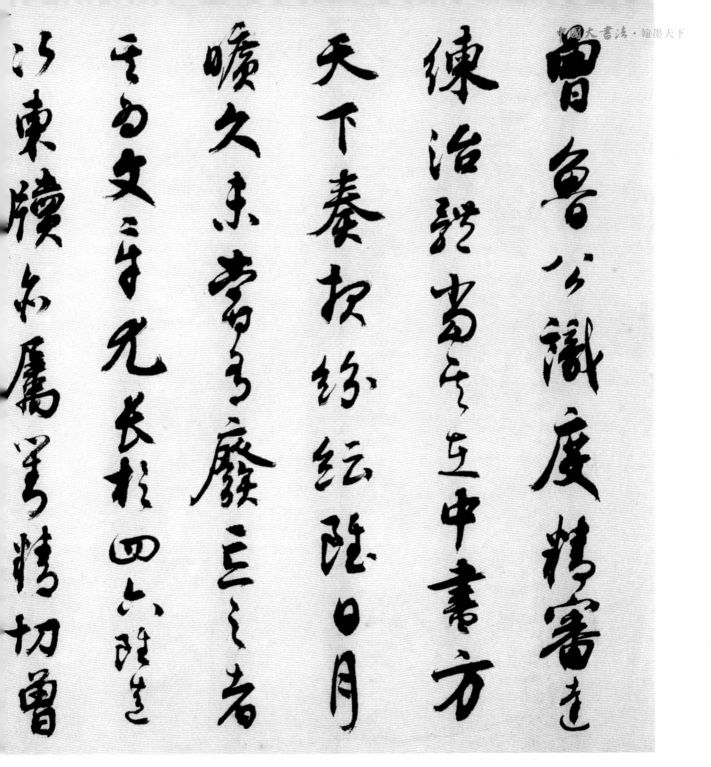

黄合而自合，不求与杜、韩、苏、黄异而自异。章士钊当年就有"鄙句不得彼（潘伯鹰）点首，终非吟定"之言。沈尹默曾吟有答章士钊十二诗，也请伯鹰"阅过，如有须斟酌处，望勿客气见示，整理过再寄北京尤好也"。可见伯鹰先生在当时诗坛的地位。

现在已很少有人知道，先生还曾经是一位红极一时的小说家。上世纪三四十年代，他出版过七部长篇小说，撰写过数百篇杂文。斯文时有仿六朝的四六骈体文，通俗得近于掌故。内容上，有写时事的，有写旧时人物的，有书画古物的，也有戏剧名伶的，游山玩水，遗闻佚事，包罗万象。本文限于主题和篇幅，不一一列举，仅拈出书画鉴赏类的代表性著述，以飨同好。

《观古纪馀》 文管会鉴定笔记

《观画录》 书画鉴赏笔记

《却曲翁书画论丛》 书画短论

《中国的书法》 一九五五年上海四联出版社出版

《中国书法简论》 一九六二年上海人民美术出版社出版

《书法杂论（十篇）》 一九六四年在《艺林丛录》第四编、一九八〇年上海书画出版社《现代书法论文选》发表。

另有知其名而未见实物的有：《十二家诗选》、《古代玺印艺术》、《明清印派述略》、《今代印人》。三部篆刻类的著作结合他的《论印绝句》数十首，说明伯鹰先生虽然不直接奏刀，但也是深谙此道的。希望这些作品早日走出尘封，与广大读者见面，使先生的学识得以光大。

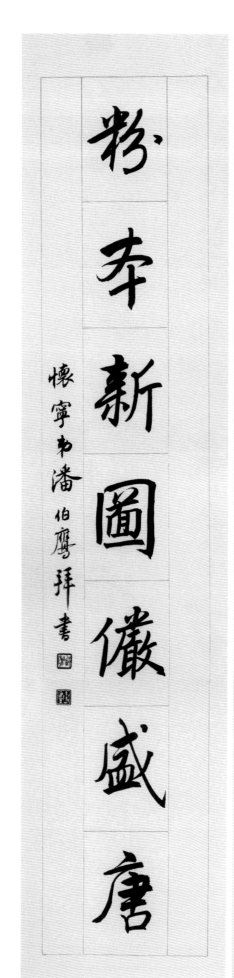

稚柳老哥大方家鑒正

烏衣高韻思江左

粉本新圖儷盛唐

懷寧弟潘伯鷹拜書

行书七言联
纸本
纵九五厘米 横二一厘米
二十世纪五十年代前期书
私人藏

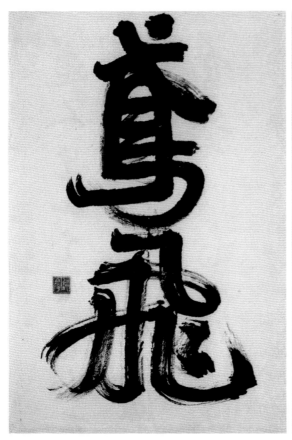

行楷鱼跃鸢飞四大字
纸本　纵一〇〇厘米　横九六厘米
二十世纪六十年代初书
私人藏

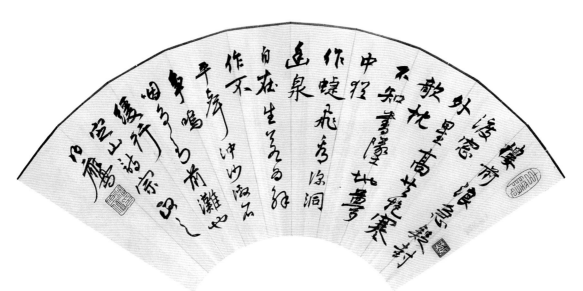

行草七言诗成扇
纸本
纵二〇厘米　横五五厘米
二十世纪五十年代前期书
私人藏

行草
与陆澹安书札
纸本
纵二五厘米 横一八厘米
二十世纪六十年代初书
私人藏

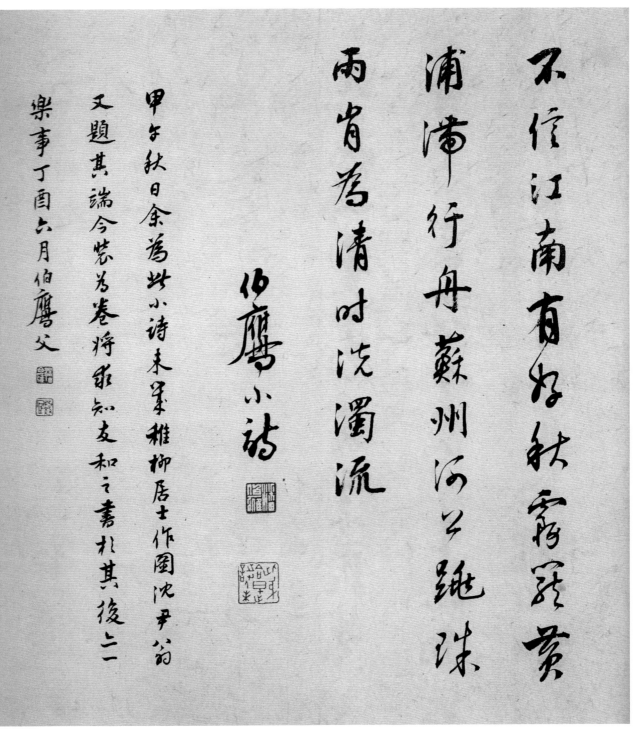

不信江南有好秋霜華矍鑠

浦溆行舟蘇州河上躍珠

雨省為清時洗濁流

伯鷹小詩

甲午秋日余為此小詩未筆稚柳居士作圖沈尹翁

又題其端今装為卷將以知友和之書於其後二

樂事丁酉六月伯鷹父

行草題谢稚柳昼卷诗
纸本　纵二七厘米　横二五厘米
一九五七年书
潘氏家属藏

15

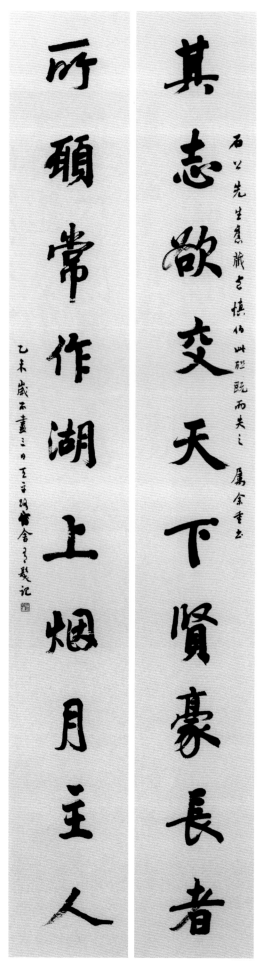

行书十言联
纸本
纵一四八·五厘米 横二〇厘米
一九五五年书
私人藏

行草杜甫湖南诗　纸本
纵八〇厘米　横五三厘米
一九五五年书
私人藏

養拙江湖外朝進記臨誄湵慚者

輟重仍却人書白髮絲難理新詩

不如雛每南過厲看在北其魚飢風

昨夜兩而江上子來涼夢岫乎峰翠潭

一葉黃花之湖外窗白首歲為郎勿惊

堂南雁口時多報章 乙未七月望日此此晚書

風起法涼書杜公湘南詩二首此晚書興

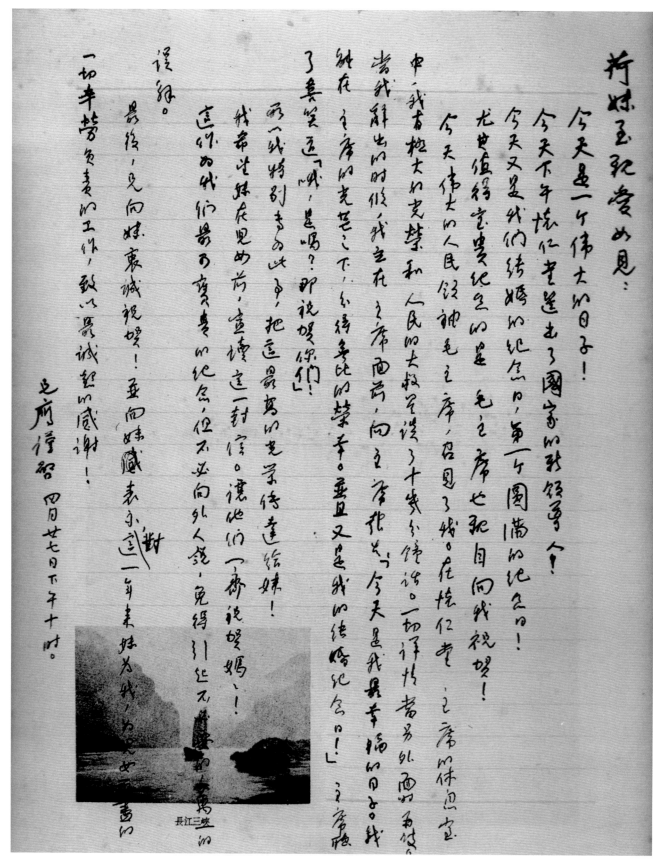

荷妹至祝爱如见：

今天是一个伟大的日子！

今天下午诞生了国家的新领导人！

今天又是我们结婚的纪念日，第一个圆满的纪念日！

尤其值得宣贵纪念的是毛主席也诞生向我祝贺！

今天伟大的人民领袖毛主席，召开了我们在怀仁堂，主席的休息室中，我有机大的光荣和人民的大救星讲了十几分钟的话。一切详情容另外面的再谈，之席的休息室，当我辞出来时似乎，我立在主席西方，向主席报告，今天是我最幸福的日子。我站在主席的光芒之下，仍得多比的荣幸。並且又是我的结婚纪念日！之席，了真笑道「哦，是吗？那祝贺你们！

那一天将特别为的此事，把这最高的光荣传达给妹！我希坐妹在见妈前，宣读这一封信。读他们一番祝贺妈妈、这代代们万可宝贵的纪念，你不必向外人说，免得引起不

我希坐妹衷诚祝贺！並向妹藏表示这一年来妹为我的心妹

最后，允向妹衷诚祝贺！

一切辛劳负责的工作，致以最诚挚的感谢！

误解。

足府谨智 四月廿七日下午十时。

長江三峽

行草诗稿　纸本
纵四一·五厘米　横三二·五厘米
一九六一年书
私人藏

芋友人見戲

調我音徵比玉珂　嘲朱染子雲以耽

舊齒為秦贅　敢厠英流漢越吟　洗硯山

探農瀨　讀書竹屋發悟　儻官掘兮

餘生邁崇以泥塗易萬金

願士大夫知此味　願天下

人無此色

幼農 [印]

此仿撝老兄戊戌秋間寫示
之作
蟬堪子記　乙亥四月
[印]

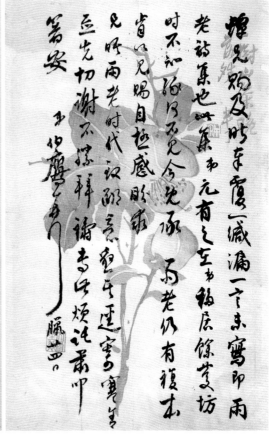

行草诗稿三幅　纸本　纵二八厘米　横一六厘米
一九五八年书　私人藏

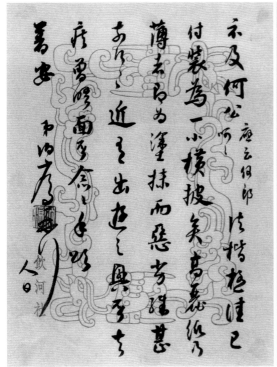
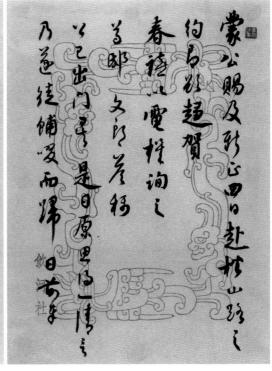

行草与友人书札　纸本　纵二七·五厘米　横二〇厘米
二十世纪五十年代前期书　私人藏

21

潘伯鹰年表

李志贤编撰

一九〇五年 乙巳

一月二十九日（农历甲辰十二月廿四日）生于安徽安庆，属龙。

原名式、婴，字伯鹰。以字行。父潘雨林，清末官僚。少而多难，不翕于异母昆弟之间，育于外家。（根据目前所掌握的字号）有：凫、凫工、凫公、有发、有发翁、有发学人、孤云、寂娱行者、寂娱学人、白朴、忍墨学人、博婴外、潘博婴、东门雨、吴奈河、塞安、劳无施、司马竟、丘朴残、羊角哀、艾根、霜腴、澹台力牧、吉用龙、许行、轩辕明、白桦、陈伯谷、陈自悟、石峻、悲慧、却曲瓮、甄有逢、高清泉、赵君实、鲁男、路文通、白芝浩、微知、益群、陀舟、侯寿仙、明秋、发。

他的书斋名亦多。如：就懦轩、玄隐庐、忍墨书堂、隋经室、双松堂、岁星楼、东堂、拙效室、渝州暂止斋、有发寮、墨垩簃、鸥夷室、墨风雨簃。

一九一〇年 庚戌

始识字。

一九一一年 辛亥

入安庆养心局义学读书。束发就傅，颖隽卓砾，长老刮目相诵誉。

一九一三年 癸丑

随父到北京。入第八小学读书。

一九一四年 甲寅

返安庆。入第四小学（后改称第一小学）。

一九二六年 丙辰

在安庆第一小学毕业。

到北京。入高师附中，因算术不及格，退学；转入北京第一中学。

约十三四岁起杂学唐宋人碑，尤其好写苏东坡的字。

一九一七年 丁巳

在北京第一中学读书。

课馀，父亲带伯鹰谒见北江吴恺生辟疆先生，跪拜受业。读经史古文。同学中有：齐燕铭、吴稚鹤、张溥泉、贺孔才、李子建等。

一九一九年 己未

在北京第一中学毕业。

一九二〇年 庚申

自一九二〇年至一九二四年，因不识英语，重新补习，并又患病，在协和医院检查休养。

约十六岁时改写汉碑。三年之内写了十几种，自己觉得无甚进步，于是学唐褚遂良的《倪宽赞》。

一九二四年 甲子

入北京交通大学铁道管理学院读书。

此年起，以凫公笔名撰写长篇连载小说。

一九二五年 乙丑

在交通大学毕业后，曾游日本，及归，从章士钊学逻辑学。

一九二六年 丙寅

年初，经章士钊及夫人吴若男介绍，与何世珍（若男之契女，号婉君，一九五三年去世）结婚。

年尾，生女潘令徽。

一九二八年 戊辰

送家室南归，孤身经杭州、烟台返京。

七月，生子潘铎。（十二月起，长篇小说《人海微澜》在天津《大公报》）文学副刊每日连载。

一九二九年 己巳

二月，唐醉石为刻"岁星楼"朱文印。

夏，与夫人何世珍、女潘令徽在安庆合影。

大寒，叶恭绰赠与敦煌隋人写经卷。唐醉石为刻"隋经室"朱文印。

一九三〇年 庚午

九月，在北宁铁路实习，往来北京、沈阳，兼在沈阳同泽中学教书。曾游沈阳北陵。

十月，生女潘令昭。

一九三一年 辛未

三月，友人齐燕铭（中共党员）被东北宪兵司令部逮捕，因被牵连。

三月一日，宴客于北京酒肆，忽被缇卒所围，迫潘立赴沈阳。潘自不知何事。

三月十六日，被羁狱中，唯以苏诗自娱。酤酒晚饮，以麦饼就酱油汤食之尽饱。

六月十九日，狱中诸诗皆以纸角书之。盖求纸不易。忽传可释放，未几即闻章士钊先生隔窗与人语声。盖驱车来迎矣。因仓卒出狱，书籍衣物悉由老兵乱纳篓中，诗稿皆散置。追月馀

检视残稿，阙佚三诗，叩之宪兵司令部，已无从觅矣。

在沈阳，章士钊与言笔法及学康有为书原委。

夏，返北京，任北宁铁路局秘书。兼在北京中法大学教书，至次年十月。

一九三二年 壬申

三月，生女潘令嘉。

七月十八日，女令昭病，妻何世珍急赴南京。越四日而殇。

秋，沈小庄为刻"潘君"白文印。

一九三三年 癸酉

年初，在家为张学良部高级将领子弟七人讲授《韩非子》《庄子》。

四月，避乱到上海，居真如镇。由叶恭绰介绍，入暨南大学及中学教国文。

十二月，生子潘伟。

小说《残羽》由天津书局出版。

一九三四年，甲戌

春，到南京。

六月，小说《稚莹》由天津书局出版。

七月，友人叔父萧纯锦（时任全国经济委员会南昌分会主任）约，到江西南昌，授荐任技士。又假馆南昌女子职业学校。

九月，返沪，仍到暨南大学任教。

十一月，小说《塞安五记》由上海汉文正楷印书局印行。

一九三五年 乙亥

三十岁左右，力学黄山谷《青原山诗》（或称《七祖山诗》）摩崖大字。悟山谷何以独赞《瘗鹤铭》之故。

在暨南大学任教。

一月十七日，鲁迅《日记》载：看到曹聚仁转致的《塞安五记》，赞叹再三。

二月，经章士钊推荐，任杨永泰（时任国民党军事委员会委员长武昌行营秘书长）行营秘书，随杨入川，到成都。

七月，回沪奔母丧。

十一月，由章士钊荐往南京林垦署实业部任秘书，居南京洪武路忠厚里。（实业部部长吴鼎昌为天津《大公报》老板，稍有文字旧交。）

一九三六年 丙子

在南京实业部（与乔大壮同事）。

七月，生女潘令怡。

秋，题何秋江山水画。长篇小说《生还》在天津、上海《大公报》同时每日连载。约于是年书《乔大壮波外楼近体诗钞》。

一九三七年 丁丑

日寇入侵，南京危急。将家口安置到怀宁故乡。

三月，方介堪为刻龙形生肖印。

三月，王福庵为刻白文"凫工"、朱文"忍墨书堂"二印。

谷日，王福庵为刻"潘伯鹰印"朱文印。

清明，王福庵为刻"髯潘"白文印。

夏，题江孝通手札。

夏，张群任国民党抗战军与军事委员会秘书长。南京政府机关各部纷纷裁员。又因章士钊关系，得以留任原职，宿西流湾周佛海宅中。以周宅尚有膳食，且有防空洞也。旋又调军事委员会工作，随之撤至汉口，又撤至长沙，不二日又撤至衡山。因张群仍在汉口，因此衡山无公可办，终日游山至年底。

题李天马所藏《崂台铭》。

题黄穆父篆书册。

小说《生还》由天津《大公报》出版。

八月，李天马为刻"忍墨学人"朱文印。款："丁丑春来都获交伯鹰先生，朝夕过从，以金石书画为乐，先生曾属余作印，自度无似，未敢率尔操觚。是岁七月倭寇压境，八月敌机袭京，痛国家之多难，感聚散之靡常，不自藏拙，刻此以志嘤鸣之意云。天马。"

一九三八年 戊寅

年初，被调至汉口。

六月，因实业部改组，失业。

七月，原驻日大使许世英回国，任振济委员会代理委员长。因与许有世谊，遂被任为文书科长，至十二月。

九月，蒋维崧为刻"伯鹰长寿"白文印。有全家七人照片。

一九三九年 己卯

由章士钊介绍，任内政部长周锺岳秘书。

六月，蒋维崧为刻"潘君"朱文印。

冬至，蒋维崧为刻"潘婴印信"朱文印。

十二月，生女潘令方。

一九四〇年 庚辰

因通货膨胀，内政部俸薪不能自活。复由章士钊先生介绍

至中央银行任孔祥熙秘书。因孔从不到行办公，故秘书之职实是虚衔。又因银行腐败，若无大过失，从无人被裁。因此每日上班上午或写个人书信，或看报而已，迁回上海后亦然，直至一九四八年。

五月，蒋维崧为刻"潘君藏书"印。

与章士钊、沈尹默、乔大壮、许伯建等共同发起创办"饮河诗社"，在《中央日报》、《扫荡报》、《益世报》、《时事新报》、《世界日报》上开辟专栏，潘任主编。直至一九四九年，共刊出一百余期。

一九四一年 辛巳

一月，小说《隐刑》由天津京津出版社出版。

重庆《新民报》先后连载《南京感忆录》十篇。

杂文集《冥行者独语》在重庆报刊连载。

一九四二年 壬午

六月，为乔大壮撰《波外楼印集序》。

七月，沈尹默为临王羲之法书卷。

九月，书《书（瘗）鹤铭后》。

十月，乔大壮为刻"潘伯鹰"、"玄隐庐"对章。

小寒日，书《郦衡叔先生书画引》。

小说《情海生波》由京津出版社出版。

结识新加坡潘受。

一九四三年 癸未

春，书《张询轴》。

四月，乔大壮为刻"忍墨书堂"朱文印。

雨水日，撰《王英保先生山水画引》。题《沈尹默书汪旭初诗册》。

小暑日，跋李天马印蜕。参加重庆"癸未书画展"。并从此起订有"润格"。

秋，题李天马所藏王觉斯诗册。

除日，用"寂娱学人"笔名发表《论古画人物多矮脚》。蒋维崧为刻"怀宁潘伯鹰金石"白文印。

书《癸未评书》。

一九四四年 甲申

一月，在《中央日报》发表《故宫书画读记》。

二月，用"拙效宦"笔名发表《傅抱石教授山水画管窥》。

三月，有人为白崇禧母祝寿，坚请乔大壮作寿序、

潘伯鹰书。乔、潘索价润笔二十万元（为当时的天价）以拒之。

六月二十日，撰《赠墨者言》。

夏，题翻刻本《停云馆帖》。

夏秋间，书《渝州老妓诗帖》。

大雪前五日，撰书《我爱酒》。

乔大壮为刻"拙亦宜然"朱文印。题郦衡叔诗卷。

马万里过重庆，为之书《紫薇二诗轴》。

一九四五年 乙酉

二月，题陈之佛花卉。与何世珍离婚。与周竞中结婚。

四月，乔大壮为刻"光明海"白文印。

八月十日夜，与周竞中、许伯建等观剧，场中闻日寇乞降。

秋，乔大壮为刻"潘伯鹰印"白文印。

一九四六年 丙戌

春，东归上海。

四月，书《文伯仁帖》。款："去疾我兄方家正临。丙戌四月，伯鹰同客淞江，书于寿石堂。"

十月，继妻周竞中生女潘令和。

十月五日，《观历代书画展所感》在《申报》发表。

十月十八日，《古书画的真伪问题》在《申报》发表。

除夕，书"于人何有联"。

在《新民报》周五版，开辟"造型"专栏。撰写发表鉴赏书画名作的文章。

一九四七年 丁亥

受同济大学校长董洗凡之邀，每日下午到该校文学院授《楚辞》、杜甫诗，上午仍在中央银行上班。

三月十六日，《观书画记》在《申报》发表。

三月二十三日，《名迹经眼续记》在《申报》发表。

四月六日，《艺海勺尝录》在《申报》发表。

五月，送潘受回新加坡。

九月二十八日，《沈尹默沈迈士书画展引》在《申报》发表。

十一月三日，《黄君璧教授画展引》在《大公报》发表。

十一月十九日，《唐石霞大家画展引》在《申报》发表。《李君少春执贽记》（李少春拜张伯驹为师）在《新民报》发表。

大寒日，书《种苗在东皋》五言诗轴。

大雪日，唐醉石为刻"潘君墨缘"白文印。

冬日，书《槛外灯前联》。

一九四八年 戊子

春，唐醉石为刻"且今且古"白文印。

七月，乔大壮逝世。亲到苏州凭吊。并于《饮河社诗集》发表《乔大壮先生哀思》，署名"羊角哀"。又于《乔大壮印蜕》中发表《乔大壮先生传》。（志贤注：另有一篇用文言撰写的长篇《讣告》。）

八月一日，饮河诗社在上海滇池路九十号召开成员会议。社员五十二人，到会三十人。潘作筹备报告，并任常务理事。（诗社于一九四九年十一月解散。）

八月，题《谢稚柳画集·第二集》。临《大楷阴符经》。

九月，书《自疑独忆联》。

冬，方去疾为刻"潘君"、"伯鹰"对章。唐醉石为刻"岂三圣之敢梦"、"潘墨"等印。

一九四九年 己丑

年初元宵后一日，章士钊、颜骏人、江翊云、邵力子四民主人士受国民党之托到北京，试谋和议。潘伯鹰作为江翊云的随行秘书同行北上。

四月一日，以和谈秘书长名义，随章士钊、张治中、黄绍竑、江翊云、邵力子、颜骏人六位民主人士再飞北京。北京贺孔才为刻"岁星楼"朱文印。

六月，因有统战任务，与金山、刘仲华二君同随章士钊到香港。在香港书《坚道诗》（香港《书谱·总六期》披露）。

七月，在香港，为许伯建《补茅堪诗》撰书序文。

与新加坡潘受先生别于香港，时适为《香港时报》题报名，持以示受，受拊掌曰："颜意而苏味也。"

七月，由胡乔木陪同，乘苏联船至大连，北工轮船上得晤陈嘉庚先生，惜语言所隔未得畅叙。

八月，到沈阳，二十一日，东北局高岗到宾馆会见陈嘉庚、章士钊、潘伯鹰等，并转达毛泽东、周恩来的电询。二十二日下午，参观沈阳故宫。到"文溯阁"藏书楼，看《四库全书》，有三万六千三百一十五册，分装于六千一百三十九函，另目录三函。并发现沈阳故宫工作人员中有一二十多岁的"蔡君"，小字写的很好，以此资质，必能成一书家。二十五日。参观东北博物馆（辽宁省博物馆前身）。观馆藏最旧本《裴岑纪功碑》。书画如宋徐禹功，扬补之《墨梅卷》和元黄子久，明文徵明、沈周、仇英、唐寅等作品。廿六日重游北陵。

九月，由北京返沪。

书《清净居士墓志铭》（见《潘伯鹰法书集》第三十四页）。

一九五○年 庚寅

一月二日，应"上海市古代文物保管委员会"主任李亚农、副主任徐森玉先生之邀，出席文管会鉴定研究活动。当日出席者还有沈尹默、谢稚柳、沈迈士、徐森玉、柳翼谋、张阆笙、李亚农、尹硕公、朱馀清、胡惠春、沈剑知，同观王宠率其家人合钞之《四六丛珠》一部，共二十馀册。

一月十九日，赴文管会例会，诸公皆在，又见吴仲超、吴景洲。会后与谢稚柳同至蒋维崧家，留膳快谈，午夜始归。

一月廿六日，赴文管会例会，鉴赏黄鹤山樵《青卞隐居图》、倪云林《怪石丛篁》等。

一月廿七日，加班赴会，观靳民藏书画。

二月二日，仍观靳民藏品。

二月九日，再次聚会。

三月廿二日，书《与许伯建信札·连得三书》。

四月，因同济大学无课可上，为华东高教局派往上海音乐学院任教。

夏至日，临王羲之、蔡襄、米芾、鲜于枢等八帖。

小暑日，书《陈诵洛诗轴》。题陈诵洛《严范孙手札册》。

夏，书《眼花九局扇》。题《文徵明山水及自书诗卷》。

小寒，临米芾草书。

大雪，书《泖屋诗卷》，款："夏日戏作泖屋诗八首，晴窗无事，因录其六，以纸短也。庚寅大雪，伯鹰馀庆坊居退笔。"

一九五一年 辛卯

清明，为苏渊雷书《蜀庵他人联》。

四月，书《谢蒙安赠大研诗》。书《宋魏泰笔记》。

六月廿八日，题《溥心畬画白描十八应真图卷》。

七月，继配夫人周竞中因难产去世。到苏州为周竞中夫人下葬。

八月，在苏州临《王羲之建安灵柩帖、旦极寒帖卷》。

九月，在苏州书《室人既殁百日，独在苏州报恩寺后殿客寮默坐哭之诗》。

冬至，临《黄山谷经伏波神祠诗卷》。

十二月，用乾隆纸书《题顾眉生砚诗》。在上海音乐学院为四部合唱《中国山河》作词，上海音乐出版社出版。

一九五二年 壬辰

二月，书《鸣车歌等三诗卷》。书《屋乃其小》联。

春，临《古法书卷》。

小阳月，临《赵孟頫千字文卷》。款："松雪草书千文余所见此本第一，偶为临学二三过。取以与永师真草千字文相较，字句固有异同，结体笔势亦各具面目，故善学古人者必当有以观其通而法其要也。手钝墨枯临纸三叹。壬辰小阳月伯鹰灯下书。"

六月，出席上海市文管会例会。

六月廿一日，开始撰写《观画录》。

七月，以微疴谒告，斋居。

夏，作《论印绝句》二十二首。书为一卷。（一九五八年重书一卷，夹以短议。）秋，又录一过寄重庆许伯建。

八月，吴朴为刻"潘伯鹰"白文小印。

八月九日，记文管会见四王吴恽扇册及王时敏、查士标、王翚、禹之鼎、李鱓等画。

八月廿四日，记文管会见四王、邹之麟、马元驭、梁同书及李公麟等画。

九月七日，记文管会见倪元璐、董其昌、程嘉燧、张宗苍等画及唐人写经。

九月廿一日，记文管会见道济、项子京、文伯仁等字画。

九月廿六日，临沈传师《罗池庙碑》。

九月廿八日，记文管会见黄石斋等字画。

九月，书《钱牧斋诗轴》。吴朴为刻"潘伯鹰"、"岁星楼"白文小对章。

白露，书《东坡杂说扇》。

十月五日，记文管会见傅山、伊秉绶、道济、雪个、张瑞图、查继佐等书画。

十月十一日，在徐森玉家观赵霖《昭陵六骏图卷》。

十二月十一日，书《亡室周竞中女士事略》。

大雪，重庆许伯建为刻"老去诗名不厌低"朱文印。

临王羲之行草书卷。

一九五三年 癸巳

正月。临赵孟頫《太湖石赞》卷。款："董思白谓松雪此卷兼平原、海岳之意，余又尝见张伯驹所藏子固自书诗卷，笔势与此颇同，皆与松雪它书不类。不知此境终不足与言赵书耳。

近闻此卷真迹已归北京，余从沈剑知借得顾氏所刻墨本。癸巳正月雨窗橅此一本存之。伯鹰父。"书《祝纯庐老兄四十寿庆诗》。书《竹书帖》，文曰："某翁有老仆碓竹梢为笔，沈尹翁属余试之，此纸是也。然则此纸可名之曰「竹书」。纪年癸巳。伯鹰。"蒋维崧为刻"玄隐庐记"朱文印。

二月，高式熊为刻"潘"朱文印。

四月，撰书《补书堂诗集序》。

五月端午，书《孙月峰论中兴颂语》轴。款："癸巳端午斋厨索然，唯以写字为乐。伯鹰。"

首夏，书《鲁仲连》轴。

七月，书《姚鼐题二王帖卷》。

十二月，书《元好问跋语》四屏。

一九五四年 甲午

三月，书《黄山谷题跋二则》。

四月，陈巨来为刻"鬈丝"朱文印。

五月，书《香桃瘦去诗》。书《答俞运之诗卷》。

六月，书《古人六言诗》。

七月，书《古诗卷》。

九月，黄世铭为刻"有发寮印"朱文印。方去疾为刻"潘君"、"有发"小对章。

秋，书《柳诗卷》。方介堪为刻"有发"白文印。

十二月，小楷书《和许伯建七言诗》。

一九五五年 乙未

正月，临《兰亭序》。款："贞观所刻宋人摹拓诸本，犹有尖嫩锋芒者，必非定武旧石也。此本浑古特胜，又'趣舍'、'所遇'破裂处，石之高低不齐，故墨有浓淡，非完石镌成裂文之比。此辨定武之一验。"

二月十七日，在天平路文管会办公室临《兰亭序》。

三月，所撰《中国的书法》由上海四联出版社出版，五月即第二次印刷，这是日后《中国书法简论》的先声。

七月，方去疾为刻"潘伯鹰经籍记"朱文印。

九月八日，书《题憨山诗札卷》。

十月七日，临《赵孟頫书苏轼诗卷》。款："……（孙）仲威示余赵松雪书，观之，因为习此一卷以赠。吾于赵书夙所服膺，然实无学之之力。此卷乃其初写也，独感于赵公以胜国王孙为兴朝鸾凤，诗画书法垂名千秋，固不待言，而鸥波伉俪

亦举世无伦，此岂人力所可争耶？然士之自立于千古者，固无待于外物矣。伯鹰父记。"

十一月，所书《常用字帖》由上海文化出版社出版（印行十万册）。

十二月，书《其志、所愿联》。书《杜甫题柏氏山居屋壁诗》。

一九五六年 丙申

正月，到北京。

二月，选注《南北朝文》由上海春明出版社出版。

六月，被任命为上海市人民政府参事室参事。

十月，临赵孟𫖯信札册。

十一月，香港艺美图书公司在未得著者同意、未和著者商量的情况下，盗印《中国的书法》。题宝沈盦旧藏苏书小楷墨本。

十二月，临《房梁公碑册》。款："丙申嘉平望日习此一本毕，多一萧字。此碑元有脱落错简，遂不究其文义耳。有发学人记于就懦轩。"题文衡山自书官翰林时诗卷。自书《待舒蜡蒂》七绝诗轴。

一九五七年 丁酉

正月七日，方去疾为刻"翁松洗雪"朱文印。

正月上元日，题《祝允明大草自书诗卷》。

正月，题《陆俨少杜陵秋兴诗卷》。

三月，题何子贞七十三岁为王丙湖书册子。

春，书《司马迁发愤轴》。

四月九日，书《九日宴南日庄诗》。

四月，撰《读韩浅述》。

五月，撰《中国的书法·后记》。

六月，题《祁寯藻自书诗卷》。书《不信江南诗帖》。

十一月，注释《黄庭坚诗选》由上海古典文学出版社出版。

一九五八年 戊戌

四月廿七日，与张荷君女士结婚。沈尹默作《贺新婚诗》，谢稚柳画荷花鸳鸯图为祝。新夫妇同游苏州。

八月，书《黄涪翁题褉帖语》。书《王氏书法轴》。

十月，书《鲍参军赠别傅季友都曹诗》。书《王龙标白马金鞍诗》。书《谢宣城诗》。

十一月，书《淡烟笼雾诗卷》。

十二月，书《楷书四屏条》。重书《论印绝句诗卷》。

大寒，书《余闻荆州卷》。

一九五九年 己亥

二月十四日，参加市府参事室社会主义学院第一期学习（有参加劳动时的照片）。

二月，赴嘉定，游苏州。

四月十七日，到北京出席全国第三届政协会议。

四月廿七日，为毛泽东主席召见。伯鹰先生有当晚家书传世。

立夏，书《欧阳修暮春书事诗轴》。

八月廿三日，临《褚遂良书房梁公碑》。

八月，临《孙过庭书谱》。款："己亥年八月十一日晴窗，坐而习字，摹毕此一通，老而无进可叹也。有发学习记于上海寓庐之就懦轩。"书《杜甫守岁阿戎诗》。

九月，书《始无类稿轴》。书《久留小阁诗轴》。

九月十二日，临毕一通《房梁公碑》。款："己亥九月十二日摹此通毕，缘中书君老秃，乃易新者，不意新者未老而秃，为之意兴都尽，纸墨不称，又其次也。是日灯下记，有发学人。"书《大江流日夜诗卷》。

秋，书《与许伯建书》。

霜降，临毕一通《孙过庭书谱》。款："己亥霜降，摹此通毕，此纸甚滑腻宜墨，然余所存已无几，空费楮叶而书不离故处，信可愧也。伯鹰父就懦轩识。"

十一月十七日，临毕一通《房梁公碑》。

立冬，题夏太常竹卷。

小雪，书《沈启南和江南春词卷》。

大雪，题《钱亚杰藏王雅宜书杜诗卷》。

十二月，书《黄山谷诗卷》。书《柴桑诗卷》。

一九六〇年 庚子

正月，书《颜秘监常光禄诗卷》。

四月廿七日，书《孟子语轴》，书《丹之治水帖》。

四月，偕妻张荷君游苏州。

五月初六日，临毕一通《孙过庭书谱》。款："吾自客夏由嘉定横舍还归上海，则取孙君此序日习临之。既以自遣，亦用为简练也。居诸易逝，忽已经年，于其笔势变化之迹，虽若有会，第心手仍不能一致，故知屋下架屋，从人作计终无当耳。今将登（绝）置此而它图，聊记岁月以验异时进退云。庚子端午后一日，伯鹰父识。"

七月，杭州韩登安为刻"潘伯鹰印"白文印。应邀，在上

海美术专科学校兼授书法课。

九月十二日，与广西马万里信："上海领导有提倡书法之意，闻不久可聚谈一次，听取群众意见云。建议者是沈尹默先生也。"

九月廿四日，与妻张荷君游杭州，有在西泠印社照片。

九月，吴朴为刻"潘伯鹰印"朱文印。

秋，题清姜西溟家书真迹。题陈器伯藏师友手札卷。

十月，与妻张荷君随刘君游玉皇山，撰《游玉皇山记》。

小雪，题《赵孟頫所书归田赋》墨本。

十一月十五日，上海市文化局邀请本市部分书法篆刻家在市人委会议室举行座谈会，到会有杜干全、沈尹默、郭绍虞、沙彦楷、丰子恺、王个簃、潘伯鹰、方行等十六人。大家一致认为，书法为我国特有的文化艺术之一，成立一个研究书法的群众团体实属必要。即成立上海中国书法篆刻学会筹备委员会，并推选杜干全、方行、沈尹默、沙彦楷、郭绍虞、王个簃、陈虞孙、汤增桐、丰子恺、潘伯鹰、来楚生、顾廷龙、谢稚柳、叶潞渊、周煦良、曹鸿翥、吴朴、胡问遂共十八人为委员，由沈尹默为筹委会主任，郭绍虞、王个簃、潘伯鹰为副主任。十二月十四日，上海书法篆刻家学会筹委会改组为上海书法篆刻家研究会筹委会。

十二月十七日，上海中国书法篆刻研究会筹备委员会举行第一次会议，到会的有沈尹默、郭绍虞、王个簃、潘伯鹰、丰子恺、沙彦楷、周煦良、周伯敏、顾廷龙、伍蠡甫、来楚生、吴朴、汤增桐、曹鸿翥、张苏平、方行、邵洛羊、苏锋等十八人。

十二月，吴朴为刻"潘伯鹰印"朱文印，款："伯鹰仁丈鉴教。庚子十二月吴朴刻。"

大寒，跋《章士钊论近人诗绝句册》。

除夕前日，书《韩愈秋怀诗轴》。韩诗："离离挂空悲，戚戚抱虚惊。露泫秋树高，虫吊寒夜永。敛退就新懦，趋营悼前猛。归愚识夷途，汲古得修绠。名浮犹有耻，味薄真自幸。庶几遗悔尤，即此是幽屏。"款："吾斋名曰'就懦'以此。庚子小除伯鹰书。"

一九六一年 辛丑

一月廿九日，所撰《李建中及其土母帖》在香港《大公报》发表。（三月五日，题叶潞渊藏乔大壮印稿。所撰《书墙的杨风子》在香港《大公报》发表。）

三月，临《赵孟頫千字文并赵董跋记卷》。偕妻张荷君至苏州，归而书《谢凌长庆三诗轴》。

春，钱君匋为刻"如卿所言亦复佳"朱文印。

四月二日，所撰《北宋书派的新旧观》在香港《大公报》发表。

四月八日，上海中国书法篆刻研究会成立大会在上海博物馆举行，会员八十七人中有七十一人出席了成立大会，会上通过章程并选举委员十五人。会后举行第一次委员会会议，出席委员十三人，推选沈尹默为主任委员，郭绍虞、王个簃、潘伯鹰为副主任委员，委员丰子恺、王个簃、叶潞渊、朱东润、来楚生、沈尹默、沙彦楷、伍蠡甫、周煦良、郭绍虞、曹鸿翥、汤增桐、潘伯鹰、谢稚柳、顾廷龙。

四月，书《且古且今联》。

浴佛日书《谢苏州凌长庆三诗稿》寄许伯建。

五月六日，上海博物馆举办艺术文物知识讲座，由上海中国书法篆刻研究会副主任委员潘伯鹰主讲《我国书法艺术的光荣传统和学习书法的基本知识》。

五月十二日，撰《读鲜于枢大字诗赞卷》。

五月，接待日本文化代表团来访。题周煦良藏《凤墅帖残本》。

夏，撰书《象罔收遗》（鉴古笔记）。钱君匋为刻"怀宁书印"白文印。

七月，书《毛主席诗词二十一首》。书《毛主席送瘟神二首》。题陆抑非藏《杨子鹤花鸟卷》。

白露，题谢稚柳设色荷花大堂幅。

八月十六日，秋季书法展在上海美术展览馆举行，上海中国书法篆刻研究会举办。展出沈尹默、沙彦楷、张叔通、王个簃、潘伯鹰等四十馀位书法家的作品。

九月，书《毛稚澥玩月诗》。患肝炎病。撰《医问赋》。

十月，所撰《悬腕与导送》在香港《大公报》发表。

十一月下旬，沈尹默、潘伯鹰、胡问遂、单孝天书五本新习字帖，由上海教育出版社出版。

十一月，方介堪为刻"潘伯鹰"白文印。钱君匋为刻"潘君急就"白文印。书《锺繇千字文跋记》。题叶潞渊藏吴琴木画扇。题钱镜塘橅《大癡天池石壁图》。

立冬，跋俞平伯《题桐桥倚櫂录诗》。

十一月，入静安区中心医院。

一九六二年 壬寅

元日，题李天马藏沈尹默跋《张廉卿笔诀卷》。

一月，撰《中国书法简论·后记》。题《谢湖自书诗册》。

立春，题《高攀龙细书格言册》。

春分，题《靳克天橅孙过庭颜真卿书册》。

四月，因肝病入住上海华东医院。

五月，书《许生好书帖》。转入龙华医院。有诗"余曩尝撰《书法》一卷，刊以行世。惟章行严（士钊）、蒋竣斋（雉崧）赆书称之耳。今书坊求余重理旧作，增为两卷，（即《中国书法简论》）刊稿待校，因题五诗寄章、蒋二公（壬寅五月）"。所书《大楷习字帖》由上海教育出版社出版，印行三万册。书《自作古体诗卷》。

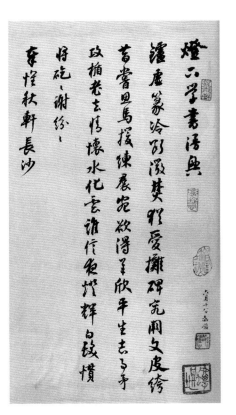

仲夏，书《不死仙草诗卷》。书《宋诗染鼎·小引》。

夏，书《忆游成都诗》。书《丈室赢形寂踞床诗》。

七月，疾小愈，出院归家。

十月，《中国书法简论》由上海人民美术出版社出版，数月售罄。

一九六三年 癸卯

在家服药，疾有起伏。

正月，临《赵孟頫二赞二诗卷》。

三月，所书《大楷习字帖》加印发行到七万册。书《王维积雨空林诗》。款："荷妹（张荷君）书此诗，余更书之，殊愧不如也。癸卯三月，有发。"为方去疾题稚柳画册。叶潞渊为刻"伯鹰"朱文印。钱君匋为刻"潘伯鹰"朱文印。

十二月，书《老夫随分诗》。吴朴为刻"伯鹰"白文印。叶潞渊为刻"潘伯鹰印"白文印。题章士钊《甘州十四颂》。

一九六四年 甲辰

一月，书《谢君画竹赋卷》。款："甲辰元月伯鹰就懦轩书。仆前岁……有发翁六十一龄。吾书虽不工……以实其言。"书《陶潜饮酒诗轴》。题黄汉侯所刻拙书牙版。题陈从周所藏朱桂辛先生书松寿二大字。

四月，所撰《书法杂论》十篇在《艺林丛录》第四编发表。肝病复剧，遍身焦黄，两足水肿。入虹桥医院。

十一月，在虹桥医院，有留影四张。照片背面有亲笔："一九六四年十一月于虹桥医院。"转入延安路医院（即东华医院）高干五一二病房。

十一月廿六日，犹念挚友、书画家范韧庵，致书："弟已自西郊迁至城内公费医院五楼。甚思与兄一晤，如暇时能见过（带所书新墨迹来），深为感幸。"（志贤注：韧庵先生往见，伯鹰先生暗中向其索要袖珍诗韵一册。）

冬，叶潞渊为刻"墨风雨簃"朱文印。

一九六五年 乙巳

一月，钱君匋为刻"伯鹰写记"白文印。

新春，题所撰《书法简论》为上国翁。

二月，诗《延安路医院怀伯建》。诗《山妻忧吾之疾而语多欢笑，作诗慰之》。撰《卿栖赋》。

六月廿四日夜，起床一跌，右足股骨胫骨折，（家属言，脊椎亦伤。）肝疾大作，似从此绝笔。

一九六六年 丙午

五月廿二日，重庆许伯建赶到上海。时公已名瞑二十馀日，不能一语。

五月廿四日，仍昏迷无语，面色转润，血压回升。

五月廿五日（农历四月初六日），凌晨三时逝世于上海华东医院。

五月廿八日，在上海万国殡仪馆大殓。中共中央统战部、上海市人民政府、上海市文学会、同济大学、华东音乐学院送花圈。章（士钊）夫人吴弱男、谢稚柳、许伯建、李天马等生前友好到场吊唁。

六月十二日，葬于苏州灵岩山下五龙公墓。

选自《海派代表书法家·潘伯鹰》

中國大書法

硬笔纵横

册页、手卷 — 硬书形式管窥

文 / 张华庆

册页是表现中国传统书画作品的一种形式，也是我国古代书籍装帧形制中的一种。册页起源于唐代，当时只是为解决长卷翻看不便和散页保藏不便，受书籍装帧影响而产生的一种书画装裱形式。到了宋代，作为一种书画小品，尺幅不大，其易于创作、易于保存的特点深受当时书画家和收藏家的喜爱而被广泛运用，流传至今。

自上世纪初期硬笔由于携带和书写方便的原因，开始在国内广泛运用于人们的日常书写。上个世纪七十年代末期开始，硬笔书法热潮在国内广泛兴起，使得硬笔的表现除了实用性之外，又具有了艺术表现性。硬笔书法由于受到书写工具（钢笔、圆珠笔、铅笔以及各种记号笔等）的限制，当时的硬笔书法展览更多的表现形式是直接写在十六开或八开的白纸上。由于书写工具和纸张的限制，使得硬笔书法表现形式非常单一，展示的视觉效果不佳，收藏价值也大打折扣。如何突破这个瓶颈，让我们硬笔书法人陷入思考。把硬笔书法融入到富有中国传统文化元素的册页、手卷、条幅、手稿、信札等中去，用这些传统书画的表现形式作为硬笔书法的新的形式来展示硬笔书法的作品，让硬笔书法具有赏心悦目的展厅效果和更多的文化气息。经过中国硬笔书法协会几年来的努力和倡导，可以说得到了全国千万硬笔书法作者的响应，在中国硬笔书法协会主办的十几次全国各类展览中，这种创作表现形式获得了极大的成功，"全国第二届硬笔书法册页手卷艺术大展"获得圆满成功便是最好的明证。

可以说册页手卷展的精美作品让人叹为观止、拍案叫绝。以册页、手卷等为载体表现硬笔书法这样一种展示的形式已经深入人心，得到社会广泛的肯定。它的精美让越来越多硬笔书法创作者热衷于用册页这种形式来表现硬笔书法作品，让千万硬笔书法爱好者们所喜爱，让千万硬笔书法爱好者们所收藏。

当下在中国硬笔书法协会的正确引领下，硬笔书法已经走进了艺术的新时代，今后，中国硬笔书法协会坚持先进文化传承民族文化经典，弘扬大书法理念，推动硬笔书法艺术创作的发展和繁荣，为社会主义文化大发展、大繁荣做出积极的贡献。

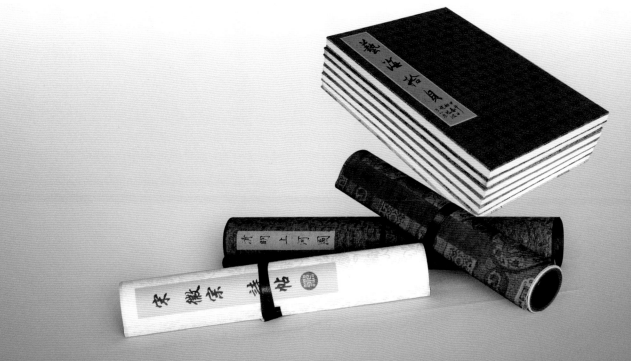

全国第二届硬笔书法册页手卷艺术大展
获奖作品选登

李建华硬笔书法册页

李建华

　　中国硬笔书法协会楷书委员会副秘书长，河南省硬笔书法家协会常务理事，毕业于清华大学美术学院高研班张华庆书法工作室，2012年被授予全国优秀中青年硬笔书法家称号。

中政如影及心向
不久时姒两国不
可改佩隶法言及
宓沒不大语此省
去灵龙

侍中尚書僕射奉
車都尉新沓伯臣
近啓崔諒史曜陳
准可補吏部郎詔
書可尒此三人皆嚴
癸巳初冬月建華
書於聽簡居

先帝在時每與臣論此事未
嘗不嘆息痛恨於桓靈也侍
中尚書長史參軍此悉貞
亮死節之臣也願陛下親之信

杞崩城隅弌有勉面引鏡川刀
坐臺待水抱樹而燒於戲孝
女德戎此儔何者大國防禮
自脩豈況庶賤露屋草茅

祖佛子齊涼州刺史敦仁愽

洽標譽鄉閭父後進儜英

雄聲馳河浹美人體質閑華

天情婉孌恭以上順以承親含

華吐艷龍章鳳采砌炳瑾

法師逢時運慈悲定梵

僧謂曰國寺具威琉璃

器使雨甘露於儀於西

明吞之且曰法種者固恩

患九代三從伯祖晉中書令愍侯獻之書

廿九日獻之白昨遂不奉　別

恨深體中復何如弟甚頓

匆匆不具獻之再拜

歷代名臣法帖

晉西中郎將陳達書

十二月廿五日達再拜

感塞寒切不審尊體如何者不

生冷惠

伯禮佲明願向訊足前許借

李双和硬笔书法册页

李双和

中国硬笔书法协会楷书委员
会执行委员、书法教育委员会副
秘书长,吉林省硬笔书法家协会
常务理事,长春市硬笔书法家协
会副主席,毕业于清华大学美术
学院高研班张华庆书法工作室,
多次荣获国家级优秀书法教师荣
誉称号,2012年被授予全国优秀
中青年硬笔书法家称号。

地接衡廬，襟三江而帶五湖，

光射牛斗之墟，人傑地靈，徐

星馳臺隍枕夷夏之交，賓主

敞戟遙臨宇文新州之懿範，

千里逢迎，高朋滿座，騰蛟起

將軍之武庫家君作宰路出

九月序屬三秋潦水盡而寒

於上路訪風景於崇阿臨帝

聳翠上出重霄飛閣流丹下

田桂殿蘭宮列岡巒之體勢

太守即遣人隨其往尋向所誌遂迷不復得路南陽劉子驥

高尚士也聞之欣然規往未果尋病終後遂無問津者

歐陽子方夜讀書聞有聲自西南來者悚然而聽之曰異哉

初淅瀝以蕭颯忽奔騰而砰湃如波濤夜驚風雨驟至其觸

於物也鏦鏦錚錚金鐵皆鳴又如赴敵之兵銜枚疾走不聞

號令但聞人馬之行聲予謂童子此何聲也汝出視之童子

曰星月皎潔明河在天四無人聲聲在樹間予曰噫嘻悲哉

此秋聲也胡為乎來哉蓋夫秋之為狀也其色慘淡煙霏雲

斂其容清明天高日晶其氣慄冽砭人肌骨其意蕭條山川

寂寥故其為聲也淒淒切切呼號奮發豐草綠縟而爭茂佳

仕官而至將相富貴而遷故鄉此人情之所榮而今昔之所
同也盖士方窮時困厄閭里庸人孺子皆得易而侮之若季
子不禮於其嫂買臣見棄於其妻一旦高車駟馬旗旄導前
而騎卒擁後夾道之人相與駢肩累迹瞻望咨嗟而所謂庸
夫愚婦者奔走駭汗羞愧俯伏以自悔罪於車塵馬足之間

此一介之士得志於當時而意氣之盛昔人比之衣錦之榮
也惟大丞相魏國公則不然公相人也世有令德為時名
卿自公少時己擢高科登顯仕海內之士聞下風而望餘光
者盖亦有年矣所謂將相而富貴皆公所宜素有非如窮厄
之人僥倖得志於一時出於庸夫愚婦之不意以驚駭而誇

買舟而下猶未能也子何恃而往越明年貧者自南海還以
告富者富者有慚色西蜀之去南海不知幾千里也僧富者
不能至而貧者至焉人之立志顧不如蜀鄙之僧哉是故聰
與敏可恃而不可恃也自恃其聰與敏而不學者自敗者也
昏與庸可限而不可限也不自限其昏與庸而力學不倦者

自力者也
壬戌之秋七月既望蘇子與客泛舟遊於赤壁之下清風徐
來水波不興舉酒屬客誦明月之詩歌窈窕之章少焉月出
於東山之上徘徊於斗牛之間白露橫江水光接天縱一葦
之所如凌萬頃之茫然浩浩乎如馮虛御風而不知其所止

飄飄乎如遺世獨立羽化而登僊於是飲酒樂甚扣舷而歌
之歌曰桂棹兮蘭槳擊空明兮溯流光渺渺兮予懷望美人
兮天一方客有吹洞簫者倚歌而和之其聲鳴鳴然如怨如
慕如泣如訴餘音嫋嫋不絕如縷舞幽壑之潛蛟泣孤舟之
嫠婦蘇子愀然正襟危坐而問客曰何為其然也客曰月明

星稀烏鵲南飛此非曹孟德之詩乎西望夏口東望武昌山
川相繆鬱乎蒼蒼此非孟德之困於周郎者乎方其破荊州
下江陵順流而東也舳艫千里旌旗蔽空釃酒臨江橫槊賦
詩固一世之雄也而今安在哉況吾與子漁樵於江渚之上
侶魚蝦而友麋鹿駕一葉之扁舟舉匏樽以相屬寄蜉蝣於

万传龙硬笔书法册页

万传龙

中国硬笔书法协会楷书委员会执行委员，中国书法家协会会员，辽源市硬笔书法家协会副主席，毕业于清华大学美术学院高研班张华庆书法工作室，2012年被授予全国优秀中青年硬笔书法家称号。

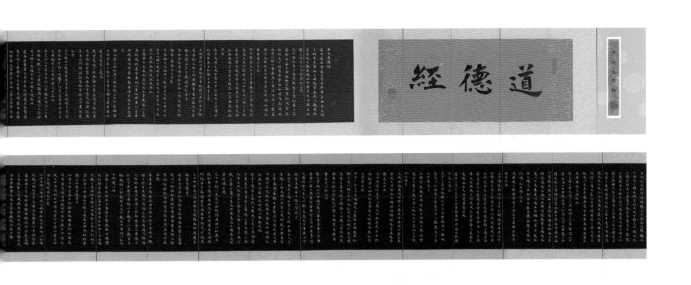

老子道德經

道可道非常道名可名非常名無名天地
之始有名萬物之母故常無欲以觀其妙
常有欲以觀其徼此兩者同出而異名同
謂之玄玄之又玄衆妙之門
天下皆知美之為美斯惡已皆知善之為
善斯不善已故無相生難易相成長短
相形高下相盈音聲相和前後相隨恒
也是以聖人處無為之事行不言之教萬
物作而弗始生而弗有為而弗恃功成而

非以其無私邪故能成其私

上善若水水善利萬物而不爭處眾人之所

惡故幾於道居善地心善淵與善仁言善

信政善治事善能動善時夫唯不爭故無

尤

持而盈之不如其已揣而銳之不可長保金

玉滿堂莫之能守富貴而驕自遺其咎功

今冥予其中有精其精甚真其中有信自今

及古其名不去以閱眾甫吾何呂知眾甫之

狀哉以此

曲則全枉則直窪則盈敝則新少則得多則

惑是以聖人抱一為天下式不自見故明不自

是故夤不自伐故有功不自矜故長夫唯不爭

故天下莫能與之爭古之所謂曲則全者豈虛

企者不立跨者不行自見者不明自是者不彰

自伐者無功自矜者不長其在道也曰餘食贅

形物或惡之故有道者不處

有物混成先天地生寂兮寥兮獨立而不改周

行而不殆可以為天地母吾不知其名強字之

曰道強為之名曰大大曰逝逝曰遠遠曰反故道

大天大地大人亦大域中有四大而人居其一焉

將欲取天下而為之吾見其不得已天下神器

不可為也不可執也為者敗之執者失之是呂

聖人無為故無敗無執故無失夫物或行或

隨或歔或吹或強或羸或載或隳是以聖人

去甚去奢去泰

以道佐人主者不以兵強天下其事好還師之

所處荆棘生焉大軍之後必有凶年善有果而

中国大書法

篆刻品题

趙之謙

赵之谦篆刻艺术的刀法研究

文 / 舒文扬

赵之谦由浙入皖,对浙皖两派的用刀有深刻的实践和感悟,他有选择、有创意地接受了浙皖两大篆刻体系的用刀成果,他的印外求印,在凭借雄厚的书法和金石学修养对各种非印章铭刻文字借鉴取资、移植于印面的同时,也揣摩与之相适应的镌刻效果,"古人有笔尤有墨,今人但有刀与石",这是赵之谦对明代以来刀法表现力所存在的不良倾向发出的感慨。他认为古印中的"有笔有墨"的境界,即在于刀法的表现力能展现笔墨的书法意境,得源于书法,更要在刀石的特殊质感中求得拙重凝炼,获得灵动和酣畅淋漓中的刚健,使笔墨意境和刀石间的金石韵味相得益彰。他努力取浙皖两派之长,致力于用刀对书法笔墨和各种金石文字意韵的再现。最后在他独特审美意境的追求中,形成其合浙皖两宗之长的刀法体系,与他的篆法、章法相结合,创造出他刀石间的艺术世界。

一、刀法的渊源递变

赵之谦篆刻的刀法经过了一个渐变的历程,不同时期的追求、积累、融合酿成了阶段性的突变,最后形成了个性化的刀法语言。在风格的表现上,刀法到篆法,章法到印式间的关系密不可分。前文有关篆法的叙述已涉及到赵之谦丰富多彩的取

法渊源,这很大程度包括刀法的因素在内,正是多角度、全方位的探索求变,汇成了他独特的艺术表现力,使他在晚清的印坛领异标新。

赵之谦的时代,印坛对战国古玺还缺少全面的认识。赵印取法古玺,不如确切地说是尝试以钟鼎款识入印,这类作品在章法上虽然也有错落参差变化,但总体说来比较工整平稳,刀法则与其他朱文相类。迄今所见的他最早的作品,"躬耻"、"子容"和"曼嘉",在传达笔意上所表现的还是细腻圆润之美而少犀利奇险之笔。汉代官私印是他取法的大宗,他对汉铸印的颖悟可谓得天独厚。无论是九字白文印"祥符周氏瑞瓜堂图书"的浑朴茂密,还是"王懿荣"三字的挺锐果断和光整如新,都表现出在双刀的运用中他对铸印的多角度认识,前者往往和斑驳苍茫之趣相结合,后者或许就是黄士陵叹服的"玉人治玉"、"古气穆然"的意境。"树铺之印"的圆畅和"胡澍甘伯"的方劲也是汉印中的不同境界。难能可贵的还有"锡曾审定"这样单刀入石摹拟凿印的风姿,这与他距此三年前取法《吴纪功碑》的"丁文蔚"可谓异曲同工。他又用秀润的刀笔追求汉印中为数不多的朱文印式,可见其慧眼独具。他在"赵之谦"、

何傅洙印（29 岁）

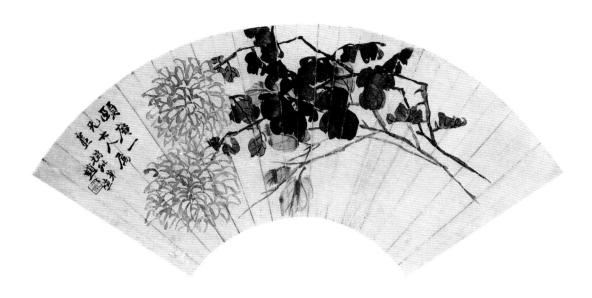

【秋菊图扇】
无年款 纸本 18.5 X 52cm 樽本树村藏

"悲翁"两面印的边款中称"由宋元刻法追秦汉篆书",他对六朝朱文和宋元圆朱也自有独到的认识。善于融合各家各派之长,为己所用,也很见于他的刀法运用中。他取法浙派印风的收获,白文得其拙重凝涩,朱文则得其苍秀——见之于他的"郭承勋印"、"定斋"朱白对印。他的朱文借鉴邓石如的皖派路数较多见,但白文署款注明取法完白山人的仅见于"陆怀庐主"一方,更多的是融入汉铸印的趣味。至于他自署的"龙泓无此安详,完白无此精悍"的朱文"赵之谦印"则是他融合浙皖两派后充满自信的宣言,至此,从刀法到篆法布局,他在取法浙、皖溯源秦汉的上下求索中,已经进入忘我的境地,因此,他"魏锡曾印"的边款称"近朱修能","均初"款称"近敬叟","沈树铺"款称"汉铜印中最安静者","树镛审定"款称"有丁邓两家合处",已大可不必按图索骥,同样他的印外求印之作,从刀法到结篆对汉金文和秦汉碑版的取法也不求形貌,借古人的酒杯浇胸中的块垒,前贤的风范,只是他抒发个人情感的导引,此中大有"自我作古空群雄"(吴昌硕句)之感,因此韩天衡曾说"多样的风格,正是赵之谦的风格"。

二、刀法的风格个性

篆刻创作强调印面的书法特性,推崇印人篆书书法的修养。"七分篆三分刻","刀法应从笔法来","以刀当笔"等创作原则矫枉过正地针砭印人不谙书法的弊病,虽然可能导致弱化刀法研究的倾向,但仍不失其警策意义。显然即使最工稳平实的印风,朱白文线条中的书法特性仍然通过刀法真切地表现出来。尽管古玺印有铸凿之别,汉代铸印由于其文字风格和制作特性使书写笔意处于内敛隐晦的状态,急就凿印不施绳墨刀痕外露。明清流派中也有注重刀法表现力而淡化书法笔意的风格,但刀法对书法的表现只有程度不同的差别。只有不同风格形式中的显隐之分,我们仍然有理由说,如果没有借助刀法传递出的书法意韵,篆刻艺术将不复存在。

但刀法要表现的书法意韵并不局限在笔墨范畴。如前所述,赵之谦对历代金石文字情有独钟,以金石刻画为主体的不同工具材质产生的文字线条。自然之力创造的苍茫斑驳的古韵,给印人的刀法感受以无穷的想象力。众所周知。秦汉玺印材质多金属,制作或铸或凿,玉印质坚多用琢成,只有极少数的骨牙、竹木、滑石材质的印才用刀具镂刻。直到明清石印时代,流派纷繁,刀法的研究才蔚为风气。明清印人对秦汉玺印刀法状态的研究取法和命名其实是一种回顾性的追加和认定。

赵之谦的用刀取法浙皖两派,前期用浙派的切刀,稍后融入皖派的冲刀,冲切兼施,他成熟期的作品,在冲刀的使用中切刀的含蓄凝炼始终存在。在双刀为主体的创作中,他也留下了"丁文蔚"、"锡曾审定"一类仿凿印的单刀之作。他的刻印,不同于吴熙载纯用邓派的冲刀刻法。深受他影响的晚清印家中,黄士陵早年曾师法浙派的切刀,成熟期的作品则用薄刃冲刀,光洁妍美,浙派的刀意浑然无迹了;齐白石早年取法丁(敬)、黄(易),浙派痕迹宛然在目,但他更从赵之谦的单刀中得到启示,形成大写意式的单刀直入的奇肆印风;吴昌硕则冲切兼施,奇逸中含朴厚凝熏;现代来楚生冥会前贤法度,融汇浙皖两派,在冲切刀法的结合中呈现独到的生辣犀利、浑朴清刚。从赵之谦到来楚生呈现出百余年间刀法艺术的传承和发展,同时刀法对印人风格的建立也产生积极的影响。

尽管以赵之谦为代表的印人对入印文字的采撷穷原究委,印外求印。丰富多彩,但刀法敏锐的表现力使之并不满足仅仅

赵（附边款）

赵之谦

再现印文素材的固有魄力。具备深厚功力的印人，刀石间的碰撞呈现别样的风采，既情理之中又意料之外，这是融合印人天资功力和刀石自然属性的再创造工程。在冲刀、切刀或冲切兼用的刀法共性之外，用刀的个性必然又因人因时而异，刀刃的厚薄利钝，行刀的轻重迟疾，刻刀入石的正侧深浅等等无不曲折微妙地表现奏刀人的审美理想，在师承取法、源流嬗变的背景下表现为刀法的特性，而呈现不同的风格。在赵之谦印作中，刀法所呈现的线条感受如：方劲沉着，在朴厚峻峭中见凝练，"汉学居"、"郑斋"；或圆转劲健，或秀润清丽，表现出酣畅的笔意和动势，"甘泉汪承元印信长寿"、"均初藏宝"；生辣犀利、刚健挺锐，又不失凝重之美，"丁文蔚"、"郑斋所藏"；静态中的灵动，端凝朴茂中的精丽，"荣梦轩"、"赐兰堂"；苍茫雄浑中呈现气势的豪逸，"灵寿华馆"、"灵寿华馆收藏金石印"；清朗明净中的古雅和静穆，"沈树镛"、"沈均初校金石刻之印"；古拙残破，茂密幽深而高古迷离，"祥符周氏瑞瓜堂图书"。

三、刀法的技巧解析

在涉及到具体的刀法细节的时候，本文先列举赵之谦的"西京十四博士今文家"和"各见十种一切宝香众眇华楼阁云"两面印，这件作品以印侧刻有隶书"石屋"二字及写意的《石屋著书图》而称誉印林，从刀法角度审视可作为赵之谦朱白文印的基本式。白文以双刀出之，线条粗细均匀，转折方劲沉着中寓浑圆意，字画的起迄、转折处笔意犹存，源于书法却不失奏刀刊刻的金石意味，取法渊源可上溯汉铸印。朱文线条秀逸，方正的结篆与转折的圆润结合得完美无缺，起迄笔意生动. 刀法展现小篆书风的清劲和酣畅，得汉篆遗意，近取邓石如的皖派朱文。朱白两印分别展现出赵之谦篆刻风格中典型的笔画形态，即横画、竖画、斜画、弧线、点和转折。赵印丰富的形式变化由此生发，结合他的代表作品，可以从以下几方面感受他的刀法特点。

（一）横平竖直

在篆书对称性特点和篆刻以方正印面为主体的视觉图像中，横画和竖画分别给人以平实稳定、挺拔刚健之感，为数不多的横平竖直可起到支撑画面的主导作用，其他各种敧斜之笔在其统摄下形成和谐的整体。

"赵寿俭印"，饱满粗壮，结篆以横画为主，竖笔为辅，有少量斜笔部件的配置，全印的宁静和稳实不言而喻；"绩溪胡澍荄父"笔画较细，结篆竖笔为主，横画辅之，也是以平实挺拔为特点的作品，"金石录十卷人家"在斜笔及众多带有弧形的横画中。几处平实的横画起到平衡印面的作用，不可忽略。

竖画除了表现刚健挺拔的静态美之外，有时会根据需要，略显灵动之姿，益见其洒脱中的稳健。如"小脉望馆"中"小"字的三竖呈现变化，"脉"字"永"中的竖笔尤见风姿绰约，"沈树镛"一印中，密集的主体性的竖画极具挺秀，"沈"字末笔以斜势出之，这些正是横平竖直大原则下的灵活变化了。

1. 笔意和虚实

横平竖直的基本特点，还涉及刀法中的笔意、虚实等诸多

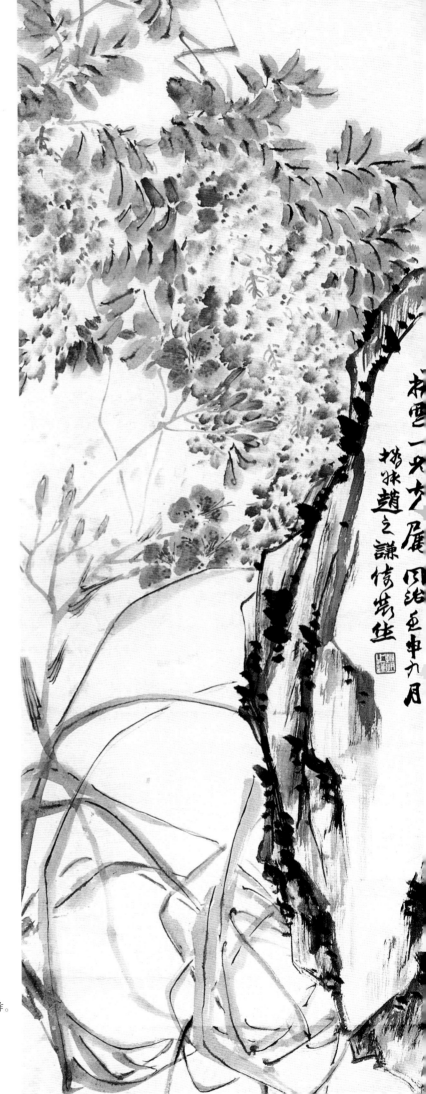

【藤石图】
44 岁　纸本
122 X 40.5cm 戒斋藏
题曰：抉云一兄大人属。
同治壬申九月㧑叔赵之谦依装作。
（"赵之谦"白文）

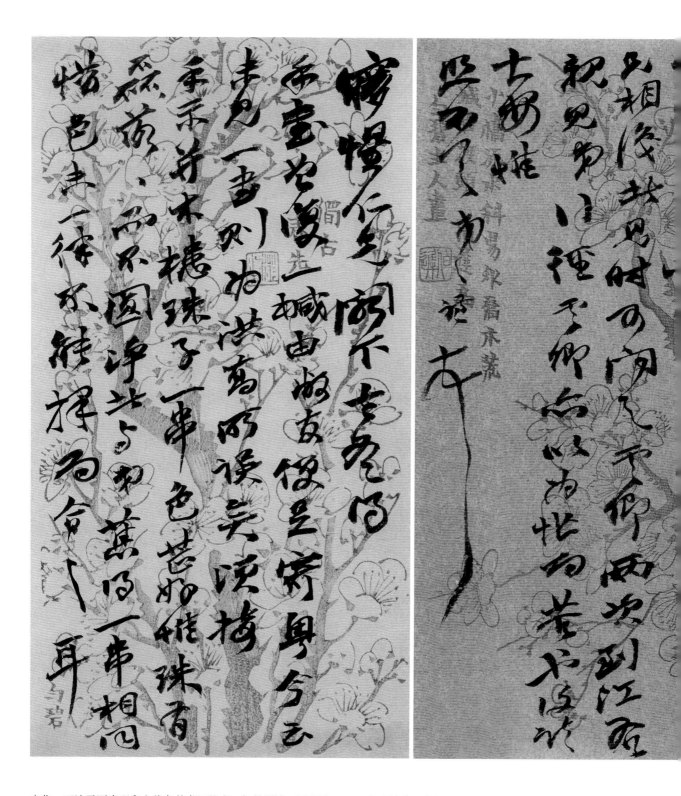

变化。刀法需要表现印文线条的书写笔意，如前所述，因取法渊源不同，笔意的表现程度也有别。如取法汉铸印，线条凝炼，笔意内敛，装饰意味浓，无明显的起迄转折之姿。汉篆入印，则提按顿挫分明。朱白文也各不相同，一般而言，朱文比白文更见笔墨意趣。白文印"以分为隶"，"分"字第二笔起笔与"为"字起笔相呼应。其方峻雄厚，与赵之谦北碑书风相合。在刀法上，双刀的运行后，此处起笔，需作果断的横切，"以"字的起笔刀法以斜切出之，表现"平入逆出"的笔意，其余诸多收笔也多见变化。"陈宝善子余印信长寿"白文印转折方中带圆意，

各字的收笔也轻灵圆转，以呈现其朴茂中的灵秀。"二金蝶堂"在各横画的起收处甚见方圆轻重的不同，用综合中的多种变化表现笔画间的呼应和层次感。

"吴县潘伯寅平生真赏"最能显示刀法对篆书笔意的渲染，这种印文是他篆书风貌的移植，篆刻中的朱文通过对线条外沿的运刀，强化笔墨的艺术特质。奏刀时刀刃紧贴笔画墨线的外侧，背线运刀。无论朱文白文，线条的风神与刀行石面的迟疾、轻重起伏的节奏息息相关，也与刻刀的厚薄利钝密切相关，是印中"平"、"牛"两字的横画，"生"字的中竖和"伯"字

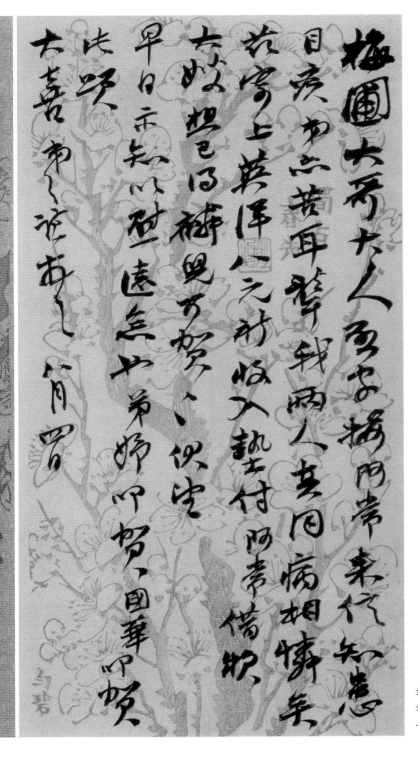

致梦醒信札一册之五
致梦醒信札一册之七
二金碟堂书札一册（致舒梅圃十一通）之三

的单人旁，可尽见刀法中的笔意，白文"节子所得金石"、"魏锡曾收集模拓之记"也最接近其篆书墨迹。与朱文相比，白文直接刻去墨稿印文，若要论以刀当笔、以石代纸的境界，白文当比朱文更直接。刀刃置于笔画墨线的内侧向线下刀，双刀运行后，也允许作必要的修整补充。一定程度上说，印人运刀的经验来自书法中的运笔感受，读者欣赏篆刻刀法的审美经验也与笔法息息相通。在素纸朱印的钤拓效果中静心欣赏，书法的笔意和奏刀的运动趋势所呈现出的刀法相吻合，是理想的境界，朱文"灵寿华馆收藏金石印"白文"甘泉汪承元印信长寿"堪

称此中杰作。

刀法的虚实是指运刀的轻重徐疾中，线条的粗细和断续所产生的节奏韵律感，这与篆书笔意相同，这种虚实的构思往往既成于墨稿，又通过刀法的运行加以实现。这在赵印中更以朱文为显。"晴湖氏定"朱文印边虚化，印文线条尽见刀法的虚实变化，"嫌其铜臭"可见刀背贴线运行的奇险和老到，和"晴湖氏定"的浙派面目不同，"嫌其铜臭"只在线条微妙的起伏中流露浙派切刀的余韵，刀法虚实感也蕴含其中。"锡曾印信"也有冲切兼施的痕迹，在有虚实节奏的运刀中，表现出利刃下

仁和魏锡曾稼孙之印（约35岁）

福德长寿

的锋颖和笔画间的墨渗感。

2. 双刀和单刀

赵之谦的白文印绝大多数为双刀，又因作品不同的风格类型表现出用刀的同中之异。此中以"胡澍之印"最为方劲沉着，"树铺之印"最为圆转，"丁文蔚印"意在亦方亦圆，"吴潘祖荫章"是方圆笔意的综合运用。

赵之谦的单刀白文作品仅为"丁文蔚"和"锡曾审定"两印，"锡曾审定"印款称"悲庵拟汉凿印成此"，溯源甚明。"丁文蔚"一印，印款称。颇似《吴纪功碑》，即《天发神谶碑》，起笔方折峻峭，收笔用露锋。竖笔呈楔形，赵之谦的印作中以此碑入印的还有"星通手疏"一印，却用双刀法，别有风貌。唯"丁文蔚"单刀入石，开单刀法写意印风之先河。

赵之谦印中所用的刀法，除双刀、单刀外，在白文"福德长寿"印款中，还涉及到"椎凿法"一词。魏锡曾《绩语堂碑录》有记；"《三老》锥凿而成，锋从中下，不似他碑双刀。故每作一画，石肤坼裂如松皮"。《三老》即今存西泠印社的《汉三老忌日碑》，参考魏锡曾的描述，"椎凿法"应属单刀法范围，"锋从中下"、"石肤坼裂如松皮"当似书法中的"锥划沙"，线条形态不见于刀刃，而用强劲的腕力运刀，冲开石面，线条边沿产生细碎的爆裂而呈现苍浑道劲之迹。

除了"福德长寿"外，"郑斋金石"也属此法。但无论锥凿法还是单刀法，我们也许均不能排除使用中的补刀和修饰，从印面效果的完善出发，这种技法上的辅助是无可厚非的。

（二）点线关系

在篆书演变过程中，大篆原来所具有的凝重而姿态各异的"点"，在标准小篆中已衍化为修长的线条。赵之谦是以小篆入印为主体的印家，他印文中所使用的"点"的概念，大多为或柔美或挺拔的线条，只有少量取法金文的作品，还保留了大篆中点的形态，还有取法浙派之作，往往以短促厚重的楔形组成印文中的"三点水"、"火"字之类的偏旁部首。

赵之谦印作中涉及"点"的笔画大致有如下几种，我们也只有结合具体的印作，才能感受其变化之美。

"心伯氏"金文入印，表现为凝炼而有姿态的团点；"树铺审定"为较大一点的略呈三角形的秀美的点；"清河傅氏"，浙派余音，为细劲短促的楔点，同类的还有"燮咸长寿"、"黎阳公七十三世孙"、"晴湖"三印，在朱白文中以或粗或细的形态出现。"佞宋斋"小篆入印，中间的点已经和左右的弧线连成整体；"八求精舍"、"汝南"、"郑斋金石"中，点已经化为或正或斜的直线；"汉学居"中是方正的竖线，在白文印中因风格的需求表现出粗细方圆等不同的变化，"松江沈树铺收藏印记"以三竖线代之，"绩溪翁"化为最修长飘逸的弧线。

在用刀方法上，团点和楔点的表现宜果断肯定，以呈现凝重质感中的姿态。已经化为线条状态的点可以参照横竖和弧形的用刀，笔画两端的起收笔往往是体现线条个性的地方，刀刃的直切轻转效果各不相同，运刀的顺逆也表现出笔意的变化。

（三）斜正变化

印文笔画的斜正变化与篆法、章法有关，但无论是印文的原始素材还是在章法中的运用，它有时又是借助用刀的变化来

表现的，因此它可以成为刀法研究的一部分。

印面贵平衡稳定，或平中见奇，通过适当的调配复归平正。端庄朴厚的汉铸印贵平正，但又贵能在严整中寓巧思灵变，往往在微妙处笔画作斜正的调整。流转的圆朱文整体上宜正不宜斜，但"之谦"二字中，"谦"的斜侧取势，"稼孙"中"孙"的末笔斜势却平添机趣，在具体风格展现中印文的似斜非斜，最能表现刀笔间的洒脱和灵动。

赵之谦印中的斜正变化，一种是入印文字自身具备的斜笔。赵之谦取资广泛，又巧妙借助印文的先天条件呈现其错落虚实之美，如"安乐"之"安"字可溯源金文，欹侧之姿更见生动，"终身钱"中"钱"字弃平直方折取斜笔产生朱白的对比，"灵寿华馆""华"字取法钱币文结体，均是印文固有斜侧之笔。另一种是似斜还正，通常借助章法调节获得整体上的平衡。在写意印风的展现中，斜正变化的笔画最能体现刀笔间的走势，此中意趣，或酝酿于墨稿之中，或定夺于运刀的瞬间，顺势走刀，临时作微妙的转换，然此种变化，印文多率意恣肆，又可溯源于作品的风格归属。如"吴潘祖荫章"，"祖"字的斜势显然出于汉将军印中的急就章，"不见是而无闷"也是急就凿印之味，"竟山所得金石"取意秦诏版的欹侧，"郑斋所藏"古币文意味，凡此种种，都显示从刀法到章法、篆法、印风间的有机联系。

（四）弧线向背

弧形线条的使用普遍见于篆书，在清逸流畅的赵之谦朱文印中，弧线的应用被发挥到极致。纵观他的作品，或酣畅中不失稳练，线条稍粗，加上方劲峭拔的转折，雄浑奇丽而无羸弱之失，多见巨印，以"赵之谦印"、"赐兰堂"、"滂喜斋""灵寿华馆收藏金石印"、"遂生"为代表；或秀润飘逸，劲健多姿。细若游丝，笔意犹存；或笔断意连，刀法仍清晰可辨，清丽不失古趣。此种风格的巨印有"为五斗米折腰"、"长守阁"，较小者如"伯寅藏书"、"面城堂"，少字印如"悲翁"、"印奴"、"赵孺卿"，多字印如"定光佛再世堕落娑婆世界凡夫"，小印或多字印虽刀笔难以施展亦不失神采。弧线在赵之谦白文中的运用绝大多数为双刀，见之于"无闷"、"沈树镛印"、"燮咸长寿"、"悲翁审定金石"、"甘泉汪承元印信长寿"诸印，总体数量少于朱文。他的用刀，流畅的朱文弧线中仍可见亦浙亦皖的冲切之意，巨印的雄丽甚得益于此。无论印面大小，弧线的刻法重要的是把握全局，成竹在胸。需先确定笔画的走势，墨稿需精到而肯定，然后紧逼墨线，沉着稳练，从容奏刀，任何彷徨迟疑都会使笔画呆板无神丧失气势，弧线和转折往往最见功力，而刀法的精熟相当程度来自篆书上的深厚修养。

从弧线的形态分类来说，基本的是弧背向上的拱弧和弧背向下的垂弧两种，形态相反，用刀之理则一也。垂弧、拱弧又常常与纵向的垂笔相连接，形成抛物线状态的长画，更有数个弧线组合连接，峰回路转，形成飘忽流逸、婉丽多姿的长线，"吴带当风，曹衣出水"正适合对此种风神的描述。读赵之谦印中的"如愿"两方，"长守阁"、"龙自然室"、"绩溪翁"诸印可尽见此种韵致。小篆的对称特点又使弧线多以相向、相背及重叠组合的形式出之，组成丰富复杂的画而，并在弧线的

幅度上保持其和谐和匀称。

（五）圆转方折

朱文多圆转，白文多方折，这是由朱白文印不同的取法渊源决定的，也是其自身的文字风格决定了最佳的表现形式。赵之谦作品除了体现圆转、方折的其本特点外，也表现出两者的融合和交叉，即朱文的方折和白文的圆转，在圆转和方折风格的两端之间义有复杂多样的层次，这种变化之美也是与作品的取法渊源及风格归属相一致的。

在本节中笔者选择赵之谦作品四字印中，双刀仿汉白文式和小篆细朱文式16方为代表，排列次序从圆转到方折的程度依此递增，足见其艺术表现力的丰富和不经意中的功力。当然这种排列是着眼于作品中圆转方折的主要倾向来选择的，借此表现圆转到方折的趋势，更多的是一印中转折并用，和谐统一。圆转方折作为笔画连接的状态。大量地存在于印文结体的各个环节，是刀法最有表现力的内容之一。刀法表现笔法中的转折关系。应源于笔墨，同时在呈现其细节之美外，更追求刀石间特有的质感和神韵。

刀法对印文笔画连接的表现——从圆转到方折：朱文，龙自然室、均初藏宝、嫌其铜臭、周星誉印、大兴傅氏、华延年室、以绥曾观、郑斋所藏。白文，胡澍审定、树镛之印、沈树镛印、庸曼德室、魏锡曾印、以豫匕笺、孙嘉私印、胡澍甘伯。转折并用的典型作品：说心堂、吴县潘伯寅平生真赏、赵之谦印、北平陶燮咸印信、赵寿俭印、日载东纪、魏稼孙、金石录十卷人家。

节录《孤山证印——西泠印社国际印学峰会论文集》中《赵之谦篆刻艺术的技法研究》一文的第三部分，杭州：西泠印社出版社，2005年版，略去部分图例。

【作者简介】

舒文扬，1952年生，上海市人。篆刻、书法作品多次入选西泠印社和全国书法篆刻展等。印学论文多次参加西泠印社印学研讨会。现为西泠印社社员。中国书法家协会会员，上海书法家协会会员。著有《赵之谦经典印作技法解析》，辑有《赵叔孺印存》、《简琴斋印存》、《钱君匋印存》等。

【致舒梅圃信封】
49岁、50岁　私人藏
内安要复函外对子两副，敬乘吉便，至杭烦交泰和当舒梅圃大哥大人手启为感。
赵㧑叔缄恳（钤西藏印）

二金蝶堂双鉤两汉刻石之记

茗父（约35岁）

陆怀庐主
同治二年十二月。
悲盦学完白。

之·谦（联珠）
（约36岁）

【隶书八言联】无年款
约38岁
洒金笺本 167.5 X 34.5cm
私人藏
文曰：阴德遗惠周急振抚，
明堂显化常尽孝慈。
欢伯仁兄大人属书。集甘氏
《星经》。弟赵之谦。
（"赵㧑卿"白文）

【行书七言联】 无年款
纸本 128 X 31.4cm
青山杉雨藏
文曰：竹外飞花随晚吹，树头幽鸟试春声。
焜华四兄大人属。宋人诗句，赵之谦。
（"赵之谦印"朱文回文；"赵㧑叔"白文）

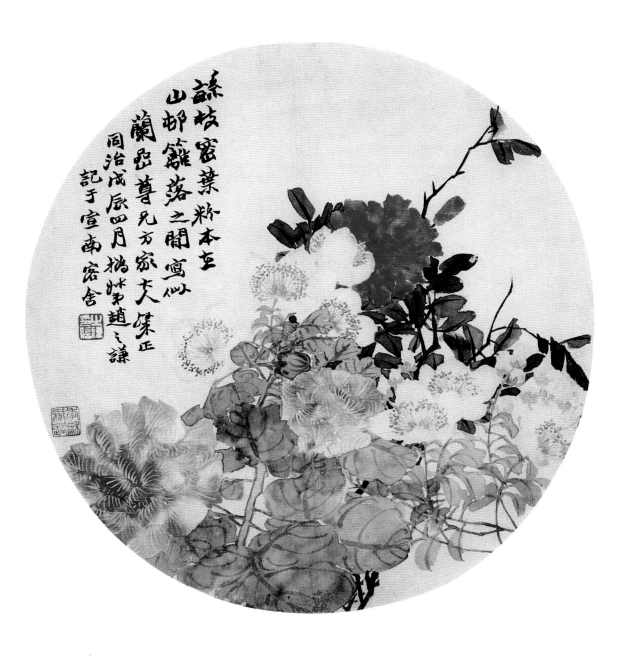

繁枝密葉粉本在
山邨籬落之間寫似
蘭嵒尊兄方家大保正
同治戊辰四月撝叔弟趙之謙
記于宣南密舍

【繁枝密叶图】　40岁　绢本　25.5×26cm　私人藏

题曰：繁枝密叶粉本，在山村篱落之间。写似兰岩尊兄方家大人粲正。

同治戊辰四月，撝叔弟赵之谦记于宣南客舍。

（"之谦印信"白文）

隸書 張衡《靈憲》四屏

（右屏，自右至左，自上而下）

…鴻，蓋乃道之干也。道干既育，有物成體。於是元氣剖判，剛柔始分，清濁異位，天成於外，地定於內。天體於陽，故圓以動；地體於陰，故平以靜。

（左屏，自右至左，自上而下）

動以行施，靜以合化，堙燠萬民，時育庶類，斯爲太元，蓋乃道之實。元占經一引靈寓。

同治戊辰閏月，趙之謙。

【隸書張衡《靈憲》四屏】40歲　紙本　120X43.5cmx4　私人藏　同治戊辰閏月，趙之謙。（"趙之謙印"白文回文，"長陵舊學"朱文）

太素之先　幽靖元靜　冥默市
象麻中　惟靈麻外　惟無如是
人焉斯　以溟渾盖　刀道之相
柤既建　自無生有　太素始萌

可為色渾　沌不少故道德此
者永渾成　先天地生其氣體
也道而形　其遲速固末可得
而末天體　又永久焉斯焉龐

65

悲翁審定金石　　　　　　　　八求精舍　　　　　　　　石闕生口中

以礼審定　　　　　　　　　　佛弟　　　　　　　　　　竟山所得金石

沧经养年

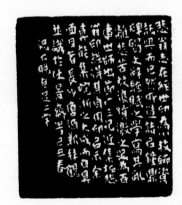

赵之谦印（无年款）（私人藏）

仰未能弭寻念非但一·如今是云散雪消华残月阙（两面印）　　　　会稽赵之谦铁三印信　　　　铁画铁头铁如意

赵之谦年表

王家诚编撰

一八二九　己丑　道光九年　一岁

七月九日生　父守礼字松筠，业商，素任侠，能急人之急，澹于进取，不为干谒。母章氏。兄赵烈字积庵。一姊，后嫁泾县沈星堂。明弘治间，家从嵊县迁绍兴府会稽县，郡城开元寺东首之大坊口。（《行略》、《大事》、《年谱》）

△赵之谦初名铁三，后改名益甫，中年后定名之谦（本文为称呼统一，自幼至晚均以之谦称之）。字天水生、㧑叔、憨寮、支自、梅庵、冷君、悲盦、无闷等。（《行略》）

一八三〇　庚寅　道光十年　二岁

能援笔作字。（《行略》）

魏锡曾字稼孙，三岁，仁和县人，奉祖母命过继已逝之堂伯魏谦豫。（《绩文》页十二）

一八三一　辛卯　道光十一年　三岁

一八三二　壬辰　道光十二年　四岁

始就塾，得章句。（《大事》）

沈树镛（均初、韵初）生。（同前条）

一八三三　癸巳　道光十三年　五岁

读书能过目成诵，好深思，其后更常以新意问塾师，使塾师无法作答。（《行略》）

父教于地平（方形地砖）上练书法。

一八三四　甲午　道光十四年　六岁

一八三五　乙未　道光十五年　七岁

缪梓大挑知县。（《缪武烈公事状》，之谦撰：以下简称《事状》）

一八三六　丙申　道光十六年　八岁

一八三七　丁酉　道光十七年　九岁

一八三八　戊戌　道光十八年　十岁

一八三九　己亥　道光十九年　十一岁

何绍基（子贞）授编修。

九月，中英爆发鸦片战争。

缪梓任浙江仙居令。（《事状》）

一八四〇　庚子　道光二十年　十二岁

一八四一　辛丑　道光二十一年　十三岁

十三岁以前，自读宋五子书，求性道。（《大事》）

闻从祖占旟言南明志士张忠烈公悬奥被执时事，忽改容而前，表示对张氏的敬仰。（同前条）

缪梓摄石门令，寻任奉化令。（《事状》）

一八四二　壬寅　道光二十二年　十四岁

七月，中英签订南京条约。

母章氏病逝。（《大事》）

在此前后，学于沈赤棻，同学有何自 芸者，好学诗，与之谦相侮，质之于师。（《书画（中）》图一〇三）

弃性道而为章句之学。（《伏敬》书后）

一八四三　癸卯　道光二十三年　十五岁

兄赵烈为仇所诬，因讼破家。之谦无钱购书，到处借阅。（《仰视》总序）

往山阴赵孟頫后裔处，观孟頫书大字《道德经》竟夕，此书后毁于战火。（《遗墨》页七二）

一八四四　甲辰　道光二十四年　十六岁

缪梓为同考官，后以奉化民变连累降级，乃去官讲学。（《事状》）

魏锡曾十七岁，娶张氏。（《绩文》页十三）

一八四五　乙巳　道光二十五年　十七岁

从山阴布衣沈复粲（霞西）习金石之学，并有志继孙星衍编《寰宇访碑录》之后，为《补寰宇访碑录》。（《仰视》总序）

一八四六　丙午　道光二十六年　十八岁

一八四七　丁未　道光二十七年　十九岁

开馆授徒，为童子师。于沈复粲书肆，得《奇零草》残稿七页。（《年谱》）

婚，夫人范璥（敬玉、秀珊、霞珊），年二十。与之谦母章氏同乡，为同邑道墟乡范默庵之季女，幼读五经。（《年谱》）

之谦因扶乩罗道人而引起作诗兴趣，为《读史杂感》六首；后散失，仅馀二首。（《法书》页一六三、《诗膌》页一）

一八四八　戊申　道光二十八年　二十岁

以缪梓为师，弃辞章为考证之学。（《伏敬》后序）

缪梓受浙江布政使汪本铨之委清查仓库。（《事状》）

补博士弟子员。由于家道中落，生活穷困，个性也越发激烈。埋首周秦以后，隋唐以前学术思想之研究，对科举之八股文不甚留意。此际文名渐起，学使者万青黎，称他与余姚周白山（双庚）为"二俊"。并靠卖书画维持家计。（《行略》）

一八四九　己酉　道光二十九年　二十一岁

从本年起，不画山水；二十五年后，才在友人要求下，重

画山水。（《绘画》页一二六）

与山阴孙古徐相约，搜集珍本秘本书籍，计划刊行古书。（《仰视》总序）

在此前后，与胡澍（荄甫、甘伯）论交。（《诗剩》页六）

一八五〇 庚戌 道光三十年 二十二岁

自本年始，至咸丰十年，先后十二年左右客游于外，度岁必返里，虽无资，有债必偿；或贷款，或量入为出，生活贫苦。（《诗剩》页十五）

曾到扬州卖字，但很不如意，乃思有以变化书风。（《退醒庐笔记》孙玉声著，文海出版社）

妻病重，死而复苏。自言恍惚间行走在黑暗中，却突然有人递以火把，并说："全孤寡，可亟归！"（《赵谱》页十四）

沈复粲卒。（《大事》）

十二月初十日，洪秀全起兵于广西桂平县金田村。

一八五一 辛亥 咸丰元年 二十三岁

一八五二 壬子 咸丰二年 二十四岁

缪梓受浙江巡抚黄宗汉之委办理海漕事。（《事状》）

贫甚，叔祖赵曼仙助钱十一千九百，赴杭州参加乡试，落第。（《法书》页二一六）

约此际，识萧山县青年画家丁文蔚（蓝叔）。（《法书》页一三一）

约此际师事浙江蕺山讲席宗稷辰（涤甫），为作《躬耻》印，与宗氏门弟子交往。（《近世》页七六、九五。《越缦堂文集》页四九四，李慈铭著）

赋（除夕示周双庚）诗，抒饥寒交迫，心情苦闷。（《诗剩》页一）

一八五三 癸丑 咸丰三年 二十五岁

二月二十日，洪秀全攻进南京，改南京为"天京"，为太平天国之首都。

父卒，嫂亦病殁，终日为衣食奔走。（《仰视》总序、《大事》）

孙古徐死，五年间二人共集古书三百馀种，正欲付印，半途而废。（《仰视》总序）

春夏之交，缪梓办海漕事毕，朝旨以知府留浙，署绍兴知府。（《事状》）

十月，天地会刘丽川部据上海县城，缪梓奉黄宗汉命赴上海，助剿天地会刘丽川部。（《忠义》页七四五，《清史本末》页三四一）

（答王瓒公晋玉问学）六首，感叹士已不再是四民之首，读书人唯务八股科举，文同儿戏；其祸之烈，不下于焚书坑儒。（《诗剩》页二）

一八五四 甲寅 咸丰四年 二十六岁

春，缪梓奉旨以知府留浙，补宁波知府，随即为杭州知府。五月，以策划海运事有功，奉旨以道员任用。（《浙忠》页四二、《事状》）

之谦在杭州，可能已受聘为缪梓幕宾。（《赵谱》页十九）

闰七月十九日，魏锡曾继母卒。《绩文》页十四）

冬，客石门（崇德）县署。（《诗剩》页三八）

一八五五 乙卯 咸丰五年 二十七岁

正月，缪梓以道员补用。复以上海战功赏花翎，署杭州嘉湖道按察司，兼署盐运使。（《浙忠》页四三）

在缪梓幕中，驻杭州。（《法书》页二六）

秋，乡试，未第。闱中与戴醇士次子戴进卿同号舍。客嘉兴郭止亭家，得读郭氏藏书，并所藏汉铜印。（《尺牍》则二五、《大事》）

十月，为叔祖子容作行书联，识："咸丰乙卯十月，侄孙之谦记。时客虎林使署。"（《法书》页二六）

兄赵烈留下子女，突然不告而去。《赵谱》页十一、《法书》页一五二）

此际妻子留守绍兴，更要养育赵烈子女，生活备极艰辛。

一八五六 丙辰 咸丰六年 二十八岁

缪梓署按察使，何桂清以其知兵，奏请派驻常山。（《浙忠》页四三）

时太平军翼王石达开已陷江西抚州、建昌诸县，为防剿太平军，缪梓与总兵饶建选分守衢州，之谦随驻衢州。（《事状》）

一八五七 丁巳 咸丰七年 二十九岁

缪梓补金衢严道道员缺，之谦随幕驻衢州。（《浙忠》页四三、《仰视》总序）

苏州元和诗人江湜（强叔）来浙为卑官，缪梓器重其人，唯与之谦尚未谋面。（《伏敌》）

四月，为胡澍刻《安定》（朱文）印，同治二年补款："此丁巳四月在常山□中作，迄今癸亥七年，千军万马之间，九死一生之后，故人无恙，旧作犹存，而家□漂□长□者，皆不返矣，悲哉。十月二十四日重记。"（《赵印（一）》页四一）

与山阴书画家何澂（镜山、传洙）交往密切。十月，为刻《何传洙印》（白文），边款论汉印的特质在浑厚，并分析自己和钱松（耐青、叔盖）刀法的异同。（《赵谱》页一七○）

十一月，英法联军陷广州。

十二月，石达开对浙江省展开攻势，衢州告急。（《浙忠》页四三）

一八五八 戊午 咸丰八年 三十岁

正月初一，衢州保卫战揭开序幕，缪梓守衢州九十一日。四月初围解，叙功加按察史衔，调署按察司。（《浙忠》页四四）

之谦随幕参战。其后有和魏锡曾韵："忆昔从军岩衢口，奋臂大呼瞻马首。"及（送某别驾赴衢）："三衢倘遇生归友，为道愁人总替愁。"均系咏此役。（《诗剩》页十九、三二）

四月二十五日，楷书旧作诗。（《法书》页一三○）

正书后面识："宋岑公洞题名，戊午四月临于憨寮。赵之谦。"可见"憨寮"为此际斋名。（《法书》页五一）

之谦过继子赵寿佺，推算生于本年，生父为之谦二族兄赵诚谦。（《事略》）

一八五九 己未 咸丰九年 三十一岁

缪梓署盐运使，驻杭州，之谦随之。（《浙忠》页四四）

五月，为丁文蔚画花卉多幅，分别学李鱓、王忘莽及蒋南沙等画风。（《书画》（中）图三五——三八）

八月中旬，写《丁蓝叔大碧山馆图诗》。（《法书》页一三一）

十月，之谦恩科乡试中举，置第三名。座师汪承元认应为全浙之冠；并在北京为之揄扬。（《行略》）

此次恩科乡试，系集江南各省生员共试杭州，应试及贩卖文具者成千累万，太平军谍也于此时混进杭州城中。（《庚辛》页五九七）

丁文蔚属之谦为任熊所画《二剑客传》册，逐一加题，并作小序。（《艺林（二）》页一四八）

一八六○ 庚申 咸丰十年 三十二岁

早春，之谦北上（为参加春闱）受阻，返回绍兴：

一、他在《喜得胡荄甫书成六百字寄之》："……北行逢寇至，南归闻贼窜，淮阴过惨悸，浙右就糜烂（由重兴奔归，闻贼已退，重至淮上，则已陷清河。比归浙，杭州义陷，航海乃返越）予为师友哭，君家多室叹……。"（《诗剩》页六）

二、他在给容吾《行书诗四幅》中注："庚申北行阻寇，比归，又逢杭城之变，遂取道澉浦，渡入余姚。"（《书画（中）》图六四）

二月十九日，太平军忠王李秀成部开始围攻杭城。（《杭州府志》页九八○）

二月二十四日，提督张玉良统援浙军至苏州，受苏州布政使王有龄影响，迟滞不前。（《杭州府志》页九七九）

二月二十七日黎明，地雷迸发，杭州城崩数丈，遂陷。盐运使缪梓战死，浙抚罗遵殿等自杀，军民死亡约九至十二万人。（《杭州府志》卷四四页九八○、《庚辛》页三一九及五七九、《忠义》页七四七）

三月三日，李秀成军退，杭州城复。（同前条）

杭城复后，赵之谦渡海由余姚回绍兴，迁居绍兴东关，胡澍亦找到家眷，和之谦比邻而居。（《诗剩》页六）

守杭州满族将军瑞昌，副都统来存奏请抚恤缪梓。（《事状》）

三月十二日，清廷命王有龄为浙江巡抚，十五日，清廷命将盐运使缪梓照道员例

从优议恤。（《庚辛》页十七、二九）

约三月下旬至五月间，缪梓为王有龄所劾，追夺恤典，之谦乃立意为其雪冤。（《浙忠》页四五、《事略》）

魏锡曾三十三岁，偕妻子儿女辗转到福州，投岳家。（《绩文》页二一）

七月，英法联军陷天津。

八月，北京沦陷前，咸丰帝避走热河，英军焚圆明园。

八月初三，胡澍返故乡绩溪，十七日绩溪陷太平军。（《诗剩》页六）

九月一日，之谦撰缪梓事状成。（《事状》尾）

九月，清廷与英法订约。

十一月，得胡澍里郑（金华附近）来书，言平生蓄书全失，惟春口无恙，且携弟奉母以来绍兴。（《诗剩》页六）

一八六一 辛酉 咸丰十一年 三十三岁

婚后生男皆夭，仅存三女。春，因友人傅以礼（节子）劝，离家前往温州，妻范氏欲举家随行，之谦乡土观念较重，认为外地未必安全，相约短期即归。（《法书》页一五二、《赵谱》页十——十四）

江湜亦在永嘉，时年四十三岁，与之谦日相往来。唯江湜自上年十一月得父殉难苏州消息，已停止作诗。（《伏敬》序）

题《江弢叔（名湜）立马雪中看岳色图》。（《诗剩》页四）

五月八日始，著《章安杂说》。（《章安》卷首）

四月至九月间，佐戎幕，驻瑞安滨海地区。适逢金钱会、白布会动乱，唯抚剿未定，暴乱扩大。之谦常往来于瑞安、永嘉之间，与永嘉令陈宝善（子余）交往密切。《瓯中物产卷》、《异鱼图卷》，均作于此期。（《法书》页一五二、《绘画》页八〇——八八）

五月，在温州接妻信，言兄女已嫁。绍兴受太平军威胁，但地方官似无防守策略，绍兴恐难保。��赁屋与娘家为邻，以便照应。（《赵谱》页十——十四）

六月，十四日梦胡澍恶耗，不久后，收到胡自杭州来信，作《喜得胡荄甫书成六百字寄之》，述两人一年半以来遭遇。已拟定明年入都（为缪梓雪冤及参加礼部考试）。（《诗剩》页六）

七月，咸丰帝崩于热河避暑山庄，载垣、端华、肃顺三人掌政。

八月十八日，平阳有警，入夜大风雨。（《诗剩》页十）

八月二十三日，金钱会攻平阳，二十八日犯永嘉，杀捐输委员。道、府及永嘉县印俱失。之谦存于永嘉各物均被掠一空，仅存妻信及一幅赠陈宝善的画。（《法书》页一〇〇、《平阳县志》页十三——十四）

九月初二，夜雾，之谦登瑞安南门城巡视。（《诗剩》页十三）

九月初四，金钱会再攻永嘉，会众被夹击，落水死者二百人。（《诗剩》页十三、《章安》则五五）

九月，梁平叔欲娶姬海上，之谦见瑞安势不可为，拟于冬间去杭州。二十五日与梁平叔离瑞安赴永嘉。（《法书》页一五二、《诗剩》页十五、页七）

九月二十九日，绍兴陷，之谦家藏已百九十一年之李公麟（伯时）画十叶、八大山人精品十数件均散失。之谦之友王缦卿妻，骂太平军被磔。（《赵谱》页十三、《但开风气不为师——记赵之谦》，穆翁撰）

十月，江湜赴闽，之谦赋《送弢叔之闽诗》。（《诗剩》页三二）

十月，皇太子奉两宫太后还京，捕杀载垣、端华及肃顺。

十一月，两宫太后御养心殿垂帘听政。

十一月二十八日，杭州又一次失陷，巡抚王有龄自缢。（《庚辛》页五八九）

十二月，以左宗棠为浙江巡抚。

十二月，随邵步梅太守航海往福州；计划再搭海轮前往北京。船至福建长乐县东白犬岛，风浪大作，外国船长竟不顾人道，怒叱八十位旅客离船。之谦百般游说，救人自救，始得易舟抵福州。（《法书》页一五二、《书画（中）》图六四、《诗剩》页三一）

冬，在福州与一别七年之长兄赵烈相遇，握手几不相识。之谦客居艰苦，颇遭亲友冷落。（《法书》页一五二）

除夕诗："三十三除夕，今年在客中，生从奔走里，喜与友朋同。有岁吾能守，无家鬼不穷，梦醒应齿长，天事此犹公。"（《诗剩》页十五）

一八六二 壬戌 同治元年 三十四岁

正月，载淳即帝位，年仅六岁，改元"同治"。

二月二十七日，之谦妻子病逝于绍兴，年三十五岁。（按：《事略》云：范氏卒年三十三岁。之谦同治元年撰《亡妇范敬玉事略》云："妇死时年三十五岁"；当以后者为据。）

女蕙、榛，卒于此前后，仅余长女桂官。（《赵谱》页八、《遗墨》页一二五、《事略》）

三月，魏锡曾因岳家关系，以仁和县候补训导，改福州试用盐大使。（《绩文》页十五）

春，之谦与魏锡会相会于福州，魏为之谦辑印谱，遂成知交。三月初十日，为魏画梅并题长诗。（《绘画》页十八）

四月六日，之谦居福州，得妻女死讯，悲痛之极，自号"悲盦"。因妻死无子，长女孑然一身，由二族兄赵诚谦照顾。诚谦生活亦极贫苦，为减轻其负担，乃决定将诚谦一子寿佺，过继范氏名下。寿佺时年五岁，六年后，之谦返乡，才带在身边教养。（《法书》页一五二、《赵印（一）》页一〇一、《撝叔手札（上）》页六——九、《补遗》图二一四）

五月五日，锡曾为之谦钞谭仲修藏龚定盦集外文百十八篇，之谦作花卉册十二帧为报。（《荣宝斋》期五页二〇）

与仁和县令邵燮元等，上书闽抚徐中干，为缪梓申冤，未蒙朝廷采纳。（《法书》页一五二、《事状》）

夏，作《二金蝶堂》（白文）印，款述十七世祖万里寻父，金蝶投怀故事，感叹而今家破人亡遭遇。（《赵印（一）》页九七）

夏，作《苦雨叹》，写福州大雨不止。温州有贼入境，清兵已退出桐岭等紧张局势。（《诗剩》页二〇）

六月，魏锡曾拓辑《二金蝶堂印存》成，之谦篆书"稼孙多事"四字，并作短序。（《赵谱》册首）

六月，接永嘉令函邀，往温州佐戎幕，与左宗棠夹击太平军。新任杭州将军庆瑞，也殷切邀请，遂决意返温州。（《法书》页一五二）

六月十八日，自闽返温。途中所见，哀鸿遍野，心多懊恼，作诗甚多：行十三日抵永嘉。（《诗剩》页二二——二七）

在永嘉时，曾与友人兰阶泛海走沪渎，遇风入东洋，旬日始归故道。（《法书》页四五）

闰八月十日，刻《生逢尧舜君，不忍便永诀》（朱文），用以辟谣，也表明前往北京的心意。（《赵谱》页七四）

九月，刻《男儿生不成名身已老》白文印志慨，边刻七绝一首。（《赵印（一）》页一二九）

九月，刻《鹤庐》朱文印，款："稼孙葬母西湖白鹤峰，因以为号。"（《赵之谦》（二）页四七）

九月，为弟子钱式篆书《绎山碑》，并在跋中评清朝篆书邓石如第一，胡澍次之，胡陷贼中，他才敢为钱式作篆书。（《法书》页八五）

九月二十一日，拟石涛、李鱓等意，作花果册十二帧。（《遗墨》页二五〇）

九月二十六日，在温州作《悲盦》（朱文）印。（《赵印（一）》页一〇一）

九月，为魏稼孙刻《鉴古堂》（朱文）印，款述魏家世及自己家破人亡惨境。（《赵印（一）》页一三三）

十月，刻《陈宝善子余印信长寿》（白文），款刻五律一首，并表明决心北上京师。（《赵印（一）》页一四一）

十一月，篆《俛仰未能弭，寻念非但一》（白文），《如今云散、雪消、花残、月阙》（朱文）印及《亡妇范敬玉事略》，命弟子钱式（次行、少盦）代刻，至同治四年，钱式未刻完而卒，

由汪述庵续成。（《赵谱》页十——十四、《尺牍》则十一）

十一月，题陈宝善子余所有《香火因缘图》。（《法书》页一〇〇、《诗剩》页三一）

十一月，作《将去温州述怀诗》六百五十字，示子余、钱式、江弢、魏稼孙。（《法书》页一五二）

十一月，画《瓯江记别图》赠陈宝善。（《绘画》页一一七）

十二月二十六日乘洋轮，北行至上海附近遇大风，逆行入东洋，舟几覆，念佛万遍，旬日始归航道（《尺牍》通四四、《法书》页五二）按此次航海遇险、可能与前记与兰阶"泛海走沪渎"为同一事件。

一八六三 癸亥 同治二年 三十五岁

正月，左宗棠攻克金华，宁波方面清军，会同法军组成的常胜军，攻下台州和绍兴。（《中国近代史》册下页四三九，黄大受著）

之谦同年沈树铺（韵初）于上年到北京。（《赵谱》页八二）

春，之谦、胡澍先后到达北京。（《赵谱》页十五，页八二——八三）

以缪梓事状，再诉冤于都察院。（《事状》）

四月六日，厚夫同年以寄友人诗相示，之谦贻"参从梦觉痴心好，历尽艰难乐境多"十四字。（《法书》页三六）

五月，魏锡曾四弟奉母航海入闽，母子相聚五十三日。（《绩文》页二〇）

五月，李慈铭入京已五年，八次乡试落榜，集赏之郎，分户部。李与之谦为中表，颇以名相倾轧。（《近世》页十三、《篆刻》页八二七）

五月后，旧仆为人诱去，并卷走之谦箧中零余，故心情恶劣。（《尺牍》则三〇）

七月十三日，魏锡曾生母王氏卒于福州。（《绩文》）

七月，魏锡曾进京放验，途经泰州，访吴熙载于僧舍，求写所辑《二金蝶堂印谱》序，吴并为之谦刻二印。（《绩跋》页二二）

八月，魏锡曾入都，参与赵之谦、沈树铺的校碑工作。锡曾求之谦为文记其继母苦节事，又出前刻《鹤庐》印，求补款。（《赵谱》页八二——八三、一〇六、《赵印》（二）页四七）

八月廿五日，刻《二金蝶堂双钩两汉刻石之记》（朱文）。（《赵印（二）》页二八）

八、九月间，提供碑版资料之友人温元长暴卒，之谦《补寰宇访碑录》工作，只好告一段落。（《仰视》总序）

九月九日，刻《绩谷胡澍、川沙沈树镛、仁和魏锡曾、会稽赵之谦同时审定印》（白文），用于《二金蝶堂双钩汉碑十种》。（《赵印》（二）页三）

重九后一日，胡澍在古器图上记："时馆京都西城瓜尔佳氏双海棠邬"，可能即与之谦校碑寓所。（《作品选》图一三四）

九月十日，双钩汉碑已达十种，胡澍题耑、之谦为序。（《遗墨》页一二五）

九月十八日，《二金蝶堂双钩汉刻十种》装成。（《遗墨》页二一四——一二七）

十月二日，刻《松江沈树镛考藏记》（白文）印，款："取法秦诏汉镫之间，为六百年来抚印家立一门户。"（《赵谱》页一〇九）

十月，沈树镛得郑僖伯之云峰、大基两山刻石全拓，以"郑"名斋，为刻《郑斋金石》（白文）印。（《赵印（二）》页六一）

十月既望，胡澍为魏锡曾新辑《二金蝶堂印谱》作长序。（《赵谱》页首）

十月二十三日，之谦为魏锡曾新辑《吴让之印稿》写序，引起排吴之争议，同治三年十一月，魏锡曾撰《吴让之印谱跋》加以澄清。（《书画（中）》图一〇三、《绩跋》页二一）

十月二十四日，胡澍请之谦补跋咸丰七年四月在常山刻《安定》（朱文）印，跋中回忆当时战况，想到如今处境，感慨无限。（《赵印（一）》页四一）

十一月前，魏锡曾将返闽，之谦刻《巨鹿魏氏》（白文）印送行，长跋"古人有笔尤有墨…"为之谦重要印学理论。（《赵谱》页八六）

十二月，刻《会稽赵氏双钩本印记》（朱文），双钩汉碑十种正本贻沈树镛，稿本贻魏锡曾。（《赵谱》页三六、《绩跋》页八）

兄赵烈于去年底，本年六月前卒于福建龙溪县。（《大事》）

自本年起又号"无闷"，刻（无闷）（朱、白文均有）印。

（《赵谱》页二三、三三）

一八六四 甲子 同治三年 三十六岁

正月，作《补寰宇访碑录》（访碑录共五卷）序。（《仰视》总序）

自谓居都下年余不作诗。（《诗剩》页三二）

正月七日，雪中独坐，刻汪容甫语《天道忌盈，人贵知足》（朱文）印以自惕。（《赵印（二）》页八一）

正月十六日，篆《飡经养年》（白文）印，绘佛像并书阳文款，寄温州弟子钱式代刻。致堂兄家书，表示对妻子的歉意，必将亲自到棺前祭奠，并终身不再续娶正室。将来安葬时，也要过继子寿佺（常儿）送她入土。（《赵谱》页八——九，《年表》）

二月二十四日，中外水陆军，克复杭州。（《中国近代史（上）》页四四〇）

三月，魏锡曾约于上年岁暮返抵福州，始知其生母王氏已于七月间过世，哀痛不已。于本年三月撰生母王夫人事状，寄往北京，乞之谦为作继母与生母双节妇传记。（《绩文》及《尺牍》多通，均谈及此事）

五月五日，画《天中五瑞》、《端阳八景》、《钟馗像》以解闷。（《绘画》页五五——五八、一〇〇）

约此际致书魏锡会：

一、《补寰宇访碑录》已刻三卷，趁有人资助，决心出版，以免散失。

二、杭州虽已克复，所剩恐劫灰一片，家中只剩长女桂官一人。

三、环顾金石好友，家中多遭不幸，有金石家恶报之叹。（《尺牍》则十六）

夏，始撰《勇卢闲诘》。（《仰视》）

夏，于厂肆得龙门山马振祥造象碑拓二本，与韵初各分一本（《绘画》）。页一一〇

六月廿九日，致书魏锡曾：

一、曾函吴熙载（让之）并前赠《文殊经》、均未得回音。

二、久无家书，闻族中死者多人。

三、兄赵烈已逝，宗祧所系，自己不便冒险回乡。

四、某藏碑帖者有女，愿字沈树镛，沈不许。之谦则无力娶其女，同时也不欲续弦。（《尺牍》则二六）

约秋，《补寰宇访碑录》整理完成，自作序。（《仰视》序）

八月，临王蒙山水；款中自谓不画山水已十五年。（《绘画》页一二六）

十月，闽浙总督兼浙抚左宗棠据实覆奏缪梓殉职事，朝旨赏还缪梓恤典，之谦心愿已了；将讼状中有关浙江政坛倾轧者，删去四百九十余字，加上前后谕旨、奏牍之状，别为《雪冤录》。十一月初七为记。（《事状》）

十月，完成《六朝别字记》初稿手写本。（《作品选》图一四一）

十一月一日，翁同和访之谦。（《近世》页九五）

十一月，魏锡曾在福州撰《吴让之印谱序》。（《绩跋》页二一）

一八六五 乙丑 同治四年 三十七岁

春，参加会试，四月榜发，与胡澍均不幸落第。房考官薛斯来呈荐甚力，主试者以经艺多援古书，屏勿售。大挑为国史馆眷录；大挑前，胡澍书劝大挑不如纳捐敏捷，之谦以手头拮据而感无奈。（《事略》、《手札》页一）

夏，绍兴大水，饥荒。（《越缦堂文集》页五〇五，李慈铭著）

七月，题《杭四家印稿》封面并作序。（《作品选》图一四〇）

八月三日，为松龄作《玉簪海棠图》，跋："乙丑八月三日，赵之谦依装作。"是为战后首次归乡之准备。（《书画（中）》图三〇）

返乡，道经济南，客金陵，戴望有诗相赠。（《大事》）

旧疾发，大病一百四十日，下血数斗。按之谦祖传痰喘，发病多在早春、秋末及冬至前后，推测此次一病三个多月，当在九月返乡至十二月下旬左右。（《尺牍》通一、赵而昌撰《深切的怀念》——《中国篆刻》期九页二）

十二月廿八日，魏锡曾至绍兴访之谦，同游禹陵，为魏所拓碑题记。同住六、七日，魏与傅以礼、何澂论古，互赠碑帖。（《绩跋》页三二）

弟子钱式卒。朱志复辑《二金蝶堂癸亥以后印稿》刊成。（《大事》）

一八六六 丙寅 同治五年 三十八岁

正月，为魏锡曾题新购黄龙砚作跋。（《作品选》图一四五、《遗墨》页三〇八）

正月二十二日，偕魏稼孙赴杭城，客曹籀（葛民）家，为

其写诗。（《法书》页一三四、《大事》）

二月，将游台州。（《赵谱》页五〇、一五四）

二月，客黄岩，住离城三十里的"翼文书院"，教授学生，月入三百金。（《年谱》）

九月，魏锡曾到松江访沈树镛，手录双钩汉碑十种副本。（《绩跋》页八）

九月，自黄严归，为侄赵能娶妇，另亲族晚辈娶妇、续弦、丧妻、嫁妹，处处均需之谦办理及接济。（《年谱》）

约秋，江湜卒。病中与身后事，多得之谦照应，殁后十四日，妾生一遗腹子。（《尺牍》通五）

十月十七日，之谦出资，重绘宗祠祖先像成，撰《赵氏祖传记》。（《法书》一二六）

十一月初往黄岩，冬至前后旧疾复发，三日而愈。在黄岩身兼二职，月入五百金左右。时江湜已殁，胡澍赴临江。（《尺牍》则一）

本年，为傅节子《华延年室吉金小品》题耑。（《作品选》图一三二）

一八六七 丁卯 同治六年 三十九岁

七月，在杭州，客曹籀家，为刻印多方。（《赵谱》页一六六——一六八）

九月，胡澍在杭州，以之谦所赠无款联转赠篁以六兄。（《遗墨》页三二）

十月卅日，宗涤甫卒。（《大事》）

推测，可能于本年秋冬入京，准备明年春闱。

一八六八 戊辰 同治七年 四十岁

春，在北京，会试，落第。

胡澍会试落弟，加捐郎中，分户部山西司。（资浅未实任）（碑传集胡澍条）

落第后，之谦已决心以书画所入纳赀捐官。七月，同乡王廷训（子藎）在京，为之谦书画代笔。（《西泠艺丛》一九八九年期四页三二）

七月，《勇卢闲诘》脱稿。

八月，在北京为同年友练溪作《月季虞美人》。（《绘画》页一二三）

八月，客宣南。（《绘画》页一二四）

九月三日，为练溪画梅，款："画楳以墨和赭为之，乃冬

心创格也，戏效其制。"（《遗墨》页一六九）

十月，画黄梅，款："富贵眉寿，元人画眉寿图，皆作黄楳笔，兹用其法为之。同治戊辰十月。撝叔赵之谦。"（《书画（中）》图二九）

继子赵寿佺，年十一，始追随赵之谦。（《事略》）

一八六九 己巳 同治八年 四十一岁

三月，为少司农潘祖荫刻《滂喜斋》（朱文）巨印，款署"同治己巳春三月"，可见时在北京。（《赵谱》页一六〇）

四月初第二次南归（《遗墨》页二七四；夹竹桃扇款"四月朔日，将南归依装作"）

致友人书，托其至福建漳郡城外绍兴义园，寻赵烈灵柩，并代为封好立碑；书未纪年，推测在此前后。（《尺牍》则四二、《大事》、《年谱》）

八月，再至杭州，教曹籀画梅。（《绘画》页六七——七二）

九月，在杭州，为曹籀画《石屋文字无尽镫图》。（《绘画》页二）

此际，之谦已进行捐七品县令。（《尺牍》则十五）

秋，游温州乐清城西沐箫泉。（《绘画》页一三〇）

在永嘉，寓张氏白园，同年蔡保东（枳篱）问南宗疑义，之谦作寒山体诗六首答之。（《法书》页一五〇）

十一月初一日，将去温州归杭，蔡枳篱以诗赠行，之谦依韵作答。（《诗剩》页三六）

在永嘉期间为观察方子颖题《方氏春风并辔图》。教方氏二子敬之、平叔文字和艺事。临行，赠礼甚厚，之谦赋诗致谢。（《诗剩》页三七）

返杭途经黄岩，为孙憙刻印。（《赵印》（二）页一三九）

一八七〇 庚午 同治九年 四十二岁

二月，在杭州为练溪画《桃实牡丹》（《绘画》页十一）

春三月，篆书联："别有狂言谢时望，但开风气不为师。"识"戏集龚仪部己亥襍诗，书之门壁，聊以解嘲。同治九年春三月。撝叔识。"（《法书》页四九）

在杭州，请画家杨憩亭，画四十二岁小像、赵晓邨补画衣、朱松甫装池，之谦亲自题识，并赠杨氏书联。（《绘画》页首）

八月初三，在绍兴主持长女桂官与沈杰（子余）联姻的"传红"

礼：沈杰为之谦姊夫沈星堂之子，联姻事，多由男方母亲作主，之谦大为不满。（《法书》页一〇二）

九月九日，在杭州，为仁和许迈孙书《许迈孙藏铜印序》。（《法书》页一一五—— 六）

十月初三晚，旧病复发，至初七夜，绝而复苏。初八呕痰数升，始有转机，需静养数十日。（《尺牍》则十八）

与何绍基（子贞）在杭城相遇，他在十月廿一日致魏锡曾书中说："何子贞先生来杭州，见过数次，老辈风流，事事皆道地，真不可及。弟不与之论书，故彼此相得，若一谈此事，必致大争而后已，甚无趣矣。"（同前条）

九月十五日，李慈铭中浙江举人第二十四名。（《近世》页九）

吴熙载卒于本年。（《篆刻》页八二三）

同治八、九两年在杭州，为筹措族人需索及捐知具大量作书作画，求者踵门而至，有时只好雇人捉刀。（《尺牍》通四三）

一八七一 辛未 同治十年 四十三岁

二月，在北京，会试落第，呈请分发江西试用知县。（《绘画》页七八、《事略》、《余庼读书随笔》）

四月，魏锡曾将双钩汉碑十种手录本，及序、跋装订成册，以副本行世。（《绩跋》页八）

五月初一，潘祖荫、张香涛邀宴于北京龙树寺，大会名士，集者十七人。之谦与胡澍，时同住果子巷，均在应邀之列。此事，湖南名士王湘绮，及李慈铭日记中，均有记载；李对之谦极表鄙视。次日湘绮往访赵、胡二人。（《近世》页二六、九五）

六月，为同年槁孙临李鱓花卉果品册十二幅。（《绘画》页六一——六六）

七月十一日，王湘绮将离京，之谦刻其名印赠之，京中知者，争相观赏。（《近世》页九六、《篆刻》页八二三）

之谦诗集成，十一月二十一日，潘祖荫为《悲盦居士诗剩》题跋。（《诗剩》页首）

十二月，包世臣子包鹤巢，请之谦隶书世臣所撰联："画理初禅，诗情三味。药名别录，篆势先秦"，并录包氏原跋。（《书画（中）》页八五）

溧阳王晋玉补官上虞，之谦寄书申约，岁捐百金以为刻书之费，晋玉许自明年始。（《仰视》总序）

本年内为潘祖荫刻印最伙。（《赵印》（二）页

一六一──一六七）

一八七二 壬申 同治十一年 四十四岁

在北京，为潘祖荫：

一、校定李廓艺撰《炳烛编》。

二、为《滂喜斋丛书》第一集，十六种书书耑。

三、绘《积书岩图》，推测亦在此际。（《大事》、《书画（中）》图一）

正月，在北京，因将出都门，检点旧作，分贻友好。（《绘画》页三七、《遗墨》页二二二）

二月，在北京，为翁同和太夫人书《神道碑》，为胡澍作《胡澍甘伯》（白文）、《人书俱老》（朱文）印，后印跋为：

"甘伯属刻过庭书谱中语。同治十一年二月十四日。撝叔记。"（《大事》、《赵印（二）》页一六九）

在北京，楷书赵元叔《非草书论》四屏。（《作品选》图九五）

乞假南归省墓。（《大事》）

四月，与葵衫同客沪上，为作《墨梅》（纨扇）。（《遗墨》图二七七）

七月初六日，为长女桂官主持"行聘"礼。（《法书》页一〇二）

八月十五日以前，胡澍客死北京，潘祖荫任棺殓之费，王廉生（莲生）料理丧事，之谦在杭州，为位以哭。（《近世》页九五）

（按：《近世人物志》页九四，李慈铭于同治十一年八月十五日日记中写："闻胡荄甫（澍）客死，身后棺殓之费，皆伯寅（潘祖荫）侍郎任之，廉生往为之经纪。"

其他数种工具书中，也载胡澍卒于同治十一年。唯黄宾虹题署的《赵撝叔书札》中，收之谦致"荄甫三兄"手札十通，皆系到南昌后所寄；包括刚到南昌数日、一年、二年乃至五年期间。如其中一通："荄甫三兄年大人阁下，久不接高风，不禁一日动三秋之感。昔在都门，与魏稼孙、沈均初四人，杯酒谭心，论书品画，刻有审定金石书画印一方，印在二金蝶堂印谱上，以志一时之乐。乃一别半纪，四处分散，偶尔思之，不无惆怅……"则此册手札，与胡澍卒于同治十一年相印证，必为赝鼎。）

九月，为王晋玉画《乐清城西沐萧泉》山水。（《绘画》

页二二）

九月，在杭州，为舒梅圃（业典当）画奇石牡丹。（《绘画》页二二）

约此际，为曹籀（葛民）作《龙门山卜营寿藏图》。（《绘画》页七七、七八）

十月，为慕名已久的浙江棋士明斋画《菊石图》。（《绘画》页一一三）

在杭州，为兰阶作隶书联，跋中忆辛酉以后，在温沪间航海遇大风事。（《法书》页四五）

十二月，至江西省城南昌候差，得新化邹氏《读书偶识》，想请王晋玉依前约买下，但王却因事免职，刊书计划又告落空。（《仰视》总序）

一八七三 癸酉 同治十二年 四十五岁

二月二十六日，戴望卒于南京，享年三十七岁。（《碑传集》戴望传）

春，到南昌已数月，尚未获差，一家八口，生活困难。（《手札》页十九──二〇）

致友人杨杏帆书："弟到省数月，仍是闲居，薪桂米珠，支持不易，曰典、曰质，囊箧已空……潘中丞（按，吴县人，潘霨）在百花洲考试人员，岂知所取者系医生，开局施药，弟非所学也，奈何！奈何！"（手札单篇C页六、《事略》）

约春夏之交，江西巡抚刘坤一，命修《江西通志》，任总编辑之职。通志局置于南昌东湖百花洲上。之谦与协辑程秉铦、王麟书、董沛、司局张鸣珂相友善，尤与董、张二人交情最深。提调董似谷，对之谦多方照应。

工作忙碌，待遇低微，月仅三十金。为求能早日调知县缺，及捐升同知，屡次写信致杭州友人舒梅圃，请代向抑士、西坨借贷两笔款，加捐"花样"，又在家书中，诉说苦况。（《手札》页一──三、一〇──一二《年谱》）

八月初四，在南昌主持寿佺与老友俞萧卿三女联姻之"传红"礼（之谦原欲将桂官许俞氏长子，未得族长老同意，始许沈）。（《年谱》、《大事》、《法书》页一〇四、《手札》页四）

九月三日，书致梅圃，表示署缺无望，债台高筑，思念家乡。（《手札》页十七──十八）

沈树镛（四十一岁）、戴望（三十七岁）、何绍基均卒于本年（《大事》）

一八七四 甲戌 同治十三年 四十六岁

续娶休宁陈氏为偏室，年二十；距之谦丧妻十二年。（《大事》、《事略》）

仍在志局任职，给友人信中，叹到省二载，一事无成。（《手札》页六——七、单篇手札 C 页四、《尺牍》通二三）

得子，名"寿佽"。（《大事》）

江西通志局，由百花洲移至东湖北方的曾祠。之谦任通志总纂之职。（《大事》、《诗剩》页四二）

一八七五 乙亥 光绪元年 四十七岁

任职江西志局。

致友人伯驯书谓到江西三年，毫无所得，幸债台尚不满十级。小儿已种牛痘，命大儿今秋回浙乡试，意在观场而已。（单篇手札 B 页三）

（按，光绪二年为乡试年，此时命寿佽回浙观场，于理不合，此札可疑）

亡友戴望《谪麟堂遗集》四卷辑成，之谦题耑并撰序目。（《大事》、《作品选》图一四二）

一八七六 丙子 光绪二年 四十八岁

春，为修志之事遭谤，虽求罢而未果。（《年谱》、《诗剩》页四二）

一八七七 丁丑 光绪三年 四十九岁

幼子寿佺生。（《大事》）

傅栻辑《二金蝶堂印谱》成，共四册。（同前条）

江西通志编辑工作已近尾声，正缮写准备进呈朝廷。

十二月，志局提调董似谷调职，之谦和诗四首为别。和诗注中，备述志局工作之艰辛。（《诗剩》页四二）

一八七八 戊寅 光绪四年 五十岁

正月前后之谦已交卸志差。

二月十日，因婿沈杰欲弃儒就幕，之谦为其前途着想，函亲翁沈星堂劝阻之。（《手札》页四九——五○）

约二月中旬，《江西通志》稿本初成，巡抚刘秉璋奏称已详加校订，缮本进呈。《江西通志》，断续已有百数十年，许多事迹、文献，湮没散落。自道光年间，屡修不就。之谦任总编辑后，广泛搜集文献资料，加以彻底地整理和考据，文字简洁典雅，内容平实丰富，大胜从前。其中凡例、选举表、经政前事二略全出之谦之手。武事志，亦经之谦依据奏案、文书，重加改纂。（《法书》页一○一、《手札》页二三——二四）

二月十八日（或更早）到靖安接任视事。（《手札》页八——九、二三——二四、四九——五○；三札均提及署靖安事。）

前借抑士、西坨款，已到期，不得不书请梅圃代借他款，以债养债。（《手札》页十五——十六）

受薇坦札委，调署鄱阳县，三月一日接任视事。深庆民风朴实，文风盛如庐陵古城。盗案、讼案，亦不若传说之繁。（《手札》页二五——二六）

三月十九日，忽发大水，淹没民田。之谦奔走救灾，生活则日盆穷困。（《仰视》总序）

之谦勘灾、办讼棍及谎报水灾者。《笔札》页三，《㧑叔手札（下）》页一）

知府雷风，推诿责任，不审理重案。而鄱阳城又无监狱；收押重犯，形同画地为牢，使之谦防不胜防。（《笔札》页十一——十二）

某世家子暴纵，有彪虎之目，之谦重杖之，民大快。（《大事》）

七月，历时四个月之水灾，逐渐平息。（《仰视》总序）

秋，画点景花卉巨册。（《壮陶阁书画录》册六页一三——一四一）

七月十二日，给杭州舒梅圃信中表示：

一、到江西七年，修通志苦差，使他几如古井不波，虽调署南昌府靖安而瓜期将届。

二、旧债未偿，儿女婚姻又欠一笔。且到任后民事不可缓，又何暇作书写字，笔资恐怕也难得如意。（《手札》页八——九）

（按，此札矛盾的地方很多：如从同治十一年算起，到江西七年应为光绪四年。发信时间署为七月十二日；时任鄱阳令，非靖安任内。此信，笔者见于《手札》页十一，赵而昌《大事》中指出于"家书"；莫非类似内容的信不只一封？故不得不姑且存疑。）

一八七九 己卯 光绪五年 五十一岁

赵姓县民争宗派谱系，前后百余年，数十位县令不能决。之谦依宋史宗室世系表，绍兴、宝佑登科录，定其宗派之是非，考谱载进士及第之真伪。民大惊服，息争以退。（《事略》）

自谓在鄱阳时，责人万板亦不介意。《㧑叔手札（上）》页四）

夏，在鄱阳官舍画《卢桥》。（《遗墨》页二八二）

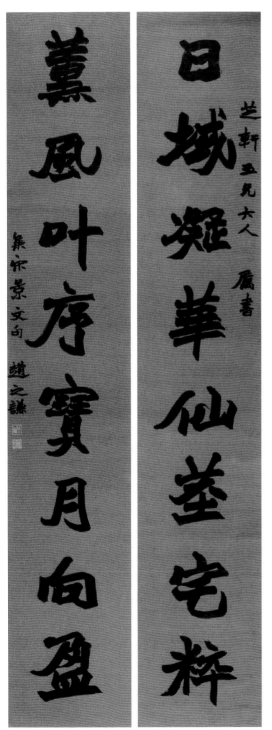

【行书 八言联】 无年款 蜡笺本 243×44.5cm 荣丰斋藏

本年郡阳丰收，县政也已步上轨道，但之谦又遭调职。交卸时，薪俸所得，仅能偿债，此外无余积。（《手札》页二一——二二、五一）

自认在江西（主要南昌）七年多时间，最大收获乃饱览八大山人墨迹，深受其影响。（《绘画》页三六）

对于两儿相继诞生，之谦表示忧喜参半。（《手札》页五一）

冬，卸下鄱阳县任，返回南昌。

一八八〇 庚辰 光绪六年 五十二岁

客南昌，春，旧疾复发，至四月未愈。（《大事》）

春，投入《江西通志》整理、补充及校对工作，准备六月开雕。（《大事》、《江西通志》）

四月廿四夜，坐睡中梦到鹤山，又恍惚见亡友孙古徐喻以刻书旧约。梦醒后，发愤刻印前贤遗篇，并将原订《悔读书斋丛书》易名为《仰视千七百二十九鹤斋丛书》。（《仰视》总序

六月，所著《勇卢闲诘》付雕。（《勇卢》序）

巡抚李文敏以《江西通志》缮正本一八五卷呈奏，九月初一，由军机大臣奉旨批："知道了，书留览，钦此！"（《江西通志》卷首）

整校《江西通志》，指挥刻版工作外，之谦又奉命评文，估计明年三月评完，只得待在南昌，坐食山空。

自到江西后，求作书画者，之谦尽量推拖或拒绝，惟上官、同仁纷索雕竹楹联（需以十数年上等竹材，加工磨制，然后书写雕刻），使之谦不胜其扰。（《大事》）

一八八一 辛巳 光绪七年 五十三岁

正月，跋《余生录》。（《仰视》）

自上年六月开雕的《江西通志》至本年六月刊成。（《大事》）

此际之谦患肝风，左耳聋且痛。（《大事》）

六月末，奉委奉新令，赴任途中，寿佺与一雇用已两年之女仆，争吵不休，之谦后到奉新旅邸，吩咐天色已晚，次日再行途返回南昌。当夜四更，女仆竟自经身亡，为此人命官司，之谦身心俱疲，对收养不肖子懊恼万分。（《㧑叔手札（上）》页六——九、二一——二四）

之谦将仆妇命案，移送南昌府审讯，自己听凭处分。此外，感江西官场黑暗腐败，抚署同仁落井下石，已萌退志，预备卸任后返杭州卖字卖画。（《手札》页二一）

魏稼孙卒。（《大事》）

一八八二 壬午 光绪八年 五十四岁

正月，接魏本存（性之）来信，谓稼孙已逝。之谦回忆往事，悲痛不已。又因答应为稼孙本生及继母作传，始终未果，感到歉疚，二月廿八日，覆函决定本年冬必写寄一份，墓前焚烧，以慰亡灵。（《尺牍》则二三）

春、夏，仍权奉新。约夏，大雨入城，求晴，水退。城垣及城外大桥坏损，之谦捐款修复。惩办一讼棍两蠹书，民心大快。年丰民安，所得俸银决心先偿还债务。（《年谱》）

六月，致友人绉珊书：

一、瓜代之期已届，新任奉新知县为老手。

二、天雨不止，城垣又塌一处，上下桥皆坏，倡议捐资修复。县署土墙十去其四。一俟天霁，即当版筑。

三、诗文一向随作随弃，并无留帙，大篇未脱稿，零残则陆续刻入所辑丛书。

四、从书意推测，寿佺案子已近结束，前往扬州办理刻书的事。（手札单篇A）

六月二十三日，致绉珊书：

一、大约七月十五日前后，差事方可交卸。

二、冯川桥已成，城垣亦可成，县署内墙仍在修，后墙数十丈，只好请下任捐廉修复。（手札单篇D）

七月四日返南昌候补，随即大病，九月末始愈。（手札单篇D页一）

十二月十六日，去信给沈杰：

一、知女儿桂官穷困，想遣人接来江西，又未得沈家首肯；已寄银到杭州为过年节用。

二、沈杰欲弃官就幕，之谦认为决定太晚，机会已少。（手札单篇D页二——四）

九月中旬，仆妇命案已结，之谦受停委察看一年处分，之谦命寿佺到扬州自立门户。

冬，寓南昌待轮委新职。（《尺牍》则五二、五四）

为潘祖荫刻《赐兰堂》朱文巨印，

如愿

识："不刻印已十年，目昏手硬，此为潘大司寇纪皇太后特颁天藻，以志殊荣，敬勒斯石。之谦。"（《赵印》页一七五）

一八八三 癸未 光绪九年 五十五岁

正月，在南昌，潘祖荫之父潘曾绶卒，之谦为作墓志铭。二月，作大字魏书。（《赵撝叔大字书法潘公墓志合刊》，求古斋印）

二月，之谦仍在病中。幼女寿玉（瘤官）生。（《大事》）

四月，致书舒梅圃：

一、梅圃喘嗽，嘱静养，不宜吃补药。

二、沈杰去年冬得茶税差，但始终无信来。

三、自己去年冬得大病。

四、轮委排第二名，最迟五月底可委到。（《尺牍》则五二、五四）

三月，接友人来信，子婿沈杰家中遭火灾，之谦夫妇心疼桂官，欲接来江西住，沈家不允。（之谦寄沈子余手札）

四月，宿雨乍晴，为觉轩书中堂。（《书画（中）》图一〇一）

端午，作《钟馗戏鬼图》折扇于南昌（《书画（中）》图五六）

六月七日，致书傅以礼：

一、正积极刻印丛书。

二、谢其为婿沈子余谋差。沈家近遭火灾，处境可怜。

三、奉新卸任，存俸不多，三月已用罄，现又靠挪借度日。

四、轮委差事无期，只有静坐以待。（手札单篇B）

入秋后，情绪恶劣，家中无人不病，妻子尤甚，屡濒于危。奉委南城知县，路遥，又是苦差，去不去正在两难之境。（《撝叔手札（下）》页十三、十五、十七、二一、二二）

九月，为爵棠观察作行草书诗四联。（《遗墨》页九八——九九）

寿佺在扬州书肆发现焦循所著《忆书》稿本六卷、手札三册，书禀之谦，之谦命亟购归。（《仰视》）

冬，停委查看一年期已过，但之谦原应轮委的瑞州府新昌县，被他人活动去了，仅酌委较贫瘠，位近闽、赣接壤的南城县，之谦大失所望。

隆冬之际，之谦继室陈氏病危，之谦不得不携眷前往南城赴任，路上备尝艰辛。（上二则见《年谱初稿》光绪九年条、《手札下页一五）

一八八四 甲申 光绪十年 五十六岁

任江西南城知县，衔为"同知衔署南城知县。"（《法书》页一一四）

三月十七日，继配陈氏殁，年三十。（《事略》）

春，先后抱病主办县、府、院童生考试。广昌童生闹事，罢考，已积三十年之弊端，之谦力主逮捕主事者，并加严惩。（《年谱初稿》）

仲夏，撰《甘【竹字头＋臣】邺夫妇七秩双寿序》。（《法书》页一〇一）

《忆书》，由友人朱莼儒购赠，之谦于丧妻哀痛中，连夜展读，并刊印之，以文字缘而作佛事。（《仰视》《忆书序》）

五月，作《枇杷晚翠，桂树冬荣图》，送伯潜阁学途节江南。（《绘画》页二五）

以七古长诗题任颐（伯年）本年五月作《陆书城像》。陆为之谦青年时代好友，小之谦九岁，已四十年不见，将为宦江州。（《任伯年》页六四，丁羲元著，上海书画出版社）

广昌童生再度闹事，构衅罢考，千余人闹得南城几乎罢市。之谦擒首犯（广昌、南城同属建昌府，南城为建昌府治，故生员考在南城），奉旨严办。惩蠹胥，缉讼棍，民心大快。（《年谱》）

因越南归属问题，中法冲突加剧。六月十五日，法国海军少将李士卑进攻台湾基隆港，为刘铭传守军击退。（《中国近代史（中）》页五九）

中法战起，沿海地区进入紧急状态，南城是通福建的要道，后勤补给多由此过。而城墙久圮未修。知府崔国榜倡议及时修城，以资捍卫。之谦乃聚郡绅，酿资兴资，民心赖以无恐。（《事略》，按，知府未参与）

七月初，法军进攻福州，七月初六日清廷正式对法宣战。（《中国近代史（中）》页六一——六三）

之谦一面指挥筑城修壕，一面应付开赴前线军队需求，备极辛劳。致友人书中：

一、论中法战争事。

二、自己耳病及疽症缠身。

三、上官推诿不负责任情形（按，指知府崔国榜），并录打油诗，表现心中的无奈："满天月亮一颗星，杳杳滚水为结冰，死棋肚里有仙着，鼘鼘头上怕苍蝇。十有八九弗中用，三分四六无陶成，世间多少不平事，老鼠咬断饭篮绳。"（《赵㧑叔手札》页八——九、十二、十五）

兄赵烈死后二十载，之谦集资葬之，事当在本年或稍前。（《事略》）

南城万氏争葬地，历数代缠讼不休。之谦判词，洋洋数千言，民服而讼息。本件后为吴昌硕所得，宝爱异常，对之谦折狱、教化百姓，钦佩不已，赋长诗为跋。（《法书》页一一七）

本年内，婿沈杰为福建候补巡检。长子寿佺，二十七岁，为五品衔两淮候补盐运司经历。（《事略》）

十月一日，赵之谦病逝于南城官舍，享年五十六岁。由于身后萧条，灵柩由浙江、江西故旧，酿资归葬杭州丁家山茔墓。（《大事》）

之谦既逝，大中丞潘霨上疏，陈之谦博学多能，熟谙掌故，莅政治民，恩威并治，清廷谕军机处存记。（《事略》）

选自台湾"国立历史博物馆"《史物丛刊》33·赵之谦传（下）

天道忌盈人贵知足

中國大書法

刻字寻真

王志安与现代刻字的开拓与创新

文 / 翟万益

[内容提要]王志安与一批现代刻字艺术家大胆创造，让中国现代刻字艺术于传统刻字有了根本性的区别。王志安在教学中提出了"书刻共进，义形创作，强化修养，长远发展"的教学理念，是现代刻字艺术理论的深化。作品呈现出的"木质味"，丰富了刻字艺术的审美范畴。他自身身体力行，不断冲击新的艺术高峰，让作品与人品共进如一。这一切，让我们对王志安与现代刻字的开拓与创新有了更深入的认识。

[关键词]现代刻字 教学理念 审美范畴 作品人品

中国的现代刻字艺术的开始应该是上个世纪九十年代初期，到目下也只是二十多年的时光，这二十多年可以说是现代刻字艺术取得长足进展的时期。我们细心体察现代刻字艺术极为短暂的时间所留下的作品，就会从中发现这廿多年的时光，现代刻字艺术已发展成为多种艺术元素于一体的新兴的艺术门类。这其中，凝聚了王志安与一批现代刻字艺术家的实践与思考。

一、努力开掘创新，让现代刻字与传统刻字有了根本性的区别。相对于传统刻字，我们给现代刻字的定义应该是以作品的思想、主题通过对文字的多重立体空间的刻凿及多种色彩敷染的凸现书法美的一种艺术。正是通过王志安这样一批现代刻字艺术家的大胆创造，使中国现代刻字艺术对于传统刻字有了根本性的区别。

首先它是文字的多重空间刻凿。传统刻字是在一个立体载体上刻出另外的一个凸现的块面，这个刻凿的深度基本上是雷同的，不会出现过深的或过浅的刻痕，从刻制的韵律上保持了大致的雷同，正是这样的一个雷同，降低了刻字作品的旋律。王志安他们在现代刻字创作中，打破了这种刻制深度的雷同，形成了一种多层次的刻凿，出现了笔划的交叠，这是前所未有的。并且随着思维的深化，在刻字的立体层面上剥开了多种层

次，各个层次叠加在一起，给审美主体以无限想象，充分发挥了材质的立体特性，深化了刻字的意蕴，也就是说在这里找到了诗性的升华，抛弃了古代刻字的单调和雷同。

其次，王志安的当代刻字敷染的色彩是多样的，消除了古代刻字的单一敷色。我们知道，色彩在绘画和书法中都极为重要，画家正是靠了色彩的反复渲染，在平面上创造了一个丰富的立体世界，中国画和书法正是要求墨分五彩表现出了一个繁复的块面分割，曲尽事物之象。当代刻字已经通过刻刀制造了一个立体的空间，更加上一个繁复的色彩，使这一立体空间更加丰富地凸现出来，在这里刻字家们通过多重手段，为自己开辟了表现世界的丰富区间。

二、提出教学理念：书刻共进，义形创作，强化修养，长远发展。王志安从书法篆刻走向现代刻字艺术，清华大学美术学院以他的名字开设了书法刻字艺术工作室。在教学中，他提出的教学理念是：书刻共进，义形创作，强化修养，长远发展。

强调"书刻共进"这一理念，对于刻字艺术家来说是一个必然。因为刻字是书法艺术的延伸，是一种二度创作，是把自己创作的书法作品立体地保存在固体材质上而传之久远，通过刻制更好地彰显中国文字的特质之美。王志安本人的艺术历程本身就强调了这一理念，也就是说他的这一理念本身就是自己

艺术历程的总结。在当代科技条件下，一个木工完全可以利用现有的书法资源，把自己需要的书法材料过渡到木板上去，用自己熟练的技术制作出精美的刻字作品来。这样的作品在中国现代刻字展中并不罕见，不少人绕过书法的修炼而追求急功近利。所以"书刻共进"就成为了王志安教学首要的宗旨，也贯穿于教学的始终，在两期教学成果展中，排在每个学员首要位置的都是书法作品，刻字作品排在其后，表现出王志安贯彻教学方针的坚定不移，从对学员教学成果的品评中，应该默认一个个都是从书法走向刻字艺术的。

"义形创作"是王志安教学的第二大内容。从文字学的定义上来讲，中国文字包括了三个大的板块，既形音义，刻字作品不是录音带，音是无法附着其上的，只能通过形来唤起审美主体对音的追忆。除此就只剩下了形义二项内容，在教学中，王志安并不是停留在这一惯常的层面，他赋予刻字的"义形创作"是完全遵从了刻字艺术的基本规律，去发掘作者手下的新的意蕴所在的"义"和"形"，这个"义形"对于作者是全新的，是思维深处跳跃出来的一个震撼人心的形象，对于审美主体还是从未见过的，但又是想象中似乎见过的，既熟悉又陌生的。这就表现出了新的创造。这些话说起来是比较容易的，对于一件作品的诞生并不是那么容易。提出"义形创作"这一高度性的要求之后，对于刻字家选择的文字，并不是所有的形状都适宜于表现作者的构想，大多数文字并不能吻合作者的意思，这就要在中国的文字群里去追寻、去发现，追寻到了，还要用心设计，即用什么样的书体，什么样的结构，文字之间的相互关系，主体层面上表现的深度及其呼应，这个二度性的创作，跨不过这个门坎的文字，样式可能就占去了一大半之多，在制作中有多少失败，就更难说说清楚，所以刻字强调了小样的创作，其中主要是避免创作的失败，这个失败的过程所需要的时间长度，比书法、绘画及篆刻来说都要长，费去的精力也特别地多，刻字家宁可废弃二十张小样，也不愿废弃一个不成功的作品，刀锯斧凿的交响乐是生命行进的损耗。一个成功的现代刻字家，在一件作品上取得了满意的效果，不一定在另一件作品上同样取得满意的效果，一件作品所赋予的思想和另外一件是不相同的。这里它和雕塑又有了重大的区别。

为了追求超乎常人预料的效果，王志安提出了"强化修养"。在学海书山的漫游中，发现题材，深化题材，使刻字作品建立在优良传统之上，融入中外美学的大背景，给作品注入强大的生命力，更经得起历史的考验。锐敏的思维和丰富的实践修养在不断的激荡中，闪烁出智能的火花，在灵感的不断闪现中，推出精品佳作来。

王志安的"长远发展"是针对一件刻字作品的独立性和完整性而提出的。一个刻字家要走向成功，不能单凭了一件作品的问世就大功告成，他需要一大批不同的作品不断推出，得到社会的认可，在美化人民生活中为大多数人所称颂乐道，由此就是一个努力的修为过程，为艺术家提出一个更长远的发展目标。

三、丰富审美范畴：由"金石气"到"木质味"

经过廿年的发展，中国现代刻字的载体逐渐定位于木质材料，两届学员作品集无一例外。在上千年的金石镂刻中，古人提出来"金石气"这一美学范畴，这是中国美学区别于外国美学的一个专有范畴，也是传统刻字的审美范畴之一，有着独特的审美内涵。当刻字归宗于木质材料之后，我们是不是可以提出一个专门针对刻字艺术的美学范畴，这就是"木质味"。斧凿痕是人为的刀斧冲击力量加于木材之后，所留下的力度的表现，当木材被一种力所撕裂时表现出来的纹路，是一种"木质味"。它是力和自然的碰撞所形成的，即有力的反映又有自然的反映，是刀斧痕之外的一种反映形式，当这样一种反映形式较多地出现在刻字作品中时，就会形成一种独特的美，减少了一定的人工气息，把材质的自然之美呈献给审美主体，多了些轻松，斧凿痕毕竟是材质受伤的记录。

"绘事后素"，我们奉行了一代又一代，在两本作品集中也成为一种约束，当作品敷色以后，主调呈现出一种古和恬淡，让读者得到欣赏的宁静，使制作过程中的声响同时归于闲寂，作为整体的集合，中间出现璀璨夺目的色调，提升整体的热烈也是必不可少的，使多种色调相互映衬，"素"中有"艳"，也是无妨的。

四、作品人品如一：不断冲击新的艺术高峰

王志安无论是书法作品还是刻字作品，都洋溢着烂漫的灵性。他的功力也为这种灵性所遮掩，当这种才情转化到刻字作品中时，凝重的流动速度和他激电一样迸发的才情发生了冲突，书法中的左冲右突，砍斫盘旋，为一刀一刀的凿刻所取代，时间的消磨限制了才情的迸发，正是有了不尽情尽性的消磨，才加深了刻字作品的深度，宽度收缩了，深度就得到了强化。

王志安是一个活泼而开朗的人，这也和刻字有着天然的矛盾。正是在这个矛盾点上，一腔激情化成了每一个文字细腻的肌理效果，每一层聪颖都化成了作品中的深深意境。

王志安有着宽广的胸襟。他不以自己的喜好作为事业的取舍，在他的眼中，可以说是不拘一格降人才。各种书体各种风格的学员都能汇集在他的周围，尽心尽力地加以教诲，成为当代刻字队伍的生力军。

王志安和他的工作室，正开展一项前所未有的艺术创作。他们的创作必将对我们的当代生活产生极有意义的影响。我们期待着他们创造一批一批美的作品出来，装点我们美好的生活。

翟万益 国家一级美术师

中国书法家协会理事，中国书法家协会篆刻委员会秘书长，甘肃省文联副主席，甘肃省书法家协会常务副主席。

全国刻字艺术展作品选登（三）

怀抱观古今　吴东民

宗法龙门　张陆一

非心　陈秀卿

游鹤情　陈洪

世博·东方明珠　庞现军

满川风雨　王咸俊

论语　欧德顺

狩猎　宋莹川

中国大書法

文房雅议

寿古而质润 玉德而金声

文房四宝中的砚

文／张淑芬

石砚 研石 西汉

石砚 研石 墨丸 西汉

漆盒石砚 西汉

砚是中国传统的书写用具，它的产生和发展是与中华民族的文明进步相适应的。不同时代的砚具有不同的风格与特点。古人以砚为文房四宝之首，称之为"石友"、"即墨侯"，可见其被重视的程度。

一、砚的原始形式 秦代形成规范形式与其在汉代的勃兴

砚距今已有五千多年的历史。砚在汉代以前被称作"研"，从汉代开始才改称为"砚"。汉代刘熙《释名》曰："砚，研也，可研墨使之濡也。"砚作为一种研磨工具，最早的形式可追溯到新石器时代。在西安半坡、临潼姜寨的仰韶文化遗址中都有石质研磨器出土，上面残留有颜料痕迹。这种研磨器应是当时人类绘制彩陶的工具，距今已六千余年。商代殷墟妇好墓出土的一件方形玉质调色器，已初具砚的形制，并经过艺术加工，底部雕双禽，三边出框。河南洛阳出土过西周玉质及石制的调色器各一件，上残留有朱色颜料；其造型、功能也均具备了砚的特征。这些研磨器和调色器可算是砚的鼻祖。古籍中有东周用砚的记载，但未发现有实物出土。另外在许多战国墓葬中出土的笔、墨，以及墨书竹简、墨绘帛书，都间接地证明了在战国时期已经出现真正用于研墨的砚。一九七五年湖北省云梦县睡虎地秦墓出土一件石砚和石质研杵，这是已知最早的砚的实物。学界据此认为，秦代是砚形成了规范形式的时期。只是由于当时墨尚未成锭，为零碎的片状和颗粒状，使用时须用研杵碾压墨粒研成墨汁。

砚的显著发展是在西汉时期，例如，一九七五年湖北省江陵楚县[①]凤凰山西汉墓出土的石砚，呈圆形，附圆锥体研杵，砚表残留有墨迹和用痕，同墓出土还有毛笔、墨、铜削、无字木牍等整套文具。再如，一九八三年广州西汉南越王墓出土的石砚，是用天然鹅卵石制成，圆角方形，扁平；研石为黑色叶岩石制成，出土时砚与研石上均附有朱色墨残迹，与该墓的墓室壁画的用色一致。此时的石砚大都留有凹窝，以备放置研石。一九七八年，山东省临沂市金雀山出土的西汉漆盒石砚，盒盖与盒身内呈长方形凹

双鸠盖三足石砚　汉代

辟邪盖三熊足石砚　汉代

槽，石砚嵌入盒身凹槽；上置方形小凹槽与砚相通，放有研石；砚盒为木胎，盒里外均髹赭漆，用黑、朱红、土黄、深灰彩绘云兽纹。东汉时期的砚，形式上有了很大的变化，工艺水准有明显的提高，在装饰上采用了透雕、浮雕相结合的手法，三足、边沿及盖上还常常刻有动物图案的纹样。如"双鸠盖三足石砚"、"辟邪盖三熊足石砚"及甘肃省天水市隗嚣宫遗址出土的"蟠螭纹三足石砚"等，皆雕刻技法娴熟，古朴生动，具有显著的汉代雕刻艺术特征。另外，还有一种金属兽形砚盒，通体鎏金，并镶嵌有珊瑚、青金石、绿松石等。盒作兽伏状，石砚镶嵌在其中。此砚代表了汉代工艺的

澄泥周鼎铭三车砚　明代

最高水准。东汉后期，墨始制成锭，研石才逐渐消失。除了石砚外，还出现了陶砚、漆砚、漆沙砚。如"十二峰陶砚"，为细灰陶制，箕形砚面，三面环抱奇突的山峰，有一张口龙首，水由龙口小孔滴入砚面，峰下各塑一人像，双手按膝，作负山托重状，造型新颖别致。江苏省邗江县甘泉乡西汉墓出土"风字漆砚"，

纹饰极为精美，表面满髹黑漆。漆沙砚是以生漆合配金刚砂制成，质轻、发墨、不损毫，可与石砚媲美。

砚铭始于秦汉，内容多记载纪年、物主姓名身份、砚的名称等等。魏晋南北朝时出现了陶瓷砚，以青瓷砚为多。如一九五八年安徽省马鞍山二十七号晋墓出土的"青釉三足瓷砚"，圆形，灰白胎，除砚膛外均施青釉，制作简洁小巧，与晋代制瓷技术的发展密切相关。瓷砚自西晋开始流行，初期造型多为三足，与汉代砚形相似；到东晋增多至四足砚，南北朝增至六足；至隋代时已发展为多足砚，并且砚足逐渐增高，砚身外侧一周为水池，下部为排列紧凑的圈足。这种多足砚又称为辟雍砚。所谓辟雍，原是指周朝为贵族子弟所设的大学，因四周环水，形如玉璧而得名。东汉学者蔡邕的《明堂月令论》云：辟雍之名，取其"四面周水，环如璧"。而陶砚由于造价低廉，凡烧陶处皆可造之，故魏晋以后甚为流行。至南北朝时砚的造型还有双足圆首箕形，此为隋唐时箕形砚的先声。

二、四大名砚的形成——唐代、宋代的尚质与尚品

唐宋时期是我国制砚史上的重要发展阶段。东汉以前，制砚选材只注重其实用性能，而少顾及砚材的美观。锭墨出现以后，砚摆脱了研杵，砚材的质、色成为制砚的重点。广东肇庆的端砚、安徽婺源（今属江西）的歙砚、山东的红丝石砚、山西的澄泥砚成为唐代四大名砚而名重天下。秦砖汉瓦质地优良，自隋唐起便用其制砚。如秦代的周丰宫瓦、阿房宫瓦及汉代的未央宫瓦、万岁宫瓦等，是深受喜爱的砚材。人们对砚材开始有了研究，书法家柳公权在《论砚》中认为："蓄砚以青州为第一，绛州次之。后始重端、歙、临洮，及好事者用未央宫铜雀台瓦，然皆不及端，而歙次之。"这些砚材坚实、细腻、滋润、发墨。如"澄泥天策府制箕形砚"，色紫中泛黄，其质地坚硬如石、细润如玉，砚背阴刻行书"唐天策府制"。唐代的砚形有箕形、龟形、屐形、圆形多足等。唐代开始，砚铭便讲求文采，藏砚者爱作铭文，崇尚喻志。如书法家褚遂良曾在其收藏的一方端砚背面铭文："润比德，式以方绕，玉池注天潢永年，宝之斯为良。"

宋代，世人更注重石砚，钟爱端砚、歙砚之习蔚然成风；对石砚的色彩、纹理产生了极浓厚的兴趣，甚至成了一种追求。

鎏金兽形铜盒石砚　东汉

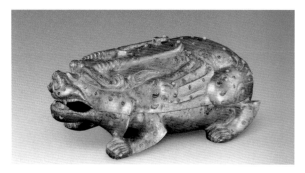

鎏金兽形铜盒石砚　汉代

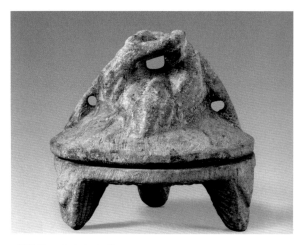

蟠螭纹三足石砚　汉代

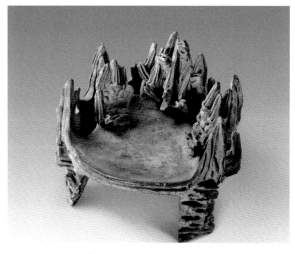

十二峰陶砚　汉代

如对端砚的石料就有上岩、中岩、下岩之讲求。砚的造型以朴素大方，实用雅观，便于挪移，且轻且稳的抄手式为主。如北宋的"端石百一眼砚"，以砚底有一〇一个天然石眼而得名。石属端溪老坑，色正紫；砚面隆起，中部微凹，砚池深广，作抄手式。砚背雕琢有一〇一根圆柱，每一柱上的顶端皆有一状若鸲鹆的小圆眼，此砚自宋代已收入内府。再如，一九七三年安徽省合肥市大兴集包绶夫妇墓出土的"歙石包绶用砚"，造型简洁，底部作抄手式。包绶为北宋名臣包拯次子，此砚是研究宋代歙砚的重要资料。

洮河石最早开采始于宋代，因产于甘肃省洮河而得名。由于采石地点往往是水深流急之处，故开采十分艰难。宋代赵希鹄在《洞天清录》中道："除端歙二石外，唯洮河绿石北方最贵重。绿如蓝，润如玉，发墨不减端溪下岩。然在临洮大河深入之底，非人力所致，得之为无价之宝。"此时，洮河砚取代了红丝石砚，成为四大名砚之一。"洮河石蓬莱山图砚"，形制古朴，色呈浅绿，石质细腻。砚上半部刻有重檐殿阁，间镌"蓬莱山"篆书横额，远处重山叠嶂，峻岭起伏；砚背有凹槽，周刻水波纹，内刻龟负石碑。此砚雕刻极为精致、细腻，运用了线刻、浅浮雕、高浮雕等多种技法，是洮河砚的佳作。宋代砚的造型趋于多样化，其式样一扫汉唐砚圆形三足和箕形的单调风格。南宋高似孙的《砚笺》[2]中就列举了多种砚形。宋代砚有十分突出的文人气息。北宋大学士黄庭坚著有名篇《砚山行》。大文豪、大书法家苏轼收藏有多方石砚，且将溢美之词镌于其上。此时，镌刻砚铭已蔚然成风，特别是名贵的石砚都要镌文。"持坚守白，不磷不淄"是南宋抗金将领、民族英雄岳飞为自己的端砚所写的砚铭，表现了他坚贞的民族气节。

宋代，砚的发展备受文人雅士的青睐，引得他们纷纷著书立说。米芾的《砚史》[3]、欧阳修的《砚谱》[4]、赵希鹄的《古砚辨》[5]、苏易简的《文房四谱》中的《砚》篇、唐积的《歙州砚谱》、高似孙的《砚笺》、唐询的《砚录》等，为砚的研究注入了深厚的历史与文化内涵。

辽、金至元代，制砚仍沿袭宋代，但造型讲究粗狂、浑朴、自然。一九八六年，内蒙古奈曼旗青龙山镇辽陈国公主墓中出土的随葬品不仅有许多生活用品，也有玉砚等文房用具，说明墓主喜好文墨。陈国公主是辽圣宗的侄女。契丹族有自己的文字，但贵族妇女一般都精通汉文，富于文采者甚多。再如"元贞款石砚"，砚体较重，砚池较深，呈花朵式，砚背面弧壁，作抄手式。抄手式是宋砚遗风，而花朵式砚池则为元代砚特点。还有"镂空刻花铜暖砚"，由两方砚套叠组成双层砚式，上层为砚膛，下层设有一抽屉，其内可放置小炭饼加温；砚侧透雕缠枝纹，除美观外还具有通风及助炭饼燃烧的功用，是暖砚中的精品。

三、明清时期丰富多彩的砚文化

明代更注重美石，讲究砚质，仍以端砚、歙砚、洮河砚、澄泥为贵。明代制砚，依然以端石、歙石、洮河石为重。当时歙石的开采规模小，洮河石又因水深而难取。明代成化年间，由于端石水坑的开掘，发现了许多更美的石品，如青花、火捺、蕉叶白、冰纹、鱼脑冻等等，所以端石的声誉日隆，名气越来越大，被推为诸砚之冠。但端石的开采非常艰难，明代大学士何吾驺所撰写的砚铭曰："海内皆慕端砚，不知端岩不一，莫妙于老坑，即宋

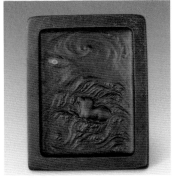

端石犀牛望月砚 清康熙年　　　澄泥天策府制箕形砚　唐代

水岩也。其深无底，土人绳千尺下之，仅至崖畔腰石。浮水百人牵而上。苏子瞻所谓千夫挽绠，百夫运斤是也。此皆宋室命工采凿所遗者。色玄微绛，中一二处带蕉叶白色，间染绿纹，水眼欲溅。又有带火熏纹者，有此为老坑石。一种虫蛀纹，俗人以辨真伪，不然也。真鸲鹆眼各坑皆有之……"。

明代，砚的造型更加丰富多样，有竹节式、荷叶式、瓜果式、鼓式、钟形、斧形、琴式、蝉形等多样造型，还出现了随形砚。砚面雕刻追求端庄厚重、纹饰简洁、优雅精致，其功能由实用为主转变为以艺术为主，成为文人墨客的收藏品。"端石曹学佺铭凌云竹节砚"是典型的文人砚。砚作竹节形，砚面左上方浮雕螭虎，砚膛右上方有天然剥蚀的小窟，巧作墨池。砚背有明代文学家、藏书家曹学佺款的楷书题记："香山养竹记云：竹本固以树德，竹性直以立身，竹心空以体通，竹节贞以立志。是故称为君子，一日所不可无也。今固之以琢研，又一日所不可少。以不可少之物，而貌不可无之象，趣孰甚焉？""澄泥周鼎铭三车砚"是明代大工艺家周鼎所制，砚作八角形，饰以重回纹，乃仿青铜古器精心摹刻。砚背浮雕三车图案，据佛典《法华经》所载，"三车"实为羊车、鹿车、牛车，乃一种吉瑞之兆。

满族入关后，接收许多明朝廷的遗物，包括明代内府所藏历代古砚，其中的精华被收录乾隆四十三年编纂的《西清砚谱》中。清宫内务府养心殿造办处设立砚作，但主要以制松花江石砚为主。内廷所需的大量的端、歙等名砚均由产地官员"恭呈"。

清代是制砚工艺的鼎盛时期，砚材丰富多样，除延续前代著名的砚材外，还出现了菊花石、鸵矶石、化石、紫石、水晶、漆沙、紫砂、翡翠等材质。特别是康熙时始开采出的松花江石，因产自清皇室祖先发祥地，而倍受推崇，成为皇家专用砚石。从乾隆四十一年始，山西每年都要进贡澄泥砚材若干，山西巡抚不惜工本组织人力在绛州的汾河水中收集河泥。清乾隆时宫内还仿制了一批汉、唐、宋式砚。如"端石仿古铜四足砚"、"澄泥仿古石渠砚"、"歙石乾隆御铭仿唐八棱澄泥砚"等。进而将这些仿古砚的式样发往端州、歙州等地，令当地依样制作仿古砚供官廷使用。清代砚雕侧重雕工，吸收了石雕、牙雕、木雕

端石仿古铜四足砚 清乾隆年间

和漆雕的长处，偏重于精细雕刻和线刻。注重多种雕工手法交错运用，如圆雕、深雕、镂空雕、浮雕、浅浮雕、阴刻等。在题材、立意、构图、造型上因材施艺，因石构思。图案多种多样，有花草树木、飞禽走兽、山川日月、历史典故、人物故事、名

青釉三足瓷砚 晋代

歙石包绶用砚 北宋

洮河石蓬莱山图砚 宋代

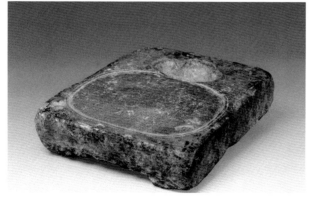

元贞款石砚 元代

家书法、印章铭刻等等。如"端石犀牛望月砚"，砚背覆手内浮雕犀牛望月图，云卷涛怒，水天一色，气势磅礴，左上方一石眼，被巧作高空明月；"端石高凤翰铭田田砚"，以莲叶作砚形，以砚膛为莲池，砚额雕三片绿黄色的莲叶，筋脉分明，自有一份文人的清高气质。

清代还出现了有名的琢砚名手和收藏家。顾二娘是活跃在康熙晚期至乾隆中期的制砚名家，江苏吴门（今苏州）人，一家四代均为琢砚名手。其所琢之砚，多因材施艺，刀法简练古朴，在古雅中别具华美感。其所制的"端石莘田款凤纹砚"，随凤鸟形开砚膛，石眼巧作凤睛，砚缘雕刻凤鸟承云纹饰，琢磨古朴，堪称佳作。清代藏砚大家黄任对其所制之砚有赞语："壹寸干将切紫泥，专诸门巷日初西。如何轧轧鸣机手，割遍端州十里溪。"清代书画家、扬州八怪之一的金农，别号为"百二砚田富翁"，他不但藏砚，而且制砚，每得好石，就请砚工雕琢成形。曾任肇庆四会县令的黄任（字莘田），喜藏砚，因有佳砚十方，故斋名十砚轩，自号十砚先生。歙州绩溪知县高凤翰，更是得近水楼台之方便，有"藏砚千数"之说，著有《砚史》传世。由于雕砚技艺的日新月异，士人对砚石的审美情趣越来越高，对砚石的研究也越来越考究。因而整理砚史、研究砚石和砚雕艺术的许多著述先后问世。诸如，朱栋的《砚小史》[6]、潘稼堂《端砚石赋》、朱彝尊的《说砚》[7]、曹溶的《砚录》[8]、余怀的《砚林》[9]、金农的《冬心斋砚铭》、高兆的《端溪砚石考》和陈恭尹的《端溪砚考跋》等等。最为突出的是乾隆四十三年（一七七八）于敏中等人编纂了《西清砚谱》，精撰内府所藏从汉代到清代的砚二百余方，图四百六十四幅，每方都有说明，详述其尺寸、材质、形制，集古砚之大成，是非常有价值的史料。

四、各类砚材举要

砚根据砚材的不同，可分为石材砚和非石材砚两大类。

石材一直是制砚最主要的材料。中国出产的美石很多，适宜制砚的亦不在少数，清代四大名砚的端、歙、洮河砚均为石砚。

端石：产于广东肇庆东郊的斧柯山和北郊的北岭山，因此地古称端州，故名。端石是最著名的砚材，端砚亦列四大名砚之首。以端石制砚自唐兴起而盛于宋。石采自不同的坑洞；各坑洞开发于不同的历史时期；所出砚石也各具特色，石品不尽相同。著名的有水岩老坑（含大西洞、水归洞）、岩仔坑（又称坑仔岩）、宋坑、梅花坑、宣德岩、麻子坑、朝天岩等。

制砚对石质密度有较高要求，密度过高则不易发墨，不及则损毫。端石密度适中，作为造砚之材恰到好处。好端石的石质要达到"温润如玉，眼高而活，分布成像，磨之无声，贮水不耗，发墨而不损毫[10]。"还有"向砚膛呵气可以研墨"之说。另外，端石内里天然生出形形色色的花纹，千姿百态，异常美观。为这些天然花式命名，谓之"石品"。有胭脂晕、蕉叶白、青花、火捺、鱼脑冻、石眼等。石眼是一种天然石核，酷似动物的眼睛，以圆正明媚、色彩纷繁、晕层重叠者为佳。具有此等品相的被称为"鸲鹆眼"，鲜活生动，至为难得。此外，还有凤眼、猫眼、

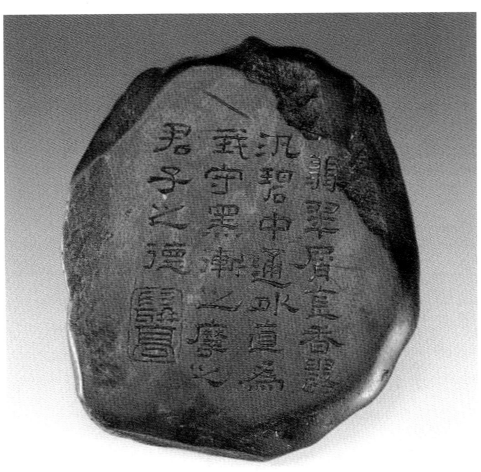

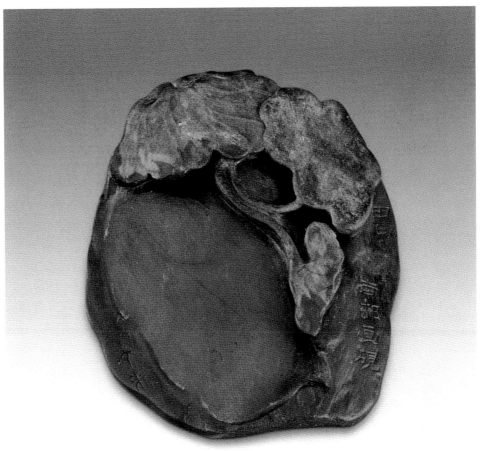

端石高凤翰铭田田砚
清雍正年

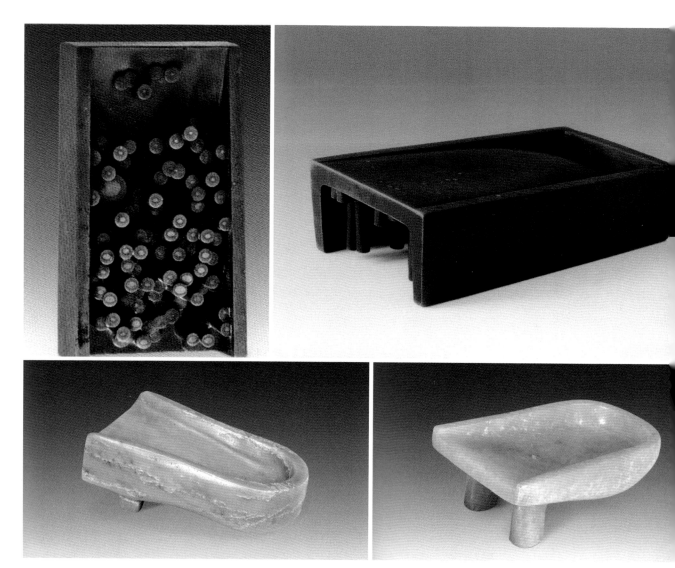

端石百一眼砚　　风字形玉砚（两方）辽代

雀眼等。石眼是端石独有的品色，好的石眼赏心悦目，使砚材价值倍增。

歙石：歙石砚也称"龙尾砚"，产于今江西婺源龙尾山，其地古属歙州，故名。歙石的地质年代为距今约六亿年的寒武纪，属于水成岩中的黏板岩。歙石在地壳运动的过程中，形成不同的物理状态，如厚薄、软硬、疏密、粗细等，也形成了各种各样的纹理和色泽。以歙石造砚始于唐开元年间（七一三——七四一）。歙石质地坚韧、莹润，密度略低于端石，发墨性略胜端石，有贮水不耗、严寒不冻、呵气可研、易于清洗等特点。宋代苏轼称其"涩不留笔，滑不拒墨。瓜肤而谷理，金声而玉德"。歙石有美观的天然纹理，可分为罗纹、眉子、金星、银星等几大类，每类又可据其形态和色泽细分成若干种[⑪]，如条缕如丝罗的罗纹、状若娥眉的眉子纹、色若纯金的金星纹等。这些品类又可分若干种，如罗纹中又有刷丝、角浪、爪子、暗细、古犀，或云犀角纹、鳅背纹、细罗纹、暗罗纹等十几个名目。宋代蔡襄还把歙砚比作价值连城的和氏璧："相如闻道还持去，肯要秦人十五城。"在品类繁多的歙砚中，罗纹石砚最易发墨，且宜笔锋，最具实用价值。但是金星砚被认为是歙砚的代表。

所谓金星，是混杂于歙石中的微小的硫化铁颗粒。因其硬度超过歙石，故有锉墨伤笔之不足。然而，散布的金星令歙石更具欣赏性。

洮河石：产于甘肃省南部临潭县洮河，其地古称洮州。其最早开采始于宋代。由于采石地点往往是水深流急之处，故开采十分艰难。洮河石细润如玉，发墨快，蓄墨久而不乾。石色有红、绿两种，绿者居多，红者罕见。有变化多端的自然纹理，或如波涛或如卷云，纹色深浅不一。

红丝石：产于山东益都县，唐代属于青州（今山东潍坊市、淄博市及青州市一带），所以红丝石砚又称之为"青州红丝砚"。红丝石的石质细润，发墨如油，石色红黄相间，浅黄者近白，有红色纹理环绕石表，呈螺旋状若缠丝，美艳绚丽。宋代苏易简《文房四谱》中将红丝石列为第一，位在端、歙石之前。然而，林林总总的砚文献之中，持此说者寥寥。可能是苏易简的研究角度有所不同罢。

玉砚：玉砚始于汉代。制砚的玉有白玉、黄玉、青玉、碧玉、墨玉等。清代时，有了用岫玉、南阳玉、独山玉及翡翠等制的玉砚。玉硬度高，雕琢比石砚、陶砚都困难，因此制作的式样较为简

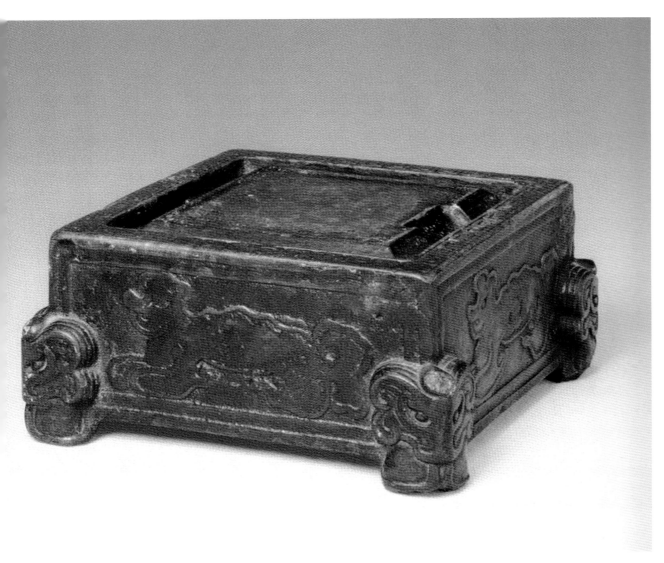

歙石乾隆御铭仿唐八棱澄泥砚 清乾隆年

单。玉砚虽然质地细腻、坚实、不吸水、不伤笔毫，但由于滑而不发墨，所以并不实用。其价值主要根据玉质的优劣来确定，其次才是琢工、纹饰。一般说来，玉砚大都是作为鉴赏之用的。

此外，历代用作砚材的名石还有出自山东的淄石、尼山石、徐公石、箕山石、田横石、燕子石、浮莱山石、紫石、鸵矶石；出自湖南的菊花石，石上天然生有洁白晶莹形如菊花的花纹；出自四川的蒲石、金音石、夔石；出自吉林砥石山的松花江石；出自河北的易水石；出自河南的天坛石；出自宁夏的贺兰石等等。

非石材砚从存世的古代砚实物看，许多材料都可以纳入砚材。历代充当过砚材的有陶、瓷、银、铜、铁、砖瓦、漆、紫砂、漆沙等。可谓丰富多彩，各具特色。

陶砚：东汉晚期即有陶砚出现，魏晋以后唐代以前甚为流行，至宋代渐少。早期陶砚以风字形（或称箕形）为多。底施三足，造型简练，方便实用。陶砚纹理浅显，质地细滑，但缺点是渗水快，墨汁不易久存，质地松脆，不耐磨且易碎。

澄泥砚：广义上说，澄泥砚亦属于陶砚，是以陶土烧制而成的。但一般陶砚的原料是未经特殊处理的天然陶土，有质地松脆、易渗水、不耐磨等缺点，而澄泥砚的原料是经过仔细淘洗、

过滤的细河泥，具有坚固、耐磨、不渗水等优点。澄泥砚在唐代时即已开始生产，主要产地有绛州（今山西新绛市）、泽州（今山西晋城市）、虢州（今河南灵宝市）、相州（今河南安阳市）等地。澄泥砚的制造工艺繁复而费时，需缝制绢袋置于河中收集河泥，在河水冲刷下，经过绢袋过滤的河泥逐渐沉淀于袋中；经年后泥满结实，取出后经风干、成型、入窑烧造，遂得砚。此砚质地近似良石，发墨性能好，极受世人青睐，是中国四大名砚之一。根据颜色有"鳝鱼黄"、"绿豆沙"等名品。

瓷砚：瓷砚自西晋时期开始流行，初多为三足圆砚，系仿汉代石砚之形。至东晋出现四足砚，南北朝增至六足，到隋唐更增至十足或多足。瓷砚有青釉、褐釉、赭釉、绿釉、黑釉、天蓝釉、三彩、五彩、白瓷、青花等。砚膛中间研墨的地方不施釉，以便下墨。明代瓷砚不仅在砚边、砚侧及砚底施以细腻的白釉，而且还有彩绘釉下彩青花和釉上彩五彩以及斗彩等。清代瓷砚日趋精致，有的砚膛被制成空心，成为瓷暖砚。使用时可以注入热水，在寒冬可以防止砚池结冰。瓷砚因瓷胎过硬，磨墨时易打滑而不下墨。其使用价值虽比不上石砚，但由于装饰华美、造型别致，别有一番情趣。

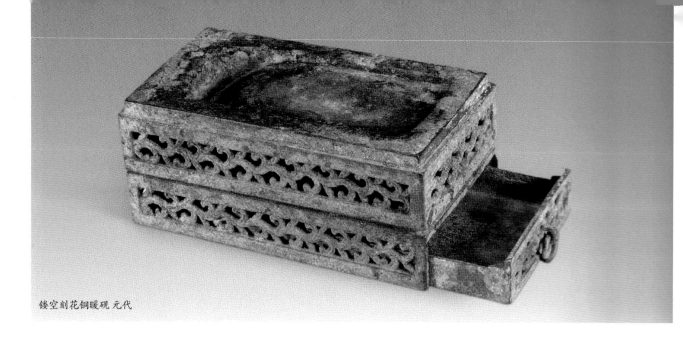

镂空刻花铜暖砚 元代

砖瓦砚：砖瓦砚为采用秦砖汉瓦所改制。宋代何蘧在《春渚纪闻》中谈到曹操筑铜雀台瓦时说："其瓦初用铅丹杂胡桃油捣冶火之。后人于其故墓掘地得之，筑以为砚。"砖瓦质地细润，坚似石，性能与澄泥砚接近。清代朱栋《砚小史》曰："阿房宫砖砚如蜜蜡色，肌理莹滑如玉，厚三寸，方可盈尺，颇发墨。"由于其坚固耐磨，易发墨，质地优良，使用效果颇佳，加之一些砖瓦上有纹饰或烧造铭记，极富有古韵。从隋唐起便有了砖瓦砚，如未央宫瓦、长乐官瓦、石渠台瓦、万岁宫瓦、羽阳宫瓦、邺城铜雀台瓦、冰井台瓦等都是深受人们喜爱的砚材。

漆沙砚：漆沙砚制作过程复杂，需十几道工序。以木材或麻布为胎，用生漆调入带颗粒、助研磨的金刚砂混合制成。其比重较小，入水不沉，轻便适用，又较漆砚的质地耐磨，色似澄泥，易于发墨，不损毫。可与石砚媲美。漆沙砚始于宋宣和年间（一

一一九——一一二五），盛于清代，以扬州著名漆工卢葵生所制最精。

需要说明的是，漆沙砚与漆砚虽有传承关系，但两者不能混为一谈。

在中国，砚不但有着悠远的发展与流传经历，更具有深厚、丰富的历史文化内涵。砚的艺术价值和收藏价值始终是并存的。砚作为文房用具，集诗、书、画、雕刻、金石诸艺于一身，不但给人独特的审美情趣，也为中国的历史文化留下了不可磨灭的灿烂辉煌的印记。

本文与图片选自中国文房四宝全集编辑委员会编、张淑芬主编《中国文房四宝全集》。

注 释

① 春秋时，楚灭他国后往往设县。明末清初著名史学家顾炎武说："春秋之际，灭人之国，固己为县。"此处指凤凰山曾为楚地。

② 《砚笺》共四卷，首卷记端砚，二卷记歙砚，三卷记诸砚品，四卷录前人之为诸砚所作诗文。

③ 《砚史》对各种古砚的品样，以及端州、歙州等石砚的异同优劣均有详细的辨论，倡言"器以用为功，石理以发墨为上"。

④ 见《欧阳修集》卷七十五居士外集卷二十五。

⑤ 见赵希鹄《洞天清录集——古砚辨》。

⑥ 见《清史稿》，《砚小史》四卷，朱栋撰。详述各种石砚的砚材

及其产地、岩穴，引述众多砚著，旁及常见异材，并附有图谱。

⑦ 见天津古籍出版社出版的《中国历代美术典籍汇编》。

⑧ 见天津古籍出版社出版的《中国历代美术典籍汇编》。

⑨ 见《清史稿》，《砚林》一卷，余怀撰。

⑩ 载于明屠隆《纸笔墨砚笺》，见天津古籍出版社出版的《中国历代美术典籍汇编》。

⑪ 明代《一统志》载，歙砚石品质有五类二十五种：一类为眉子石，有七种；二类为外山罗纹，有十三种；三类为里山罗纹，一种；四类为金星，有三种；五类为驴坑，一种。

端石曹学佺铭凌云竹节砚 明代

端石莘田款凤纹砚 清康熙年

歙石乾隆御铭仿唐八棱澄泥砚 清乾隆年

帝力上天
之載無臭
無聲萬類
資始品物
流形隨感
變質應德

中國大書法
大书法展厅

晏園臨古

王家新

别署晏园，1967年出生，祖籍辽宁，财政学博士。中国文联全委会委员，中国书法家协会副主席、楷书专业委员会主任委员、青少年工作委员会主任委员，中国艺术研究院研究生导师，中国美术馆艺委会委员，中国美术家协会理事，中国国家画院书法篆刻院副院长，西泠印社理事，中国硬笔书法协会名誉主席，中华诗词学会常务理事。

作品被人民大会堂、国家博物馆、故宫博物院、中国美术馆等收藏。

主编《邓石如书法篆刻全集》。著有诗集《北溟鱼》、诗词集《颐园诗草》、书法集《中国美术馆当代名家系列书法作品集——王家新卷》、《王家新书法艺术》，《晏园艺事》。

四十描红

文 / 王家新

当初，看到王家新先生作为日课而临习大量的古代法书之后，内心充满了激动。张华庆先生和我不约而同的想到要把这些习作展示给广大读者。张华庆先生当即决定，《中国大书法》设"晏园临古"专栏，专门展示王家新先生的临古之作。第一期"晏园临古"与大家见面后，各方面的好评如潮，并都希望这个栏目能很好地办下去。王家新先生一篇六年前的自述文章《四十描红》朴实无华，记录了王家新先生秉承家学，自幼而今学书的点点滴滴，情真意切，文短意长，读来让人感动。《四十描红》是王家新先生勤奋刻苦的佐证，也是对"晏园临古"的诠释，连同新一期"晏园临古"的欧书《九成宫》一并展现给大家，希望大家能从中得到更多启发。

——李冰

我的书法启蒙老师是父亲，他把范字写在报纸的左边，填补右边的空白就是我每天的书法作业。父亲写柳体，很骨感的柳体，我大哥、二哥现在写钢笔字还有父亲那种柳体的痕迹。我上小学和初中时是有书法课的，大概每周一次，内容就是描红，同学们大多写得被动、应付，我则比较主动、认真，经常意犹未尽，回到家里接着写，还参加课外小组，教美术的男老师姓宋，女老师姓乔。这种描红写仿一直到高中，当时可以买到人美社、上海书画和文物出版社的字帖了，有《多宝塔》、《颜勤礼》、《九成宫》、《神策军》、《玄秘塔》、《阴符经》、《倪宽赞》等，这些唐楷经典是我书法开蒙垫基的主要书体范本。

今年我41岁了，去年春节后我又开始写唐楷，仍然是描红写仿的方式。我买了上百册描红本，原大的、放大的、全本的、选字的，早晨送孩子上学后到单位才7点多，可以写上一个小时。一支有笔帽的毛笔、一个铜墨盒加描红本，简单便捷，有人敲门时瞬间即可收拾起来，中午和下班后都可以写写。出差时也带上一本，用日本产的便携式毛笔，这样可以做到全天候、可持续，一年下来，这种描红本依墙而立已有两尺多高了。而在家里，我用熟宣或硫酸纸蒙在字帖上摹写，对临时也从不意临，而是实临，原汁原味、力求毕肖，就像学乒乓球训练一个姿势，形成肌肉记忆，实战时才能应变准确自如。

儿子问我这不是小孩子做的事吗？你是大人了、是书法家了，为什么还这么写？我说是你爷爷让我写的。回想起来，这些年逐渐有了点名气，以为自己是著名书法家了，就一直在创作，

在想方设法地创新，很少坐下来临摹，偶有临摹也是写些行草书，还是意临。我当选中国书协理事后，父亲很高兴，但对我的字一直不太满意。他曾问我为什么不写楷书参展？我说现在不时兴这样写了，多数人也写不好楷书啦。他说尽胡扯，不会写楷书算什么书法家！我用小楷抄写自己的诗给父亲看，他说你这楷书"不在体儿"，写楷书要让人看出你是学谁的，是学王羲之还是学颜柳的，要抓特点。学柳字就要硬朗，要有劲道；写字不能拖着笔，要振着笔才精神；起笔得藏着，末笔要收得住，字里含着一团气，不能泄了；你得临帖，把每个字都整明白了，不能提笔时现琢磨。这些活，当时我并不以为然，父亲从年轻时就自负得很，挨他批两句很正常。可是，我心里明白，我这字该回炉了。

四十描红，这种书写的状态很怀旧，仿佛回到了我的少年时代，安宁、缓慢而纯粹。在北京无数个沉静的清晨和午夜，我经常会在写到某个字时，突然领悟到父亲当年所讲的道理，真实不虚，那是一位非著名书法家的书写心得。而今，父亲已经卧病三年，写不了字了，也说不了话了，但从他的目光里，我能感受到一份忠告和期许。他告诉我写字是最骗不了人的，你有多深功底、多大学问，做人老实不老实，一望便知。父亲，那我就从唐楷开始，从描红写仿开始，重新做起了哈。

2008年10月于京西颐园

九成宮醴泉銘　祕書監檢校侍中鉅鹿郡公臣魏徵奉勅撰

維貞觀六年孟夏之月皇帝避暑乎九成之宮此則隨之仁壽宮也冠山抗殿絕壑為池跨水架楹分巖竦闕高閣周建長廊四起棟宇膠葛臺榭參差仰視則迢遞百尋下臨則峥嵘千仞珠璧交映金碧相暉照灼雲霞蔽虧日月觀其移山迴澗窮泰極侈以人從欲良足深尤至於炎景流金無鬱蒸之氣微風徐動有凄清之涼信安體之佳所誠養神之勝地漢之甘泉不能尚也皇帝愛在弱冠經營四方逮乎立年撫臨億兆始以武功壹海內終以文德懷遠人東越青丘南逾丹徼皆獻琛奉贄重譯來王西暨輪臺北拒玄闕並地列州縣人充編戶氣淑年和邇安遠肅群生咸遂靈貺畢臻雖藉二儀之功終資一人之慮遺身利物櫛風沐雨百姓為心憂勞成疾同堯肌之如臘甚

禹足之胼胝，針石屢加，腠理猶滯，爰居京室，每弊炎暑，群下請建離宮，庶可怡神養性，聖上愛一夫之力，惜十家之產，深閉固拒，未肯俯從，以為隋氏舊宮，營於曩代，棄之則可惜，毀之則重勞，事貴因循，何必改作，於是斫雕為樸，損之又損，去其泰甚，葺其頹壞，雜丹墀以沙礫，間粉壁以塗泥，玉砌接於土階，茅茨續於瓊室，仰觀壯麗，可作鑒於既往，俯察卑儉，足垂訓於後昆，此所謂至人無為，大聖不作，彼竭其力，我享其功者也，然昔之池沼，咸引谷澗，宮城之內，本乏水源，求而無之，在乎一物，既非人力所致，聖心懷之不忘，粤以四月甲申朔，旬有六日己亥，上及中宮，歷覽臺觀，閑步西城之陰，躊躇高閣之下，俯察厥土，微覺有潤，因而以杖導之，有泉隨而涌出，乃承以石檻，引為一渠，其清若鏡，味甘如醴，南注丹霄之右，東流度於雙闕，貫穿青瑣

縈帶紫房，激揚清波，滌蕩瑕穢，可以導養正性，可以澂瑩心神。鑒映群形，潤生萬物，同湛恩之不竭，將玄澤之常流。匪唯乾象之精，蓋亦坤靈之寶。謹案禮緯云：王者刑殺當罪，賞錫當功，得禮之宜，則醴泉出於闕庭。鶡冠子曰：聖人之德，上及太清，下及太寧，中及萬靈，則醴泉出。瑞應圖曰：王者純和，飲食不貢獻，則醴泉出，飲之令人壽。東觀漢記曰：光武中元元年，醴泉出京師，飲之者痼疾皆愈。然則神物之來，寔扶明聖，既可蠲茲沉痼，又將延彼遐齡。是以百辟卿士，相趨動色，我后固懷撝挹，推而弗有。雖休勿休，不徒聞於往昔；以祥為懼，實取驗於當今。斯乃上帝玄符，天子令德，豈臣之末學所能丕顯。但職在記言，屬兹盛美，可使國之盛典不有遺，敢陳實錄，爰勒斯銘。其詞曰：惟皇撫運，奄壹寰宇，千載膺期，萬物斯睹，功高大舜，勤深……

伯禹絶後承前登三邁五握機蹈矩乃聖乃神武克禍亂文懷遠人書契未紀開闢不臣冠冕並襲琛贄咸陳大道無名上德不德玄功潛運幾深莫測鑿井而飲耕田而食靡謝天功安知帝力上天之載無臭無聲萬類資始品物流形隨感變質應德效靈介焉如響赫赫明明雜遝景福葳蕤繁祉雲氏龍官龜圖鳳紀日含五色烏呈三趾頌不輟工筆無停史上善降祥上智斯悅流謙潤下潺湲皎潔蓱旨醴甘冰凝鏡澈用之日新挹之無竭道隨時泰慶與泉流我後夕惕雖休弗休居崇茅宇樂不般遊黃屋非貴天下爲憂人玩其華我取其實還淳反本代文以質居高思墜持滿戒溢念茲在茲永保貞吉

兼太子率更令勃海男臣歐陽詢奉勅書

右歐書九成宮一過
安國王□新書

於 儉 往 作 觀

後 足 俯 鑒 壯

昆 垂 察 於 麗

此 訓 畢 既 可

皆　砌　以　礫　丹　其

芽　接　塗　閒　埵　顙

疚　於　泥　粉　以　壞

賣　土　玉　壁　沙　雜

物 之 源 内 澗 洸

既 在 求 本 宮 启

非 乎 而 乏 城 弓

人 一 無 水 之 谷

所無不其其㸔
謂為作功昔
至大彼我者之
人聖竭享也也也

曰鏡醴眹潤斯

新澈甘潔下悦

挹用冰莍瀿流

之之凝旬湲謙

昌　乃　蹈　邁　承　伯

乚　神　矩　五　前　禹

天　武　乃　握　登　絕

喪　克　聖　機　三　後

無　炎

爵　景

蒸　流

之　金

书坛人物

蒋思豫

蒋思豫

　　字师围，号上渔，1914年4月出生于江苏省宜兴市的一个名门世家。其父是清末秀才，擅长书法。外祖父徐致靖先生是光绪皇帝得力大臣，系参与戊戌变法的"七君子"之一、官至礼部右侍郎。

　　蒋思豫先生自幼受家庭熏陶酷爱书画。1933年9月考入上海复旦大学，就读大学时专心研习书法。1947年7月正式拜师国民党元老、书法大师于右任先生学习草书，经过老的悉心教学，书艺大进。第二次国共合作时，蒋思豫先生得到了蒋介石的赏识，在南京国民政府政治部任宣传干事，并担任《中央日报》《扫荡报》《益世报》记者和特撰。亲历过台儿庄战役和武汉保卫战。1945年任国民党贵州省党部秘书室主任兼贵州省政府顾问、少将军衔。曾与沈尹默、伍蠡甫、乔大壮以及潘伯英、傅抱石等大家往来请教。蒋思豫先生的远房堂舅、艺术大师徐悲鸿先生对其书法作品也作过高度评价。新中国成立后，曾受过一些不公正待遇，然而蒋思豫先生还是心胸豁达开朗，泰然处之，潜心研习书法，最擅长草书体。同时兼习篆隶各体以及绘画和篆刻，是一位德高望重的书法名家。

　　蒋思豫先生今年已届百岁高龄，曾为宁波市政协第八、九、十届委员，现为宁波市政协书画院画师，宁波市书法家协会、镇海书画院顾问，日本大阪汉字研究会名誉理事。

沧桑过百年　翰墨写春秋

文／胡茂伟

人生漫漫。

如果把人的一生看作是在攀登一座高山的话，那么唯有百岁老人才能登到山顶，享受那一览众山小的独特境界。在长寿这一点上，老天爷给定的标准是极为公正的：不论男人女人、穷人富人，也不论官吏平民、何种肤色，任何人都一律平等。据统计，日前中国人能亨百岁高寿的，还不到十万分之一。当代著名作家余秋雨先生发出感叹："百岁，是一个无上的命令。这年龄包含着生命对于时间的尊严，包含着历史对于个体的温情，包含着专业对于社会的延绵，包含着大地对于生灵的褒奖。"

居住在宁波镇海区的一位老人，是有幸获得大地"褒奖"的极少数人之一。他不仅百岁初度，而且身体健康硬朗，行动自如，头脑清晰，思路敏捷，精力旺盛，记忆惊人，举止儒雅，谈笑风生。不仅如此，这位老人还有着传奇的人生经历和杰出的艺术才华。他出身名门，饱读诗书，既英年得志，又跌宕起伏，历经坎坷磨难，甚至是战争冰火生死考验，虽曾长期身陷囹圄，却能遇惊不变，泰然处之。他学养深厚，既能写诗撰联，也善翰墨丹青、金石篆刻，其最擅长的于体草书功力深厚，炉火纯青，独步当代。他心胸豁达，淡泊名利，甘为布衣，如孤云野鹤，超然度外。

此人就是蒋思豫先生。

一、跌宕人生，沧桑岁月

蒋思豫，字师圉，号上渔（另有耕臾、思予、师愚、阿豫、三原门下、江南布衣等号及别称）。1914年4月出生于江苏省宜兴市的一个名门世家。其父是清末秀才，擅长书法。外祖父徐志靖先生是光绪皇帝的翰林伴读，著名的二王书法家，同时又是光绪皇帝的得力大臣，康有为、梁启超、谭嗣同等维新英才都由他保荐入朝。因戊戌变法失败，他作为"七君子"之一，与谭嗣同等人被慈禧太后判了"斩立决"。后经荣禄、李鸿章等大臣竭力相保，仅他一人改判"绞监候"（死缓）而幸免于难。八国联军攻入北京时，乘乱脱身。蒋思豫的远房堂舅徐悲鸿乃近代中国画坛之泰斗，与蒋思豫先生过往较密，指点甚多。

蒋思豫先生自幼受家庭熏陶，酷爱书画，对历代碑帖，总是悉心揣摩，临习不息，常至废寝忘食境界，为他日后的书法艺术打下了扎实的基础。读小学时，他临摹柳公权书法名列学校第一；上国画课，老师对他的习作也赞叹不已。

1933年9月，蒋思豫先生考入上海复旦大学。时于右任协助创立复旦公学并任校务委员、教授，对复旦有难必助，人称"复旦孝子"。蒋思豫景仰于公的道德文章，更对其个性卓然

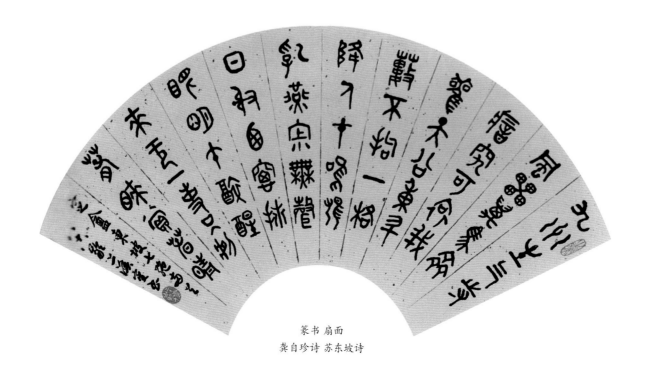

篆书 扇面

龚自珍诗 苏东坡诗

篆书 斗方 仲弘诗抄

机会向在重庆的沈尹默、伍蠡甫等书法大家请教，更与潘伯英、傅抱石频繁往来，切磋书艺，丰富和提升自己的书法涵养，在诗、画、印等方面也颇有造诣，成为国民党中上层中有一定影响的"秀才"。难怪当年喜爱丹青的宋美龄女士为他做了婚姻介绍人与证婚人。1941年蒋思豫重入重庆北碚国立复旦大学学习，后又考入财政部财政研究学会，再转入粮食督导司。1945年后在国民党一些政府机构任职，最高军衔为少将。

大陆解放后，他因那段个人历史被长期关押。直到1976年除夕，在全国第三次特赦时，蒋思豫才回到阔别多年的镇海老家。他的夫人徐敏蕾女士20多年里含辛茹苦，靠做教师及变卖些家产等勉强把几个儿女拉扯成长，其中一个儿子因生活困难送给了他人。这些都令蒋老痛心不已。当然令他心痛的还有珍藏多年的大批书画真迹，包括郑板桥、张大千、于右任、徐悲鸿等名家的珍贵书画作品，均难逃"文革"厄运，悉数被毁。

二、翰墨相伴，与世无争

大凡经历磨难之人，更懂得珍惜人生。数十年的风云变幻，跌宕曲折的人生历炼，不但未动摇他对生活的热爱与对中国文化的追求，反而更加坚定了自己的人生信仰。重获自由之后的蒋思豫，将过去的曲折、磨难，全部当作过眼烟云，置于脑后。"过去的就让它过去了。"他所念念不忘的，还是所钟爱的书法艺术。他觉得，中国书画艺术源长流远，精深博大，是中华民族的文化瑰宝和巨大精神食粮，延绵数千年的中国书法绝不能在吾辈手上中断。抱着这样的一种信念，他重新开始了书法马拉松。

之后的数十年，他几乎足不出户，或很少参与公众活动，如"闲云野鹤"般地当他的"草根野老"，潜心学习书法艺术。他给自己立下四条誓言：一不参加任何书画组织；二不举办个人书画展览；三不收学生；四不出书画册集。也正因为有了这样的"四不"，才使蒋老排除了方方面面的影响和干扰，在书法艺术的探索上，出现了新的进步和突破。他近追于师，远追古人。主攻草书，兼习篆隶各体。偶而也研究创作些词赋、楹联、绘画、篆刻。在艺术的大海里，尽情地畅游。

说到书法，可以说是蒋思豫先生毕生追求的一门艺术。就连在服刑期间，他还当《新生报》主编，出墙报、黑板报等，使笔墨一直未疏。令蒋思豫至今记忆犹新的是，1947年7月，经于右任的外甥周伯敏的推荐，在南京于右任长子于望德府邸，蒋思豫向"当代草圣"于右任跪下磕头，恭恭敬敬地行了拜师礼。从此，得到于老的悉心面授指导，书法更有了长足进步。因于先生是陕西三原人，蒋思豫便刻了一方"三原门下"印章，

的书法崇拜心仪，将于体《标准草书》时时临习，对形象结构、线条用笔，用心甚专。在陕西省政府工作时，曾与连战的父亲连震东在一个大院共事。1937年抗战爆发，他在武汉第三战区驻节办工作，后随李公朴去太原，为阎锡山与中共合办的山西民族大学当教干。1938年日寇攻陷太原，蒋思豫返武汉入政治部三厅任宣传干事。期间，曾多次聆听时任政治部第二副部长的周恩来的报告和演讲，对周公深怀钦佩与崇敬。这些经历，对蒋思豫后来的人生态度有深远的影响。虽政局动荡，但蒋思豫学习书法热情甚高，"在工作过程中磨练持志。当时上呈蒋介石的行文都是由我誊写，我就当作书法练。"以后他又兼任《中国青年报》编辑，并为《中央日报》、《扫荡报》、《益世报》作记者和特撰。亲历过台儿庄战役和武汉保卫战，采访过汤恩伯、白崇禧等国民党名将。

在战地，蒋思豫有过数次生死考验。一次赴前线采访，正遇日军进攻，枪弹如雨，铺天盖地。他的同行者只因将头稍抬高了一点即被顷刻削去半个脑袋。还有一次在重庆工作时，恰遇日寇飞机狂轰滥炸，在躲避时，前后与他相距数米的两位同事相继被炸身亡，蒋思豫却连弹片也未碰到，又侥幸逃过一劫。尽管战事如此窘迫，他依然不忘挥毫学书，从未中断，并利用

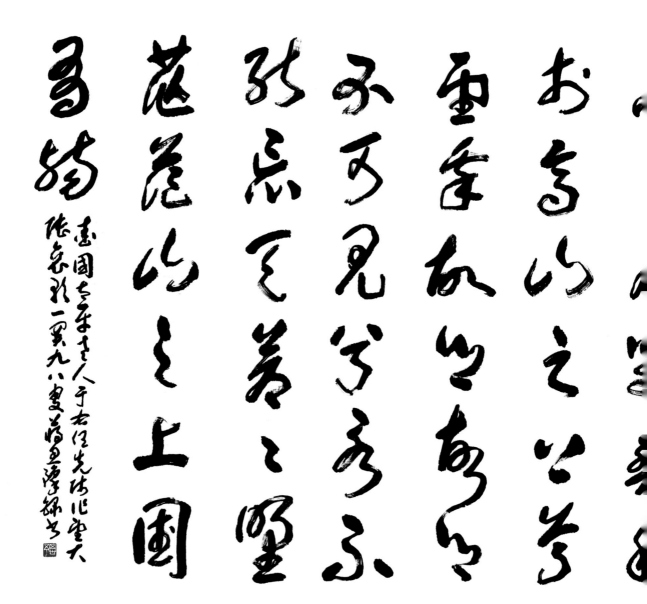

把于先生作为终生的学习楷模。蒋思豫认为，历代草书百韵均缺少系统的科学方法，唯于先生在对历代草书大家作品系统整理与科学分析的基础上，按"易识、易写、准确、美丽"为原则编写了《标准草书》，这是个了不起的贡献。蒋思豫吸收其中有益成分，按自己的理解，逐步形成了朴茂厚实、简捷凝炼、运转持重又大气磅礴的草书风格。他的篆隶各体，也均有不俗功力：篆书质朴凝炼、格调高古；隶书结字工稳、平实古雅。胸襟的开阔与心气的平和，在他的书法作品中得到了充分的显现。

说到绘画，蒋老也有"童子功"。早年他有个"丹青梦"，曾研习《芥子园》、《十竹斋》等画谱，打下了扎实功底。抗战期间，得到岭南派宗师陈树人先生的悉心指导，画艺大进。自此，常以画"梅、兰、竹、菊"四君子自娱、遣兴。书画同源，蒋老把其娴熟的书法用笔技运用到绘画上，线条凝炼老辣，构图生动雅致，廖廖数笔，意趣横生，甚见功力。

蒋思豫的篆刻，起步也不晚。早在青少年时代，他就开始学习金石篆刻。曾由好友周泰京介绍，认识了周的留日同窗傅抱石，向他讨教、切磋篆刻技法，得益匪浅。之后，还拜华阳乔大壮先生为师，较系统正规地学习篆刻技法，一度入迷，刻了百余方印章。抗战时期，他的这些篆刻作品用草皮黄纸装裱成印册，在复旦校庆日与著名书画教授伍蠡甫先生在北碚夏坝复旦登辉堂，搞了一个联展。时老舍先生也在参观，见到蒋思豫的篆刻长卷，知道是学子习作，甚为惊喜，连连点头称赞，一时传为美谈。

重生以后的蒋思豫过着粗茶淡饭、清淡俭朴的生活。"家贫有旧书，陋室无新茶。""随遇而安"是他一生奉行的信条。他的日常生活十分随意，对饮食小菜没有特殊要求，什么菜都吃，但都适量，从不暴饮暴食。冬喝白酒、夏饮啤酒成了蒋老一个生活习惯。他还喜欢唱京剧、拉二胡，诗书琴画，自得其乐。

这期间，蒋老以诗言志，以联抒情，创作了不少反映自己

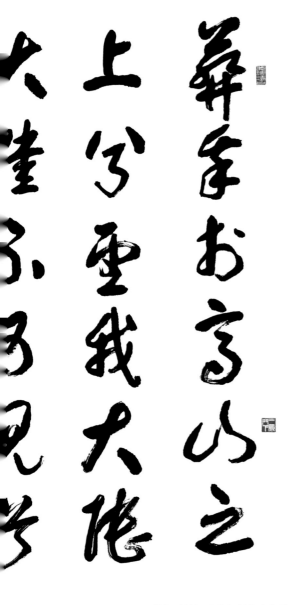

草书 横幅 于右任望大陆哀歌

心声的诗歌和书法作品。如："维戴南冠九千日，笺子归田三十年。明公任侠愤拨乱，还我清白雪沉冤。""深夜步前庭，寒灯独自青。月随疏影去，一叶正飘零。""白雪阳春非绝调，高山流水有知音。""六十年来多祸患，苦中有乐却亦难。九秩望颐老未死，晚向夕阳看落山。""虚能引和静生悟，仰以察古俯观今。"《归田自絮》诗则正是反映他那段时间的生活与心态："役赦归来近如何，健饭贪眠病不多。晨走海山迈阔步，暮蜷陋室习吟哦。客访疏酌谈往事，夜对荧屏赏雅歌。烟绝酒兴身爽朗，布衣粟黍免风波。"

蒋老还常喜以创作书写对联明其心志："一身正气，两袖清风。""清思抱明月，高怀对古松。""苍龙日暮还行雨，老树春深更著花。""百年障眼书千卷，四海资身笔一枝。""宽厚留有余地步，和平养无限生机。"有时他还以此调侃："千横万竖终寒士，百无一用是书生。""竹杖芒鞋轻胜马，一蓑烟雨任平生。""醒来明月，醉后春风。"他94岁时写的《思

豫自嘲》诗："夙运交华盖，八旬始惊雷。零丁贫困过，老天闭眼开。"百岁时写的扇面诗："少年贫笺弃家乡，煮鹤焚琴六月霜。唾面自干腰不折，尘颜含笑看洛桑。"以及"士气峥嵘焉可侮，骨头如鼓作铜声。"等联句，均铿锵有力，掷地有声。

他除了常以画梅、兰、竹、菊四君子寄托情志外，也刻过不少印章："我魂清白"、"闾巷黔首"、"贫闲阁主"、"几度临池"、"苦乐我知"、"退一步斋"、"江南布衣"等，同样是心曲表达。

淡泊宁静的家庭生活，持之以恒的书法实践，随遇而安、与世无争的处世心态，让蒋老不但提高了书法艺术水平，更保养了健康、良好的身体素质。尽管他受过那么多磨难，但他依然保持豁达乐观、淡定从容、积极向上的心态。当发现有些小青年在他面前发牢骚时，他常会晓之以理，用两种社会翻天覆地的变化，来劝喻年轻人，令人肃然起敬。

三、百岁亮相，四海关注

是金子总会闪光。桃李不言，下自成蹊。早年扎实的学养基础，数十年的临池笔耕及名家大师的指点传授，使蒋老的书法艺术达到了极高的境界。更因他传奇的人生经历，超然物外的处世态度，健康长寿的勃勃生命，铸就了他那独特高雅的风范和气度，让所有认识他的人无不倾心诚服，仰慕不已。蒋老的居室仅为二室一厅的老式砖房，他的"书房"是从厨房里分隔出来的不足2平方米的斗室。放在客厅里、长度不到140公分、宽度不到70公分的餐桌，就是他书写作品的书桌。尽管条件如此简陋，但并不影响他创作出气势磅礴的宏篇书法巨作。百岁高龄的他，在挥毫泼墨时，依然神完气足，笔力雄健，落笔果断，书写快疾。一张四尺大小的作品，仅寥寥数分钟即一挥而就。镇海正在建设中的"宁波植物园"五个大字，蒋老书写时也是一气呵成。其创作技巧之娴熟，运笔挥洒之自如，令观者叹服。

十多年前，著名书画家兼艺术鉴赏家谢雅柳先生就对蒋思豫先生的遒劲有力书法大为赞赏，认为他的书法与当时国内几位较有名望的高龄书法家相比，笔力上更胜一筹。

他的书法作品虽在社会上流传不多，公开发表的更少，但一旦露面，即刻会引起广泛的关注。他92岁时用于体草书把于右

2012年6月28日
蒋思豫先生与徐敏蕾女士摄于宁波天一阁

117

任临终留下的三章哀歌《望大陆》最早亮相于大陆，即引起了强烈反响，全国人大常委会副委员长、民革中央主席何鲁丽曾以"激情山河的绝唱，令世界中华儿女裂腹动心"相评价。温家宝总理在中外公开场合多次引用。此幅书作在台湾展出时，也引起极大轰动。海内外的许多原国民党高官要员的亲属后代，纷纷闻名而来。2012年4月，抗日名将张自忠上将孙子张纪祖，偕张灵甫中将妻儿专程来镇海看望老人，为他祝寿。也有不少高官要人或书法爱好者亲临其寒舍，请教书法，求赐墨宝。蒋老一直信守着自己"四不"信条，年近百岁，尚未出过一本个人作品专集。随着社会知名度的提高，他的"四不"才逐渐被打破。起因是民革中央委员傅学文女士（邵力子夫人）竭力推荐他参加宁波市民革组织为顾问，并当了三届市政协委员，成为政协书画院的当然成员。继而，镇海书画院、宁波市书法家协会相继聘请蒋老为顾问，日本大阪汉字研究会也将他聘为名誉理事，他才有一些书画作品在展览中显露，并陆续流传至海内外。尽快为蒋老出一本作品集，已是众望所归。在镇海区领导重视和宁波市书协的配合下，《蒋思豫百岁书法集》终丁得以问世。

简装本集子共搜集蒋思豫先生书法作品112幅，绘画18幅，印章48方，由西泠印社出版社出版。编辑工作得到了国内众多文艺名家的热情支持。

中国书法家协会名誉主席、著名书法家沈鹏先生特地为此集子题写书名，对蒋老百岁尚能写出如此精采书法，赞不绝口，认为"在中国书法界已不多见，难能可贵"。

著名文人余秋雨先生在百忙之中。精心为蒋老的作品集作序，称"为百岁书法家蒋思豫先生写序，是我的荣幸"。"为他写序，就是仰其道、颂其寿、敬其气、扬其风"。余秋雨先生认为："这是一个时代的审美结晶，反映了特定年月的社会审美意向。"

曾任沙孟海、陆维钊先生助教的中国美术学院首届书法博士生导师章祖安先生，看到蒋老的书法也甚为震惊，浙江省书协主席鲍贤伦称蒋老草书"骨力内含，元气充沛而变化灵动，非常耐看"，认为"蒋老先生法书正气堂堂而灵动，甚佩且敬"。建议向《书法》杂志推荐，向广大读者介绍。

如果说，《蒋思豫百岁书法集》的出版是他的第一次正式亮相的话，那么半年以后的2013年4月16日百岁书法展就是他的第二次亮相，而再次亮相引起的四海关注和轰动，则可以说是空前的。

为搞好这次展览，宁波市书协把为百岁蒋思豫书法展，列入2013年的重点工作，作了精心部署，并组织力量，广泛搜集整理，对这次展览作品进行认真挑选，精心装裱。蒋老自己对百岁的首次个展，也十分重视，不仅拿出他自己珍藏的全部作品，还在展览前半个月用四尺和三尺整张宣纸，分别书写了"佛"、"寿"两个榜书大字。笔力遒劲、气势不凡，令人惊叹！

世纪老人举办百岁书展消息，引起了海内外人士高度关注。

首先是新闻媒体的关注。《光明日报》、《书法导报》、《美术报》等报主动前来联系，海外的著名媒体，如香港凤凰台、大公报、台湾东森台等，主动发函或联系采访；海内外众多艺术、养生、健康等方面的媒体记者，也象发现新大陆一样，蜂涌而来数十家媒体的关注参与，令主办单位应接不暇。

其次是台湾人士的反响十分强烈。国民党荣誉主席连战送

蒋思豫先生书法展

展出成功

连战

敬贺

连战题词

蒋思豫大师百岁书法展

书艺翘楚

中国国民党副主席蒋孝严题

蒋孝严题词

思豫印信

几度临池

天籁

上渔画记

蒋思豫

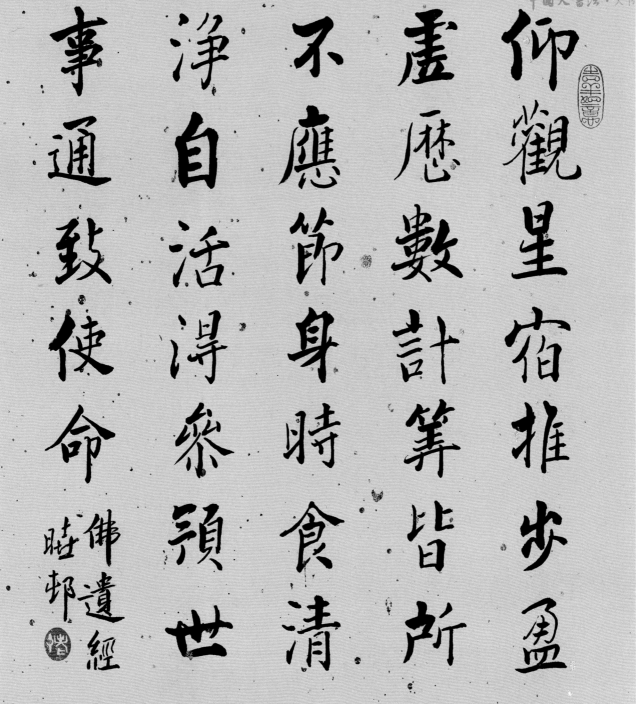

仰觀星宿推步盈虛應數計算皆所不應飾身時食清淨自活得衆預世事通致使命

佛遺經 晓邨

行楷 斗方 佛遗经晓村

来祝蒋老"福寿康宁"的寿幛和"蒋思豫先生书法展展出成功"的贺作；国民党荣誉主席吴伯雄也题词祝贺；国民党副主席、蒋经国之子蒋孝严的题词赞扬蒋思豫先生为"书艺翘楚"，表达了对这位百岁老书法家的敬仰之情。

其三是旅居海外的中华近现代史上的名人后裔共六十多人。慕名相约而来，盛况空前。他们中，有邓玉麟将军之孙、中华辛亥文化基金会会长邓中哲，中华黄埔四海同心会会长张灵甫将军之子张道宇及其母王玉玲女士，张自忠将军之孙张纪祖，孙中山曾外孙王志雄，以及鉴湖女侠秋瑾、光复会会长陶成章、同盟会创始人居正等名人的后裔、亲属，还有台湾原陆军中将王诣典以及黄埔军校毕业的名人后代等一大批人士，分别从美

国，中国台湾、香港等地远道赶来参加这一展览盛会。

宁波市的有关领导和相关部门，给予了高度重视和大力支持。

市级四套班子的有关领导余红艺、成岳冲、张明华、王其康均认真听取书展有关情况汇报，并作出相应指示、部署；市府副秘书长张乐鸣召开由众多相关部门参加的协调会，落实分工；民革宁波市委、市台办、政协书画院、镇海区政府等领导，不仅听取汇报，作出部署，还慷慨给予经济上支持。展览开幕式当天，余红艺部长代表市领导会见并宴请了海内外嘉宾，市领导及东海舰队原司令员赵国钧中将等还出席开幕式，为此次展览写下了浓重的一笔。众多部门如此重视这一书法展览，也

119

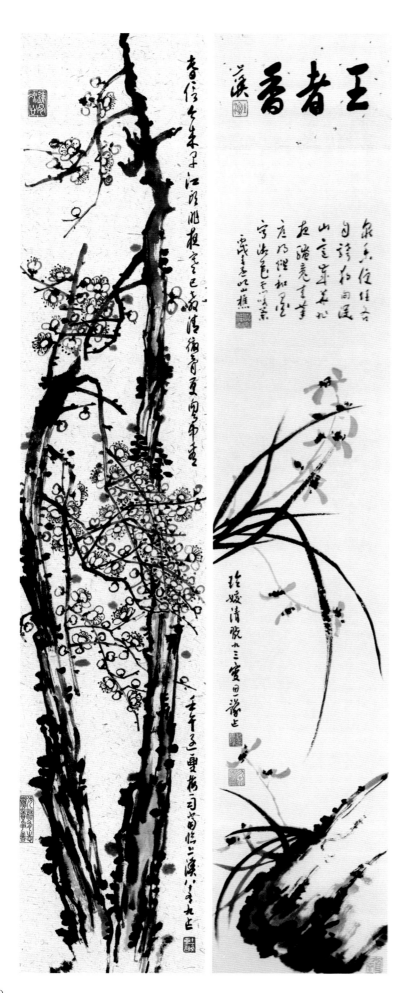

是前所未有的。

展览产生巨大的冲击波，还在持续和扩展。上海市人大原主任龚学平先生，厦门市、北京市有关负责人，纷纷邀请蒋老书展前去展出。台湾国民党有关负责人已在具体商议邀请蒋老书展赴台展出事宜。不久前，被誉为天下第一名社的西泠印社数位理事集体拜见蒋老，并提议希望百岁蒋公能加入百年名社……

蒋思豫的书法老师、著名书法家于右任先生在台北临终前留下了三章哀歌《望大陆》"葬我于高山之上兮，望我大陆。大陆不可见兮，只有痛哭。葬我于高山之上兮，望我故乡。故乡不可见兮，永不能忘。天苍苍，野茫茫。山之上，国有殇。"浅浅的海峡，是最大的国殇。蒋思豫先生早在1991年开始用于体草书写这首词，曾引起过国民党元老陈立夫的关注。蒋老表示"国共两党把右公的诗作为爱国标志真是可贵，而我更为荣幸。""右公晚年羁留台湾，他的身边没有一个亲人，故土之思，望乡之苦，所以才有《望大陆》刻骨铭心之作。如今，我临摹着先生的书法，为和平统一大业尽绵薄之力，也算是弟子对先生在天之灵的告慰。"

通会之际，人书俱老。蒋思豫先生的百年人生，恰如一本教科书，让世人从中领悟一个人如何追求艺术，为何善待人生。中华辛亥文化基金会用一个精致的石砚，刻上"千秋苦旅，百炼成钢"的贺词，在展览开幕式上郑重地赠给蒋思豫先生作为永久的纪念。会长邓中哲在开幕式的发言中，对蒋思豫先生作出了以下的评作：

"他热爱祖国的山河和同胞，更热爱生命。他淡定从容、坎坷传奇的一生诠释了生命的真谛"。"他的人生轨迹是中国百年历史的见证人，也是苦难中国百年的缩影。""自工业革命后，科技高速发展的同时造成了生态失衡、物欲横流、人心不古的今天，他依然淡定。他如何养生、如何待人、如何面对生活，他在人生最严酷的环境中照样心静如止水，像耶稣基督、释迦牟尼和真主一样抚慰心灵，宽以待人，谨俭于己。可以毫不夸张地讲只有具有大海和天空那样辽阔胸襟的神人才能做得到，他是一位大写的人。"

（胡茂伟 宁波市书法家协会主席）

【图左】梅花
【图右】幽兰

书坛人物

陈文杰

　　1926年生于中国广东番禺。香港书法家协会永远会长。主要画展包括：1974年于日本上野东京都艺术馆的"中日港国际文化交流书道展"；1977年"当代香港艺术双年展"并获市政局艺术奖（书法）；1978年"市政局艺术奖获奖者作品展"；1979年于日本东京的"国际书道交流展"；1992年"当代香港艺术双年展"（邀请组）、"太乙楼藏广东、香港名家书画展"及"香港2002：市政府艺术奖获奖者近作展"；1995年"香港艺术家系列·陈文杰"。

陈文杰作品集　序

文 / 方志勇

香港书法家协会创会主席及永远会长陈文杰先生，驾鹤西游已两年了。为纪念他的成就，书协举办"要把青天当白纸——陈文杰书法艺术"展览，以聊表我们的怀念和敬仰之意。

陈文杰先生一九二六年生于广东番禺沙墟镇，初名陈汉明，一九四九年更名陈建希，一九六〇年后改为陈文杰。先生幼年适逢战乱，十五岁便要辍学谋生，在乡邑小学做佣工，家境虽穷，但他对研习书法的浓厚兴趣非常坚定，无钱买纸，以笔沾水石砖上练字，遍临不少碑帖。一九四九年先生来港定居，因而视野大开，接触更多书法好碑名帖，心摹手追，书法大进，名震香海。

书家一般可分为功力型和表现型。功力型书家比较注重技术法则与形式规范，对线条与结字有较强的控制力；表现型书家不泥于成法，注重内在性情的抒发，其领悟能力和想象能力为强。先生两者兼备，勤奋好学，涉猎甚广，各体皆精。

先生以汉隶和魏碑功夫之深而独步书坛，见世之作，坚质浩气，情深韵古，既避碑刻粗率鄙拙，又矫近人刻意之斑驳、拳曲作古、狂怪诸弊，行草面貌更为突出，融合了篆、隶、楷元素，兼容并蓄，使其笔墨透露出苍藤铁骨，意趣酣足，轩昂磊落，骨气润达，遒逸通神，体奇而稳的个人精神气息。

先生八十年代初，设帐收徒，学生遍香港。有政府官员、社会名流和喜好书法者达千人之众，先生教学之道，有教无类，其教学三要法，首要专注一家，心无旁贷，二要勤奋苦练，还需虚心，三要博取众家之长，追溯源流，水到渠成，而自成一家。

先生对音律也称一绝，自号"琴书阁主人"。其意为喜爱音乐和书法，先生音乐造诣可以与书法并居，曾与红线女、何非凡、新马师曾、芳艳芬等名伶一齐同台演出，知其份量。书法与音乐，其理互通，是以心应手，使其书法线条充满旋律节奏，有人说"音乐是流动的书法，书法是生命的音乐"。

先生书法成就和贡献，受到世人的认可和肯定，一九七七年香港艺术馆曾授予书法奖殊荣，其代表作为香港艺术馆、北京中南海艺术馆、广州美术馆、番禺市博物馆所珍藏，部分作品曾参加中国北京、香港、台湾，日本，美国，加拿大等地书法展，蜚声中外，远近传扬。

今次出书和展览能顺利完成，有赖于老师家人和同门，还有社会友好人士鼎力支持，并得到郑珲女史赞助此书法集印刊费用，在此代表本会同仁表示衷心的感谢。

（方志勇　香港书法家协会主席）

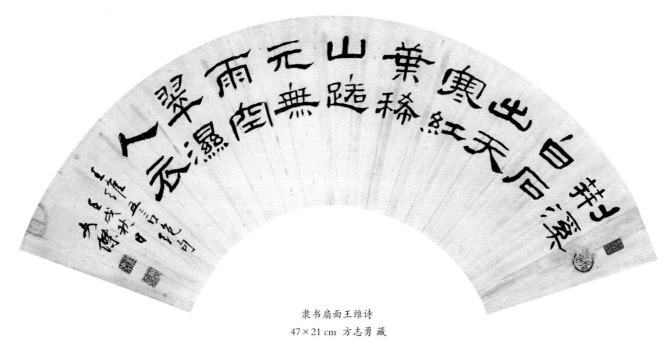

隶书扇面王维诗
47×21 cm　方志勇藏

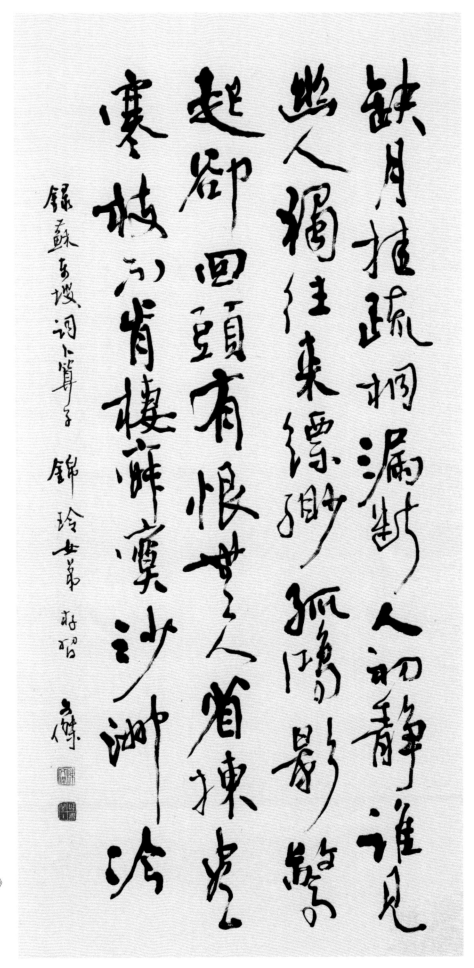

缺月挂疏桐，漏断人初静，谁见
幽人独往来，缥缈孤鸿影。
惊起却回头，有恨无人省，拣尽
寒枝不肯栖，寂寞沙洲冷。

录苏东坡词卜算子 锦玲女弟雅属 余杰

苏东坡《卜算子》
行书中堂
128×64cm
黄锦玲 藏

絳幘雞人報曉籌尚衣方進翠雲裘九天
閶闔開宮殿萬國衣冠拜冕旒日色纔臨
仙掌動香煙欲傷袞龍浮朝罷須裁五色
詔珮聲歸到鳳池頭

王維詩和賈至舍人早朝大明宮之作

陳文傑

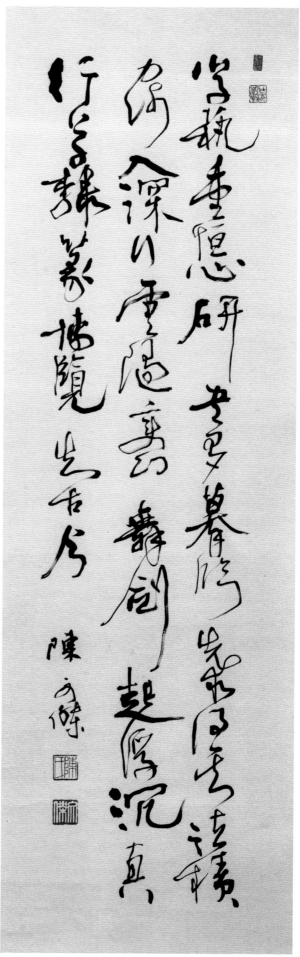

楷书条幅
王维《和贾至舍
人早朝大明宫之
作》
111×32cm
陈小正 藏

自书诗行草条幅
141×48cm
陈小正 藏

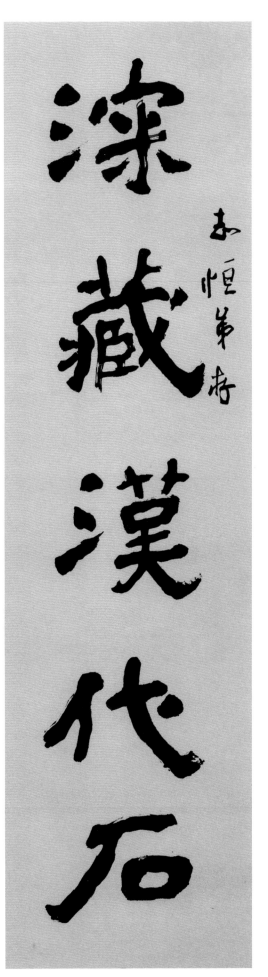

精刊宋本精書

溪藏漢代石

北魏爨龍顏碑集字

本恒弟存

楷书对联
爨龙颜碑集字
132×31cm×2
陈志恒 藏

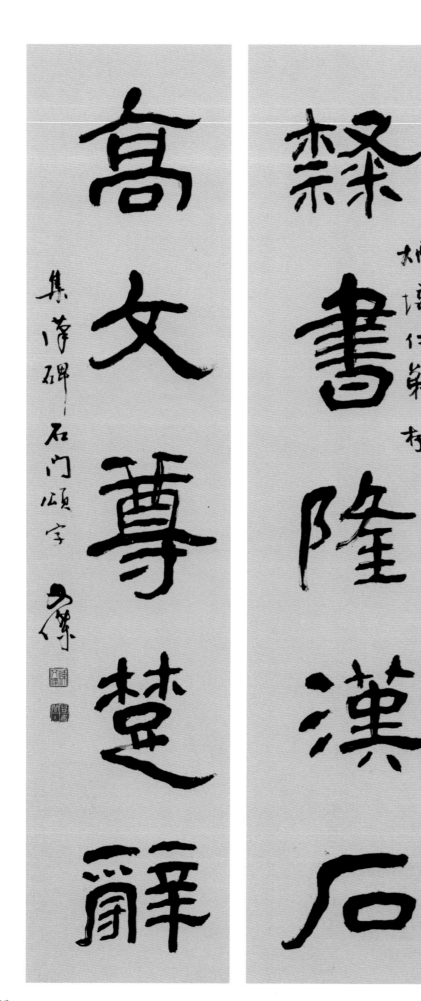

高文尊楚辭

集漢碑—石門頌字

縡書隆漢石

炳培仁第存

隶书对联
石门颂集字
135×27cm×2
黄炳培藏

西中文

　　1945年生于河南固始。80年代起从事书法教育，作品多次参加国内外重要展览，在《中国书法》、《书法》、香港《书谱》、《明报》等报刊发表论文四百余篇。论文入选全国第三、第四、第六、第七届书学讨论会，并在第四、第七届书学讨论会上获奖。曾获首届中国书法兰亭奖理论提名奖，第二届中国书法兰亭奖理论三等奖。出版专著和作品集十余种。

　　现为中国书法家协会会员，第四届中国书协学术委员会委员，中国硬笔书法协会学术顾问，河南省书法家协会常务理事，河南省文艺评论家协会理事；郑州大学、华东政法大学、信阳师范学院、新乡学院、安阳师范学院特聘教授。

　　曾任全国第六届书学讨论会评委、全国第五届楹联书法展评委，全国第八届书法篆刻展、全国首届青年书法展学术观察团成员。

悲慨高华 幽邃自然
——西中文诗词艺术简评

文 / 蒋力馀 蒋鹰昊

锺嵘说:"动天地,感鬼神,莫近于诗。"中华是诗的国度,诗为华夏艺术之精魂。近读著名美术评论家邵大箴先生《被遮蔽的艺术大家熊纬书》一文,对其中的观点颇有同感,他说:"当代中国画创作缺乏诗性特色。"的确,艺术缺少诗意便缺少灵性,缺少灵性便缺少高雅,缺少高雅便缺少品位。在当代艺坛,重技法而轻文化、重形式而轻意境的现象较为普遍,岂只绘画,书法也是如此。书法已走向专业化,书家强调现代感,强调视觉冲击,强调展厅意识,这无疑是当下书法最大特色,但如果不断淡化、甚至抽离其诗性精神,这样的创作纵技法游刃有余,依旧空洞苍白,不能感人,因为抽离了灵魂的东西,何来高境可言?书法以儒释道哲学为内核,以诗意为精魂,如此方能长盛不衰。齐白石自评诗为第一,林散之自称为诗人,沈鹏强调"诗意·人本"之重要,良有以也。

在当代艺术家中,书法评论、书法艺术、诗词创作兼工者寥寥,而西中文先生即为其一,他以悲慨高华、幽邃自然的独特诗风轩举中州,蜚声域外。著名书画家林凡先生认为西中文诗书双美,冠绝今时,并非虚语。

诗人出生于河南固始县一书香之家,嵩岳之英华、河洛之灵气陶铸了他的诗魄书魂。诗人少年时以勤勉奋发、文采秀异称誉乡曲,及长,立鸿鹄之志,勤悬梁之功,出入经史百子,雅爱诗词歌赋,妻毫颖而子楮墨,侣明月而友清风,弱冠之年,崭露头角。而时遭浩劫,命途坎坷,祸起乌台,九载南冠。孟子所言,富贵不淫,贫贱不移,威武不屈,此为真正之伟丈夫。西中文于铁窗岁月之中,遭严霜而志愈壮,处涸辙而意弥坚,他以史迁遭祸发愤著述以自励,昂然奋起,游心文府,临池学艺,以血泪吟成辞章,以生命化为书翰。浩劫甫过,雨霁云开,西中文以精辟的书评、瑰奇的书艺鹰扬天下,而诗人本色,未改初衷。其《玉衡集》之出版,实为当代诗坛、艺坛之重大收获。

美在悲慨

王国维在《人间词话》中引用尼采的话说:"一切文学吾爱以血书者。""真"是美的母体,是一切艺术的根本。庄子说:"真悲无声而哀,真怒未发而威,真亲未笑而和。"西中文的诗词感人至深,往往是一腔真情的艺术表达,那种悲慨之美深深震撼读者的心灵。悲慨作为一种风格,一种意境,之所以感人,是因为血管里流出来的都是血。西方一位哲人云:"艺术是苦涩的",还有"愤怒出诗人"之说,宋代欧阳修提出"穷而后工"的创作主张,钱锺书说:"感伤的诗是甜美的诗。"都说明了

悲情美、悲剧美艺术价值之高。在中外文学史上,有几首颂歌能脍炙人口?唐代诗评家司空图描绘过悲慨之美:"壮士拂剑,浩然弥哀;萧萧落叶,漏雨苍苔。"(《诗品》)曾纪泽在《演

司空表圣诗品·悲慨》中说:"江月照人寒似水,雪风摇树响如雷。"悲慨有沉思、感伤、忧患等情感因素,这些情感极为真挚,不仅有深度,还有厚度,千百年来,悲慨苍凉、沉思感伤的作品既体现创作主体的鲜明个性,又有强烈的时代感,《离骚》之悱恻,汉乐府之凄清,唐代边塞诗之苍凉,读来大有低

鈷鉧潭在西山西其始盖冉水自南奔注抵山石屈
折東流其巔委勢峻蕩擊益暴齒其涯故旁廣而中
深畢至石迺止流沫成輪然後徐行其清而平者且
十餘畝有樹環焉有泉懸焉其上有居者以予之亟
遊也一旦款門来告曰不勝官租私券之委積既莫
山而更居願以潭上田貿財以緩禍予樂而如其言
則崇其臺延其檻行其泉於高者墜之潭有聲潈然
尤與中秋觀月為宜於以見天之高氣之迥孰使予
樂居夷而忘故土者非茲潭也歟

柳宗元鈷鉧潭記此為永州八記之一辛卯盖冬玉衡居西中文書

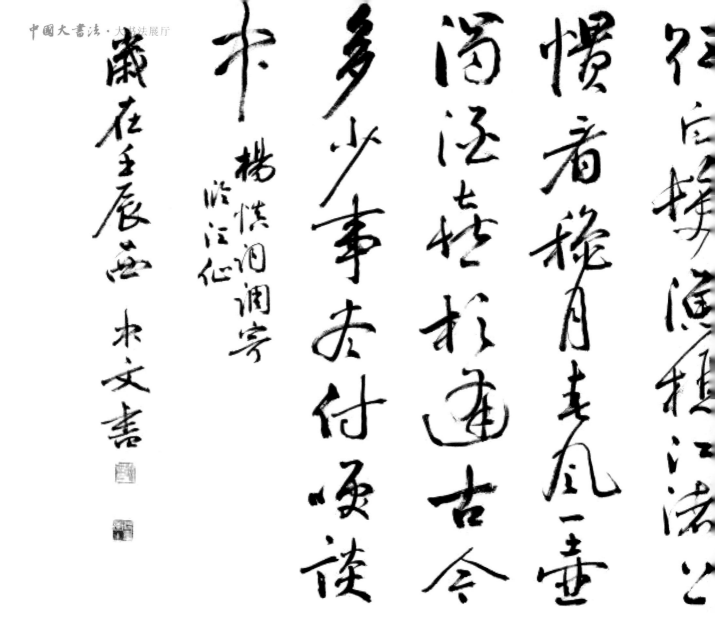

回傍徨、拔剑起舞之感。艺术不可为伪，真是美的前提。

　　读西中文的诗，最使人震颤不已者是《古诗十九首·圜墙岁月漫记》，这些诗作不是用"语言＋技巧"写成的，而是用血泪吟成的。沈鹏先生读《革命烈士诗抄》，深深感喟诗的不朽首先因为字字句句都从血管里流出，信哉斯言！读西中文的这类诗作，我想到了《诗经》中的《秦风·黄鸟》，想到了司马迁的《报任安书》，想到了蔡文姬《胡笳十八拍》中"夜闻陇水兮声呜咽，朝见长城兮路杳漫"的凄清诗章，也想到了聂绀弩"眠于软软茅堆里，暖过熊熊篝火边"的流放之歌。当然，笔者无意轻加比附，只是强调诗人真真切切体验过的生活，而化作血泪凝结而成的诗章，让我们感受到诗人坚定顽强的意志、热爱生命、憧憬自由的精神。你看！诗人陷入缧绁，完全失去自由，国士之才竟成墨面囚徒，何处还有做人的尊严："欲行股作栗，闻声色如土，""牵衣欲遮羞，但觉无寸缕。"诗人在饥饿中挣扎："糠菜过喉关，犹如沙石落。""偷麦生入口，人真贱无格。"你听！朔风凄厉，雪花飘落瑟瑟有声，为了抵御彻骨的寒冷，诗人"挑担走如飞，挥汗有蛮力。可怜衣正单，归来独自泣"。椎心之痛者为人格之侮辱："偶写鲁迅诗，命

运交华盖。不意遭揭发，晚开批斗会。""垂首向隅立，个个黄且瘦。村民闲围观，看我似野兽。"为了排遣寂寞无聊，费尽心思："鼻息如雷鸣，此心何所寄？起来寻简谱，学开样板戏。"诗中还描写了惨不忍睹的一幕：一位犯友个头较大，少小孤露，食量过人，厨下帮役，结果"贪吃惜过量，筋暴满脸碧。明朝迎新春，魂断在除夕。"诗人沉冤得雪，回归家中，环顾庭宇，景象凄惨："还家寻旧物，旧物尽蛛网；本来无中庭，葵谷何处长？"九载铁窗，对诗人最大的摧折是心灵的创伤，数十年之后，追思往事，阵阵心酸："黑索长枷投狱底，青衿短褐别家门。"（《7089蒙难日三十九周年祭》）"时畏寒风拥犬卧，旋偷山果背人尝。"（《再和欣璋兄，漫忆狱中旧事》）痛定思痛，痛何如哉！若非亲历，何能道此？诗人敢于直面惨淡的人生，敢于深味浓黑的悲凉，能用诗的形式记录这段伤心史，这是真正的猛士，真正的诗人！

美在高华

　　诗人重获自由之后，天宇空明，阴霾尽扫，耕烟种玉，硕果丰盈。由于诗人对儒释道哲学的彻悟，对坎坷人生的感知，对艺术灵境的神往，发之于诗，往往进入高华境界。"高华"一词，

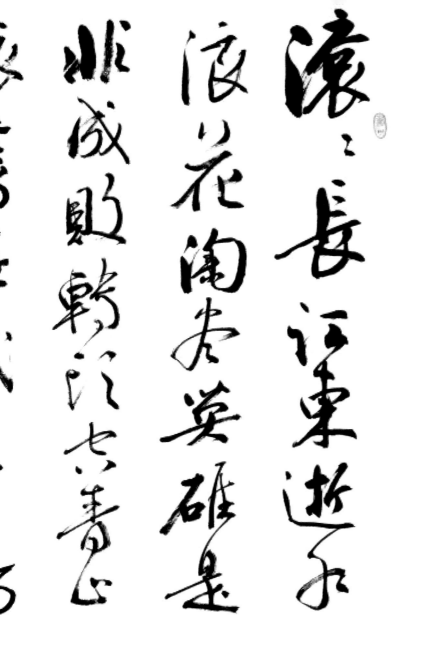

最早见于书境之描写，前人论二王风格为"风姿艳溢，气格高华"。司空图绘绘高华之境："月出东斗，好风相从；太华夜碧，人闻清钟。"（《诗品·高古》）"振衣千仞冈，濯足万里流"（左思句），"芙蓉露下落，杨柳月中疏"，（宗悫句）这也是对高华之境的准确描写。高华是诗人空旷、澄澈、超逸心境的艺术表达。西中文于学无所不窥，胸次超旷，热爱生命，热爱生活，潜心艺术，故出语吐词往往把读者带入"孤光自照，肝胆皆冰雪"的境界。诗人善于将人生生涩的苦水酿成艺术的醇醪，将炽热的尘火炼成温润的寒玉，智慧和修养帮他走出了漫漫的精神长夜，领略到云淡天高、风烟俱净的明丽秋光："四围翠嶂千重秀，万顷粼波一望青"，（《游湛江湖光岩·二首之一》）"碧空万里清如洗，镜海一湾平似磨"，（《悉尼达令港雨后初晴》）翠嶂千重，粼波万顷，碧空似洗，镜海如磨，境界多么瑰奇空旷，辽阔清丽，这样的诗章读来如白云怡意，清泉洗心，意与境化，神与物游，这无疑是诗人高洁情操、澄澈胸次的物化和外化。诗人的高华又表现在意境的超逸，生活的风雨洗涤了心灵中的泥沙，他深受老庄美学思想的浸润，清莹的灵府通过"心斋""坐忘"而与天地精神往来，故发之于诗，逸气充盈，思出意表，

试读这样的诗句："红尘烟柳暗，清夜月华明"，（《和吴震启＜春日偶成＞》）"缀红千树艳，铺翠半山明"，（《游樱桃沟用老墙兄韵》）烟柳迷蒙，月华皎洁，野卉如丹，苍山凝黛，诗人在这山光月色中神明自得，世虑顿销。此刻，天宇之空明，山川之寂寥，心境之超逸，忻合为一，我们在这种空灵清旷的意境中仿佛可以窥见诗人纵情大化、超然物外之神采。西中文是儒者，仁者，诗者，更是智者，老庄哲学的灵源深化，净化了他的生命精神，开启了他真实的知见。西中文的五言最见工力，凝重与流动，缜密与疏朗、质朴与华滋达到了有机统一。

诗人是卓越的艺术评论家，艺术家，部分诗作直接表达了对艺术意境中高华之美的神往。诗是西中文生命的重要部分，他的诗歌创作从理论角度着意追求高华之美，特别神往谢灵运、谢朓"白云抱幽石，绿筱媚清涟"，"馀霞散成绮，澄江静如练"的清空灵澈的艺术境界，他说："试手大王羞染翰，倾心小谢愧为诗，"（《感怀》）"莺啭春来变，池青雨后深"，（《谢灵运》）景仰之情，溢于言外。他善于用清奇瑰丽的通感意象来状写高华意境："流苏帐底翻红浪，鹦鹉窗前送好音"，（《原韵再和一首，从东坡贺新郎化出》）"瑶池暮送荷花雨，月殿秋闻桂叶香"。（《近日与梅翁等唱答闺怨，……》）流苏红浪，鹦鹉好音，瑶池暮雨，月殿秋香，既是画境，又是诗境，铅华尽落，孤迥独存，观之动心，味之无极。诗人为著名书法家，他的创作以二王为宗，广取博采，情驰神纵，春风大雅，他的不少诗作表达了对以二王为代表的晋韵风流的追慕之情，晋韵的境界多为高华境界，诗人明确表达了自己的书学理想："坚质高标羲献格，清神远致晋唐风。"（《丙戌六月七日，赴京华参加启功书法学术研讨会……》）书不入晋，难成正果，诗人深深陶醉在萧散妍逸的艺术意境之中："走马身难半日停，拈花小楷独垂青。含茹大令洛神赋，寝馈欧波道德经。肯綮眼前如导窾，春风腕底似通灵。鼠须细写蝇头字，浑觉龙香醉满庭。"（《翰墨述学十五道·之四》）西中文的书学视野极广，他雅爱晋韵唐风，认为只有臻至自由的境界方为美之极致："砚凝寒夜孤清地，笔荡春风自在天。"（同上，之三）

美在幽邃

读西中文的诗词，往往把读者带入"曲径通幽处，禅房花木深"的幽邃意境之中。诗人通过精神的涵养，天机的培植，栖神幽遐，涵趣寥旷，通拈花之妙悟，穷非树之奇想，于是澄观一心而腾踔万象，进入空灵动荡而又深沉窈渺的意境之中。幽邃境界既是灵魂的安顿，往往又是智慧的开启。从哲学的层面考察，高华飘逸源于道，而幽邃空灵源于佛。司空图特别神往幽邃境界："白云初晴，幽鸟相逐。""落花无言，人淡如菊。"（《诗品》）郭麐在《词品》中说："千岩巉巉，一壑深美。""幽鸟不鸣，白云时起。"静谧的观照和飞跃的生命构成艺术的两元，这是艺术的普通规律。西中文属于大器晚成的诗人、艺术家，他读王维的辋川之章而如醉如痴，其部分佳句自然而然地追求静谧幽邃的诗境，语言是那样朴素清丽，不杂一丝尘土，读来仿佛窥见了诗人无着无染的一片禅心，同时又能引发读者丰美的想象和联想。西先生心追摩诘，趣尚庄禅，他的部分诗境是静中见动，心象直呈。心象直呈往往表现为情景交融，物我为一，这种境界在拈花微笑中妙悟人生的智慧，与王国维所说的"以物观物"的无我之境相仿佛。试读这样的诗句："一池白水縠纹皱，四野清塘蛙鼓歌。"（《春风》）"花藏丛里山含媚，云荡波心水有灵。"（《春至》）风皱清波，蛙歌四野，花媚幽芳，云浮碧水，诗人仿佛把读者带入到了远离尘世喧嚣的一

方净土，有一股清流将人们心灵的污垢洗涤得干干净净，片刻之间而成姑射之仙。诗人还在对自然的观照中悟见真如本性，获取般若智慧："雪里平湖明慧海，枝头寒雀唤真如。"（《己丑腊月廿七日大雪寄欣璋》）诗人学王维能遗形取神，还往往通过映衬来强化这种幽邃之境："一夜泉声侵蝶梦，五更花影暗蓬窗。"（《商城汤泉池·之二》）"初鸣月夜心方远，暂落星湖语未通。"（《即墨芭东小镇天鹅》）泉声鹅语更增添了境界的幽静，湖光花影更映衬了境界的清宁，在清宁幽静的夜色中诗人仿佛为化蝶之庄周，悟道之摩诘，霎时彻悟到了生命的神秘，宇宙的神秘。

西中文的幽邃还表现在以象寓理，情理交融。诗歌不仅仅具有抒情美，亦具理性美。白居易《与元九书》云："诗者：根情，苗言，华声，实义。"义便是理。西先生是诗人，是艺术家，同时又是艺术评论家，思想家，这种特殊的身份反映到他的创作中来，其诗境自然颇具幽邃的理性色彩。苏轼诗风对西中文影响颇大，苏诗喜欢寓理于景，情理交融，"一蓑烟雨任平生"，"也无风雨也无晴"，均为寓景于理的名句。西中文的诗章也饶理趣："树插千枝笔，峰堆万卷书。"（《北行散九章·赤峰林西石林》）诗人由巨石如林、奇峰突兀想到了知识的积累，薪火的传承。"草碧多鹰犬，波清尽网罗。"（《感怀用欣璋韵二首》）由自然物象想到了世路的艰难，人心的叵测。他还

132

晓来径褐遇園门得句中宵宽書痕诸葛事功難逻科寒韵牛馬云溪论新诗偶浮怀覽友

古帖闲临残功勛日移花影行書寨取匪鍾技报晨昏 自题二

慣憑青石橙書卧

在外身沐人间千里月相随物外一溪寒九秊春危今誰見莫劫鍾聲静岩闾户天香覽人

好把軒窗傍水開

西満園树新纖演孙 自题二 舊作二首庚寅仲秋朔日於中州佩韦廟南臨西中文華書

善于在叙事中言理，在《咏东坡赤壁赋，用吕晚村韵》一诗中句句写苏轼，也句句写自己："对月闻琴赤鼻矶，天心一片与时违。地名仿佛江山改，人事依稀国祚非。覆手从来倚权重，说言岂应怕人微？坡仙不记乌台事，摘得黄州两赋归。"苏轼不是贬谪黄冈，哪能写出千古绝唱的二赋？诗人如果没有困不久、穷不极的人生经历，怎能写出《古诗十九首》那样惊天地、泣鬼神的凄美诗章，怎能取得如此卓越的书学成就？幽邃的理趣还表达了诗人对书学意境、书学创新的独特见解："乐奏黄钟存大雅，义甘白刃执中庸。"（《翰墨述学十五首·之九》）"造化常师寻妙理，心源自证探灵苗。"（同上·之十二）北碑雄浑，南帖温润，自清代以来，在包世臣、康有为的倡导下，碑学的发展为一时之盛，北碑已占主导地位。西中文为中原大地上的书坛俊彦，虽雅爱北碑之雄强，但更钟情南帖之妍逸。他认为黄钟大吕能振奋国人的精神，而宝琴瑶瑟更颐养人的心性，"塞马秋风"与"杏花春雨"不分轩轾，臻至"中和"为最佳理想，诗人神往这种"中和"之境。外师造化，中得心源，不仅仅是绘画艺术不断创新超越的不二法门，也是书法继承发展的重要途径。书法家具有精湛的功力，深远的目光，超凡的悟性，善于感悟自然，感悟社会，以新的语言、新的意象来遣意书情，将新境独辟，风骚独领。

美在自然

自然是艺术的至高境界，这无疑是老庄"道法自然"的美学理想在艺术创作中的体现。老子强调治国也好，修身也好，治艺也罢，至高之境是归真反朴。庄子对这一美学理想甚为强调，明确指出："素朴而天下莫能与之争美。"在古代文论诗论中，"素朴"与"自然"往往为同义词。中外美学家把"自然"作为一种至高之境来追求，曾公泽说得明白："语不惊人只自娱，神奇乃与化工俱。不雕和氏连城璧，忽得梁王照乘珠。"（《演司空表圣诗品·自然》）席勒也说："艺术无非是自然之光。"关于"自然"这一风格的理解，论者大多认为是不雕之雕、绚

烂之极归于平淡，这无疑正确，其实"自然"的内涵更宽泛、更丰富，应为内容与形式、才学与卓识的和谐统一。当然，语言是艺术的载体，风格的形成与艺术语言密切相关，西中文的语言高度朴素，读其《古诗十九首》等诗章，仿佛只用简约纯粹的文字叙事，而无限悲情见于言外，深得杜甫五古之遗意。当然，朴素也不能作为艺术的唯一标准，清丽雅致，也只是风格的一种。一切尚素，岂不单调？清人袁枚在《随园诗话》中说："欧公诗，如闺中嫭妇，终身不见华饰。"他强调："终日嗜菖蒲，未必皆文王。""丈夫贵独立，各以精神强。"美在多彩，风华固不可少，笔者认为各种风格的浑然天成便为自然之高境。李白之飘逸，杜甫之沉郁，王维之冲淡，李贺之鬼怪，玉溪之缥缈，各呈其姿，各显其美。西中文诗词艺术的自然之美，显示了丰美的才情，印象最深的是各种风格的和谐统一。诗人对生活感悟甚深，能准确把握各种诗体的特征，务去陈言，匠心独运，风格多样统一，或雄浑，或婉约，或悲慨，或高华，或古雅，或清新，无不舒卷如意，心手双畅。试读其七古《翰墨引赠张海兄》，全诗86句，608言，如长风浩荡，大河奔流，纵横挥斫，超然物外。状其书法语言之海纳百川："博取百谷成新酒，酝酿十年非旧醅。沉潜心志磨霜刃，出鞘寒光起惊雷。"状其书法意象之伟丽瑰奇："铺毫方见墨如潮，牵丝忽如靴纹细。淋漓焦墨书破锋，百代书史无前例。"这些生动的描写实刻画了张海先生作为书坛帅才、艺坛巨擘的形象，朗现雄浑豪荡的艺术风格。而描写另一位艺界山斗林凡先生的书法则又是一番景致："翰墨龙驹�已久，寂寞书坛谁似林家叟？散耳高风今又后，云中煜耀如山斗。书贵通神清骨瘦，浩气深情且为中锋守。天寿先生过九九，后昆学种先生柳。"（《蝶恋花·致林凡先生》）林凡诗书画兼工，书法为当代帖系大家，词作描写了林凡书境仙风道骨、瘦硬通神的美感特征，词风清新飘逸。

西中文诗词的自然美，又表现为卓识与学养的和谐统一。诗人神思飞越，触物圆览，借其丰美之才情，精于题旨的拓展，

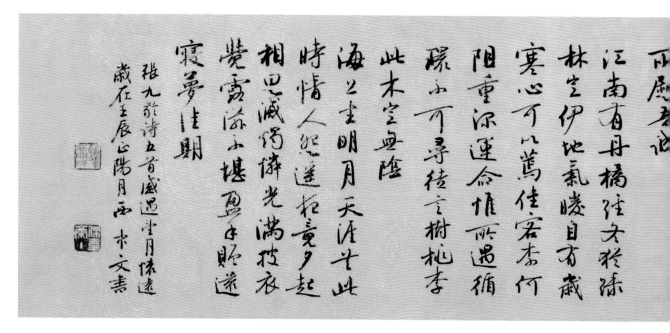

同一题材的表达百变不穷，发皇耳目。如北京奥运竹枝词15首，公园新居竹枝词31首，信阳毛尖竹枝词16首，论书绝句达100首之多，韩潮苏海，见于今日。这些组诗，角度新颖，别开生面，化工肖物，著手成春。试读其咏茶诗一首："清露甘霖湿玉颜，遥看茶树彩云间。春来王母施仙手，翡翠镶成大别山。"（《信阳毛尖竹枝词十六首·之一》）色调清丽，意象清奇，信手拈来，皆成妙谛。格律诗是带着锁链的跳舞，而今有些先生以格律太苛来对这一古老的艺术形式发有微词，甚为不妥，应反思自我根基之浅薄，才情之匮乏，怎能苛责古人？朱光潜说："一切艺术的学习都必须经过征服媒介困难的阶段，不独诗于音律为然。'从心所欲，不逾矩'，是一切艺术的成熟境界。"形式和内容是一个整体，有时形式更多的反作用于内容。形式的难度往往影响美感的高度，水上跳芭蕾、高空走钢丝为何有如此之大的美感震撼力，原因盖出于此。诗人的创作能以无厚入于有间，在森严的格律中恣意悠游、信笔成篇。西中文取法苏轼，以才学为诗，但纵而能敛，工而不板，实而能虚，呈化机之妙。其创作如风行水上，文理自然，恣态横生，或用白描，意象鲜活，情感饱和；或用典故，工稳贴切，寄意幽微。严羽说："诗有别材，非关书也；诗有别趣，非关理也。而古人未尝不读书，不穷理，所谓不涉理路、不落言筌者，上也。"（《沧浪诗话·诗辨》）西中文的创作真正是不涉理路，不落言筌，才情驱遣，挥洒自如。对仗的精工，言之甚易，为之甚难。西中文的对仗不偏估，不板弱，精切而浑成，工密而古雅。在西中文的诗集中，有大量的和诗，并且多为原韵奉和，如用杜甫秋兴韵八首，庚寅送春四首用鲁迅先生韵等等，一些长篇古风也步原韵奉和，难度更大，如《与友人论书用苏子由韵》，他喜欢用窄韵、险韵，无不言随意遣，妙手天成。诗词格律森严，押韵险窄，难上加难，而对于斫轮高手来说，冥数安中，运斤成风，方显英雄本色。笔者细读了这些和韵诗，华不伤质，整而能疏，秀句云来，英词雨集，无一凑韵，无一滞涩，蛇灰草线，

珠走泉流，如易牙治饪，和调五味，全弃糟粕，尽得精华。

沈鹏诗云："写我真性情，含泪自汩没。"西中文先生用才情，用血泪，用智慧，催开了这一朵朵生命之花，开在人们的灵府，开在时代的艺苑，高洁芬芳，沁人心脾。艺术要超越古人甚难，时代不同，也不具可比性，但只要发自肺腑、动人心弦的诗便是好诗，西中文的创作大多是生命的物化，心血的凝结，值得一读。西中文为当代书坛重镇，这些诗作都是书法载体，书法家书写自己的艺术创作，线条能更好地追踪情感的运动，自然臻至"情动形言，取会风骚之意；阳舒阴惨，本乎天地之心"的境界，诗书为一，情张意显，他的书品确为当代难得一见的雅什。而今有的先生虽多雅意，而无雅才，自持位高名重，不遵诗律，信笔而为，文理不畅，意境无多，粗俗不堪，示人以丑，笑煞西方汉学家也，可见继承优秀传统，何其艰难。艺术既是练出来的，更多的是养出来的。古雅是艺术高境，书法艺术不可能只留在展厅，更多的还是要回归书斋，艺术尚雅是中华民族的优良传统。陈振濂说"一流的书家不一定是政治家、思想家、经济家，但必须是诗人"，此言不虚。诗道幽渺，高境难臻，西中文用瑰美的词章记录了人生的心路历程，也记录了时代的风云。近读其《赠斯诺登三首》有振聋发聩之感，试读其二："何处论公理，但凭国势强。扶危混黑白，反恐信雌黄。两耳窥听苦，五洲搅局忙。淫威满世界，正义一胶囊。"（《斯诺登居莫斯科胶囊公寓》）当然，假若西先生的创作题材还加拓展，酬答之作相对减少，更能震撼读者的心灵。"天意怜芳草，人间重晚晴"，西中文先生的艺术之花将长开不败！

架上絲蘿似人恨　暗雲難見片時晴

枝頭黃蕊隨心老　葉底青春棵覺眼生

泣血杜鵑悲有志　穿蘺蛺蝶慇無情

醒來午醉愁難解　牆外寒螢

伴雨韓　送春之一
西才文華書

呼嗟我僕書空坐慈色久矣每思眇臈登蓬萊揖目四海莫舉

白日傳摩青雲揮斥坐所浮也而金谷未變玉顏已緇何嘗有才

捫松偃蹇鶴歎真誤學書劍荷遊人間紫薇九重碧山萬里

無命廿於後時劉表少用於補衛暫來江夏賀循喜逢於張翰且樂於船

中達人張庶大雅君子從之母之後在清川之湄讀玄晟詩連興月碎

寥花柳貴窮江山至命有程者以行邁煙景晚色條為慈容輕飛帆於

坐天泛漆小於搖海於之如恐使開芳於樂雄寰未趣逸天坐空研

暢未若此延至於清謀清花雄筆慈藻笑飲孫活碎揮素琴餘賓來

愧於古人也揚袂遠別何時悵來想汾陽之棹風將鱠魚以相待詩可

貶遠無乃闕乎

李白春夜送張祖監丞之東都序　玉簟居士甲申冬文書

临溪而渔谿深而鱼肥酿泉为酒泉香而酒洌山

肴野蔌杂然而前陈者太守宴也宴酣之乐非

丝非竹射者中弈者胜觥筹交错坐起而喧哗

者众宾欢也苍颜白发颓然乎其间者太守醉也

已而夕阳在山人影散乱太守归而宾客从也

树林阴翳鸣声上下游人去而禽鸟乐也然而

鸟知山林之乐而不知人之乐人知从太守游而乐

而不知太守之乐其乐也醉能同其乐醒能述

以文者太守也太守谓谁庐陵欧阳修也

宋庐陵修醉翁亭记

玉衡居士谁左西井文書

環滁皆山也其西南諸峰林壑尤美望之蔚然而深
秀者瑯琊也山行六七里漸聞水聲潺潺而瀉
出於兩水之間者釀泉也峰回路轉有亭翼然
而臨於泉之者醉翁亭也作亭者誰山之僧智
仙也名之者誰太守自謂也太守與賓客來飲於
此飲少輒醉而年又最高故自論醉翁也醉翁
之意不在酒在乎山水之間也山水之樂得之
寓之酒也若夫日出而林霏開雲歸而巖穴
暝晦明變化者山間之朝暮也野芳發而幽香
佳木秀而繁陰風霜高潔水落而石出者山間
之四時也朝而往暮而歸四時之景不同而樂

书坛人物

丘仕坤

　　1970年出生，广东梅州蕉岭人，大学文化。从军25年，荣立三等功10次，现供职广州军区政治部。中国书法家协会青少年工作委员会委员、广东省书法家协会副主席，著名军旅书法家、书法评论家。作品曾获国家文化部政府最高奖——全国第十二届"群星奖"优秀作品奖；全国第三届正书大展"全国奖"；全军第三届书法篆刻展一等奖；第八届广东省鲁迅文艺奖书法创作奖；第二届广东省书法艺术"康有为奖"书法理论奖。担任全国第六届新人新作展初评评委和广东省各项书法展评委，第九届广东省鲁迅文艺奖总评委。被广东省委宣传部、省文联授予"新世纪之星"、"优秀中青年书法家"称号。曾被团中央推选为中国当代杰出青年，被中国书协授予"中国书法家进万家活动"先进个人，获评全国"我心目中的当代100位书法名家"、世界"客家书法十子"。组织策划"走马岭南"等全国性文化双拥品牌展览。先后出版《著名军旅书法家——丘仕坤》、《丘仕坤书法集》、《八月情怀》文集等著作。

笔戈并举系德馨 文武双全乃俊才

——访军旅书法名家、广东省书法家协会副主席丘仕坤先生

文 / 杨婵娟

梅：宝剑锋从磨砺出 梅花香自苦寒来

眼前的丘仕坤上校，军装笔挺，英姿勃发；双眸明亮，笑意盈盈；举手投足，气质不凡。如若不是他亲口告诉记者，他是出自寒门，定会以为他是出身名门的贵公子。如"梅"般的无瑕与傲然。

七十年代初期，丘仕坤生于广东梅州蕉岭君山脚下。而正是这方钟灵毓秀的水土，滋养过许多文化名人。如，清代的爱国保台志士、教育家、诗人丘逢甲，当代国际著名数学家丘成桐，著名化学家丘应楠。受这些先哲和杰出乡贤的影响，丘仕坤年少时便发奋图强、立志成才。于是，这位自小就有远大志向的少年，经过多年军旅生涯的历练，成为了受人敬重的一名军人，同时在书法艺术的潜心耕耘中，成为了德艺双馨的书法名家。

丘仕坤既是军人，又是艺术家，可谓"笔戈并举，文武双全"。谈起怎么走上书法艺术之路，丘仕坤露出童真的笑容。他说自己小时候过年时在家乡看到老先生写春联，觉得十分有趣，经常在旁驻足观摩，激发了他强烈的写字欲望。6、7岁时，他就开始在报纸上任意涂鸦，还得到了乡下文化人的赞许，这给了他极大的鼓励。只可惜当时家里穷，没有太多的闲钱买纸笔来练字，好在参加过抗战的父亲深知文化的轻重，不时给点零用钱，买些练书法必备用具。读军校时，因没有练字的地方，只得捧着装满水的脸盆，在寝室水泥地板上尽情挥洒"笔墨"。对书法痴迷的丘仕坤至今难以忘怀一件发生在部队的事情。那就是他17岁时参军到部队。战友们休息时，他便在研究如何在黑板上写出漂亮的字。他充分利用训练休息时间，用报纸在床铺上写字，写完字后又将练字报纸连同被褥掩盖在床铺上，而墨水瓶则悬挂在床底下不易被发现的铁丝圈上。当然纸终究包不住火，自己偷着练字的事情，还是被团部检查内务卫生的领导发现。这位严肃又爱才的领导左右为难，想批评，但他的学习精神实在可嘉，不批评又难以交差。后来这位领导指示连队安排一个小房间给自己专门练字。这件事令丘仕坤至今想起来仍感动不已。

部队"爱护人才、和谐宽松、紧张活泼"的环境，使丘仕坤不断锻炼成长，深怀感激。从军23年，自连队到军校、从士兵到军官、从基层到机关、从小单位到大单位，丘仕坤都凭着坚定的信念、执着的追求，待人真诚，以和为善而受到大家尊重。当然，成就这些事业，书法方面的影响也功不可没，在大军区机关工作，丘仕坤时常用书法艺术形式为军地之间架起一座友谊之桥，为书法界做一些实事。因为，他说自己能在"曲折之中带着胜利"，一路走来，得益于部队组织的培养、首长的栽培和书坛前辈的扶持，以及父母家人和亲朋好友的呵护，才有今日的成绩。在而立之年，又适逢和谐盛世，丘仕坤融入到书法圈子，成为广东书坛的一份子，每时每刻总能让他亲切地感受到书协就是"书法之家"，是团结、和谐、进取的共同体，因而他倍加珍惜这个天时、地利、人和的机缘。

竹：未出土时先有节 到云宵时仍虚心

"年轻有为、出类拔萃"，用来形容丘仕坤最恰当不过

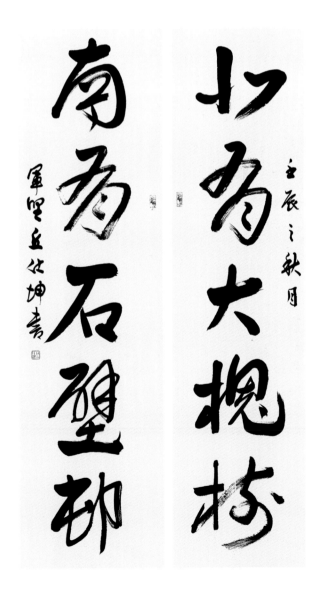

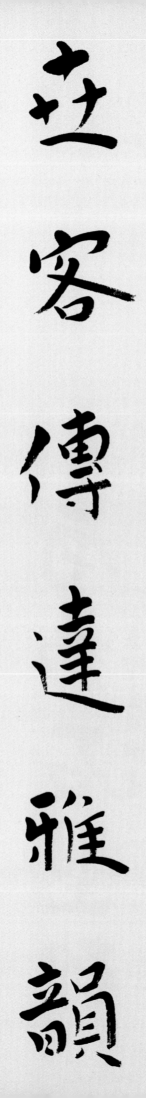

三明聚集知音

趣容传达雅韵

丘仕坤书

了。33岁就当选为广东省书协副主席，并且现已连任三届。作为广东书法史上乃至全国省级书坛最年轻的省书协副主席，实在是难能可贵！纵观他的发展足迹不难发现，他成功之处在于人品艺品的交融与修炼。丘仕坤视艺品与人品同等重要，他把精力投入到提高书艺当中，注重追求作品高远大气、高雅脱俗的书风，获得过国家文化部主办的政府最高奖—全国第十二届群星奖优秀作品奖、中国书协主办的全国第三届正书大展"全国奖"和4年一届的全军第三届书法大展一等奖；被总政治部和团中央推选为中国当代杰出青年、广州军区百名成才之星等荣誉。而在荣誉面前，丘仕坤却显得格外实在，他说，获奖只能代表过去，未来充满阳光和挑战，作为年轻人，不要被一时名望所迷惑，只有不断努力才能继续前行。

如"竹"般的节气和虚心，丘仕坤这低调和踏实的个性，或许在他还在求学时已经形成。他23岁离开军校时，就在毕业典礼薄上留下自己感悟颇深的三句话，至今仍指引着他走好人生每一步。第一句是他为人处世的座右铭：路遥知马力，日久见人心。第二句是他一辈子追求的奋斗目标：要实现人生的自我价值。第三句则是他时刻警醒自己的诺言：得道之时，不能有得意之时。正因这些警言，使得丘仕坤总是注意自己的言行举止，调整自己的心态，也获得人们的尊重。

而今丘仕坤已远近闻名，求字的人络绎不绝。若他有心求财，"卖字"可不失为一条生财之道。可令人意想不到的是，丘仕坤居然没有卖过一件作品，从未走"市场"。记者亲眼所见，在14届广州国际艺术博览会期间，丘仕坤作为应邀参展的书法名家，展出的作品深受大家欢迎，许多商家和收藏者看好他的作品，再三开价购买，都没能如愿。丘仕坤把艺术当作陶冶性灵来玩赏，在他心目中，书法就是抒情写意、表现我情我性的最好方式，若功利之心太强，则书艺难以臻于妙境。反之，丘仕坤却把作品赠送友人视为乐事，以书会友，传扬书艺，增进友情。而更多的时候，他会毫不吝惜地为众多公益性事业捐赠作品，用艺术回报于社会，这是丘仕坤对艺术利益关系的理解与把握。

松：落落盘踞虽得地 冥冥孤高多烈风

"举止优雅、气质不凡"，如"松"般挺拔与坚毅。和丘仕坤在一起品茶聊天侃艺术，你会发现他总是面带微笑，平易近人，毫无大牌名人的架子；和他交谈，令你如沐春风，十分随顺。正所谓字如其人，欣赏他的书法，倍觉得有道理，既端庄大气，又不失潇洒飘逸。许多朋友都很推崇他的小楷，中国书协理事王学岭曾对他如此评价：仕坤擅长行、隶，旁涉草、篆，尤工小楷，其作品宗唐宋诸法帖，追求魏晋风骨，溯返明清，博采众长。此外，行草书也是丘仕坤的至爱，其创作喜用兼毫之笔濡墨作书，讲究字之结体姿态和作品章法取势，承势而上，承势而接，线条古拙遒劲、飞动朴茂，既干练凝重、淋漓痛快，又富有传统意韵和时代美感。而对丘仕坤自己来说，他十分推崇楷书，因为楷书结构严谨，最能体现军人的职业风范，他也崇尚行草，因为行草书写时的连贯性和节奏性，以及一气呵成的淋漓痛快，能够表达书者的

學篆書應通曉篆體之美知其美在婉而通示難在婉而通舉凡商周鼎彝秦磚漢瓦之款識

銘勒應能悉其源流稽其體製道具原委且應博覽古今詩詞歌賦齊及相關藝理諸如美學哲學

繪畫素養學養愈深造詣則愈深厚集優秀法於為創作所取冀理篆書結體方面字形或大或

小或正或欹通篇自然天成章法則參差錯落氣韻貫通此作釋文涉獵簡翰宣導源流嶺南丘仕坤

激情与真情，使观者自然随之感受其中艺术美感。丘仕坤主要师承晋代法家锺繇名帖，追随王羲之、王宠等书法脉络和风格，并将时代感融入书法创作当中，生发出不与人同的书写感觉，手中之笔就好像是在宣纸上跳跃，营造出相对独特的书风，为人所喜爱。

丘仕坤认为，书法要艺术性与实用性兼具，既轻松自如、古典有趣，又独具个性、迎合时代，这样才能雅俗共赏、沁人心脾，具有时代感的作品才能焕发出新的艺术生命力，才能真正打动人，这是一个书法家的毕生追求。

菊：落花无言人淡如菊 书之岁华其日可读

如"菊"般淡泊与矜贵，是对丘仕坤追求"淡泊明志、宁静致远"的写照。曾有许多传媒希望能为丘仕坤做个人专访，但都被他谦谨推却了。也许是记者数次预约采访的诚心打动了他，才答应采访。

当问起为什么对于宣传个人如此低调时，他说书法已经是生活中不可或缺的"调味品"，除陶冶性灵之外，更重要的是为工作带来方便，并非冲着为求闻达而中意书法艺术。在工作上，丘仕坤是一位责任心事业心非常强的人，本职工作干得出色。他把工作与艺术结合得天衣无缝，不但成就了艺术事业，更是促进了工作的完成，取得了诸多成绩。丘仕坤在工作中还不遗余力宣传书法地位与作用，他呼吁各地可以根据实际组织广大书法家开展"书法进军营"等拥军活动，进一步丰富拥军的形式和内容，创新发展新时期双拥工作，受到大家的赞同。

平时，丘仕坤除了一门心思努力干好工作外，就是沉浸在黑白世界营造自己的精神家园。同时，积极宣传和扩大岭南书法影响，力所能及为广东省书协做一些涉及军地之间的事务，促进军地共建活动深入发展。其先后向叶剑英元帅纪念馆、东山中学百年校庆、母校逢甲纪念中学等捐赠一批作品。近年来，丘仕坤想方设法取得军区首长和地方双拥部门的支持，先后成功举办了"走马岭南"全国获奖军旅书法名家十人作品展及捐赠活动、"笔歌墨舞颂中华"双拥书法大展等，在全国全军产生了广泛影响。

谈到打算时，丘仕坤告诉记者，继续循着干好工作、玩好艺术、交好朋友、练好身体的人生目标前行，希望在书法上更能够有所作为，为社会为大众服务。希望能牵线为梅州或蕉岭家乡文化建设出力，诸如书法碑林、书法大赛等事项。记者此刻在想：丘仕坤把书法作为"馀事"，却对工作产生了潜移默化的作用，经常在筹划工作的"谋篇布局"之际，给人以灵感，给人以启发，其中的妙谛，只可意会而无法言传！

此篆體釋文為司馬文章元亮酒右軍書法少陵詩通過此語渓青感悟錄言記之書家以分行布白謂之九宮元人作書經云黃庭

司六分九宮曹娥有四分九宮今觀末千文真青完字具於胸中若構凌雲臺一皆衡斛而成春米南宮評其真書到內史信矣此本傳焉

信本真蹟勤其全文欲學書先定間架然後縱橫跌蕩惟意所適耳董其昌通中國古代儒云書法家理論家而且書論在世間流傳甚廣

可謂獨到對辟于今人青極大的启迪君之學書未得真歸亦而不弃之 辛如牵之積月於嶺南白雲山一隅氣陵嘉宜軍野丘仕坤書

錄古為音丘仕坤書

中國大書法

资讯

张华庆在甲午新春挥毫开笔大会贵宾席上，右二站立讲话者为台湾中国国民党荣誉主席吴伯雄。

甲午新春开笔　海峡两岸三千书家挥毫

中国书法家代表团应邀访问台湾　开展文化交流活动

　　2月7日，应台湾"中华书学会"和张炳煌会长的邀请，中国硬笔书法协会主席、中国书法家协会硬笔委副主任、清华大学美术学院高研班教授、《中国大书法》主编张华庆担任团长，率领中国书法家代表团一行19人赴台湾开展为期一周的文化交流活动和参观访问。

　　2月8日上午八点半，"中华书学会"会长张炳煌专程赴台北拜会中国书法家代表团一行，与张华庆进行了工作会晤。8日下午二时，由台湾文化主管部门指导、

左起：饶颖奇、徐水德、徐梓年、张华庆、黄光男、谢秀能在台湾"总统府"广场合影

147

"中华书学会"主办、淡江大学等单位协办的"甲午新春挥毫开笔大会"在台北"原总督府"前北广场举行。现场报名参加挥毫的台北市民愈三千人，加上观摩人员，挤满了广场。这个一年一度的新春挥毫开笔大会活动已经连续举办了21年，每年参加人数众多，成为台湾书法界盛事。今年岁次甲午，定名为"甲午新春开笔大会"。也是第一次邀请大陆书家参加。开笔大会每年邀请十四位开笔官，今年出席开笔大会并担任开笔官的是，国民党荣誉主席吴伯雄、原"考试院"院长、中国国民党原秘书长许水德，"总统府"资政饶颖奇，"行政院政务委员"黄光男，"中华两岸文化艺术基金会"会长、"中华画院"院长李奇茂，中国硬笔书法协会主席、清华大学美术学院高研班教授张华庆，台湾"中央警察大学"校长谢秀能，"中华文化总会"秘书长杨渡，台湾億光文教基金会董事长简文秀，"中国标准草书学会"理事长陈维德，加拿大中国书法协会荣誉会长陈汉忠，台湾国际书法联盟会长陈嘉子，"中华书学会"会长张炳煌，"中华书学会"理事长罗顺隆。"中华书学会"会长张炳煌、副会长何正一主持开笔大会。吴伯雄、许水德分别发表贺词。在热烈的掌声中，十四位开笔官分别大字开笔书写了"甲岁迎春好运到，午骏献福丰年来"。随后将毛笔传交给十四位书写生，由这十四位现就读于台湾中小学的学生再写十四个大字"书艺尽美辉百世，翰墨传薪展千秋"。这十四位中小学生都是参加台湾地区书法比赛获得最高奖的同学。开笔式后，随即进入第二部分挥毫活动。二百多位台湾地区著名书法家应邀挥毫。开笔大会专门为大陆访问台湾的书法家代表团准备了挥毫场地，中国书法家代表团副团长李冰、李景杭、郑文义、熊洁英，副秘书长梁秀、黄德杰，团员李双和、李子生、白泓波、孙晓燕、王义、宿国锋、吕小林、徐梓年、张文以及马淑芝、崔绍兰、崔小娜等应邀参加活动。两岸书

张华庆参观台湾"国父纪念馆"时与馆长王福林合影

家共同挥毫泼墨，喜迎马年新春。活动结束后，中国书法家代表团全体成员参观了台湾书画院，观看了"动于笔——于右任书法精神体现"展览，参观了台湾原总督府旧址。晚上，中国书法家代表团全体成员应邀出席台湾"中华书学会"举办的盛大晚宴，列席了"中华书学会"第八届第二次会员代表大会。台湾《联合报》以"新春开笔·两岸三千人挥毫"为题发表了报道文章（记者陈宛茜/台北报道），台湾电视媒体也分别播放了新春开笔大会的现场新闻。

代表团在"国父纪念馆"合影

2月9日上午，中国书法家代表团赴台中大墩文化中心大墩艺廊，出席"中华书学会"会员书法作品展。展览开幕式由"中华书学会"理事兼中部联谊会主任林茂树主持。中国硬笔书法协会主席张华庆首先致辞，对"中华书学会"会员书法作品展表示最热烈祝贺，"中华书学会"理事兼中部八县市联谊会顾问谢重信，"中华书学会"理事长罗顺隆，台中市"文化局"主任秘书林育鸿博士，"中华书学会"会长张炳煌分别致辞。台中市社会各界名流、"中华书学会"各地会员出席。随后，张华庆等七位代表团负责人在张炳煌、罗顺隆等陪同下乘台湾捷运，专程赴台北"国父纪念馆"出席陈嘉子喜寿书画展。其他中国书法家代表团成员在"中华书学会"秘书长李本源陪同下，在台中参观访问。下午两点，"陈嘉子喜寿书画展"在国父纪念馆德明艺廊隆重开幕。出席开幕式的台湾政界、艺文和社会各界知名人士挤满了展览大厅。祝贺的花篮和社会名流祝贺的条幅把展厅大门装饰的喜气洋洋。司仪小姐宣布开始，台湾国父纪念馆馆长王福林致欢迎辞，中国硬笔书法协会主席张华庆发表热情洋溢的祝贺辞，代表中国硬笔书法协会、代表中国书法家赴台访问代表团全体成员热烈祝贺陈嘉子喜寿书画展的隆重开幕，高度赞扬了陈嘉子的书画艺术和人品修为。台湾"教育部"原次长周灿德，"中国书法学会"理事长沈荣槐，国民党中央评议委员、书法家连胜彦，"中国标准草书学会"理事长陈维德，南投县政府顾问、台湾艺术大学讲座教授李毂摩，台湾艺术大学美术科主任郭东荣教授、"中华书学会"会长张炳煌、理事长罗顺隆等分别发表祝贺辞。陈嘉子发表了答谢辞。最后，全体来宾合影留念。《陈嘉子喜寿书画展作品集》出版并在开幕式上首发。随后张炳煌陪同张华庆、李冰、李景杭、郑文义、熊洁英、梁秀、徐梓年到国父纪念馆馆长室品茗。国父纪念馆馆长王福林热情接待了张华庆一行并进行了亲切友好的交谈。王福林向来宾赠送礼品。晚上，"中华书学会"会长张炳煌设晚宴招待张华庆一行。"中华书学会"理事长罗顺隆、副理事长陈美秀、杨静江、何正一等分别参加陪同和宴会。

2月10日上午，代表团一行参观了台北"故宫博物院"。下午参观士林官邸花园，专程赴蕙风堂笔墨有限公司参观。公司负责人、书法家洪能仕和"中华书学会"副理事长何正一亲切陪同。由上海书画出版社出版的，张华庆等人书写的《中国传统经典名篇》硬笔书法字帖和由张华庆与李冰主编的《杨仁凯谈书法鉴定》一书等都在台湾书店有出售。张华庆等在书店与加拿大中国书协荣誉会长陈汉忠先生进行亲切交流并合影留念。晚上，"中华书学会"理事长罗顺隆邀请张华庆等品茗、交流。

2月11日上午，中国书法家代表团全体成员在国父纪念馆观看卫兵表演、参观101大楼、观赏台北风光。下午参观历史博物馆，随后中国硬笔书法协会主席张华庆等赴"中华书学会"办公会址与"中华书学会"张炳煌会长举行工作会晤。中国硬笔书法协会副主席兼秘书长李冰、副主席李景杭、名誉副主席郑文义、执行秘书长熊洁英、书法教育委副主任兼秘书长梁秀和台湾"中华书学会"何正一副理事长参加。工作会晤在亲切友好的气氛中举行，商定了中国硬笔书法协会和"中华书学会"2014年

【图一】代表团甲午新春挥毫开笔大会上合影
【图二】代表团部分成员在陈嘉子书画展上与陈嘉子等合影
【图三】张华庆等在台北蕙风堂与洪能仕、何正一合影
【图四】张华庆、张炳煌等在圆山大饭店合影

在全球弘扬中华文化、联合举办活动的计划和《中国大书法》丛刊专题介绍书法大师于右任的相关事宜。晚上，"中华书学会"会长张炳煌在台湾圆山大饭店设宴招待中国书法家代表团负责人。张华庆、李冰、李景杭等出席宴会。台湾"中华书学会"龚朝阳名誉理事长，加拿大书协名誉会长陈汉忠先生，日本美术新闻社总编辑暨原大史等出席陪同。

一年之计在于春。中国硬笔书法协会的书法家们在开春之时应邀组成中国书法家代表团访问台湾，为两岸的书法文化交流开了个好头。两岸书家同根同源、同文同宗，心之相系、情之相融，是血脉相连的亲人，中国书法家代表团在台湾受到了台湾书法界的热烈欢迎和亲切接待。2月12日，中国书法家代表团圆满结束在台湾的文化交流活动和参观访问返回北京。

【图一】左起：张炳煌、陈嘉子、张华庆、谢秀能、饶颖奇、李奇茂、吴伯雄在台湾甲午新春开笔大会上合影
【图二】张华庆、徐梓年向吴伯雄赠送合作的紫砂壶礼品　【图三】张华庆与中华文化总会秘书长杨渡合影
【图四】张华庆与台湾书画大师李奇茂博士合影　【图五】左起：李冰、张华庆、张炳煌、饶颖奇在甲午新春开笔大会上亲切交谈
【图六】代表团出席中华书学会会员书法作品展

临池骋怀·两地七会书画联展在香港隆重举行
——张华庆、李冰等赴香港开展文化之旅

【上图】 主理嘉宾张华庆、谢爱红、王厚宏、李冰等为展览剪彩
【下图】 主理嘉宾和来宾在主席台上合影

3月14日下午，由中国硬笔书法协会指导，香港工联文化艺术促进会主办，辽宁省硬笔书法家协会、徽韵书画院、东莞市书法家协会石龙分会、香港工联书法解码学会、香港书法协会、香港硬笔书艺会、中国古文字艺术学会联合展出的"临池骋怀·两地七会书画联展"在香港大会堂低座一楼展览厅隆重举行。中国硬笔书法协会主席张华庆，香港工联文化艺术促进会会长谢爱红，海南省委原副书记、常务副省长王厚宏，香港工会联合会工人俱乐部副主任梁启力、助理主任谢宏儒，参展七会代表李冰(辽宁)、周鉴明(海南)、曾健雄(东莞)及香港中帑、李伟宏、冯万如、舒荣孙做为主理嘉宾就坐于主席台。张华庆题写的"临池骋怀"展标位于主席台幕墙中间。娄耀敏、王景星主持开幕典礼并介绍主理嘉宾。香港工联书法解码学会会长李伟宏代表香港四会致词，张华庆代表主理嘉宾致词，李冰、周鉴明、曾健雄分别代表参展单位致词，谢爱红代表主办方致词。辽宁硬笔书法家协会、海南徽韵书画院、东莞石龙书协等分别向香港书法团体赠送礼品。香港工联文化艺术促

进会向张华庆、李冰、周鉴明、曾健雄颁发主理嘉宾水晶纪念牌。张华庆向香港各书法团体书法名家颁发了由中国硬笔书协与韩国碑林博物馆联合主办的"论语碑林"入展证书、中国硬笔书协年度表彰证书等。张华庆、谢爱红、王厚宏、李冰、周鉴明、中帑、李伟宏、冯万如、舒荣孙等主理嘉宾为开幕典礼剪彩。中国硬笔书理事王立群，辽宁省硬笔书协副主席、执行秘书长马兰奎，海南徽韵书画院副院长张立武、郝彪，东莞石龙硬笔书协主席林才力，香港四家书法文化团体的副会长叶炯光、许永强、王庆炜、揭建章等及香港各界人士近700人出席了开幕典礼。开幕典礼上《临池骋怀·两地七会书画展览作品集》首发。

3月16日中午，香港硬笔书艺会、香港书法协会设宴欢迎应邀出席"临池骋怀·两地七会书画展览"的特邀嘉宾张华庆、王立群，参展嘉宾李冰、马兰奎。香港硬笔书艺会会长舒荣孙，香港书法协会会长冯万如，中国古文字艺术学会会长中帑，香港三会诸位副会长娄耀敏、叶炯光、王庆炜、揭建章等出席。经过友好商议，两地四会一致通过决定，香港书法协会、香港硬笔书艺会、香港中国古文字艺术学会与辽宁省硬笔书法家协会结成兄弟友好协会。辽宁省硬笔书法家协会聘请冯万如、舒荣孙、中帑、李伟宏为顾问，娄耀敏为辽宁省硬笔书协女书家分会名誉会长，叶炯光、黄宏、许永强、揭建章、王庆炜为协会指导。李冰作为辽宁省硬笔书协主席、香港书法协

会艺术顾问、香港硬笔书艺会艺术顾问将择时与香港冯万如、舒荣孙、中帑等共同签定"兄弟友好协会"协议，向已聘请的顾问等颁发聘请证书。张华庆作为见证人与在场的两地四会负责人共同握手并共同举杯庆贺两地四会建立友好协会。张华庆认为，作为祖国内地在上个世纪八十年代建立的省级书法团体辽宁省硬笔书协与香港地区上世纪同时期成立的书法团体结合为友好协会意义将十分重要。两地四个书法文化社团建立起这种友好协会关系，将对推动祖国内地与香港地区中华文化的传承和书法文化的交流起到积极的推动作用。

3月16日晚，香港书法家协会举行甲午年春茗联欢活动。

中国硬笔书法协会主席、清华大学美术学院高研班教授、香港书法家协会艺术顾问张华庆，中国硬笔书协副主席兼秘书长李冰、理事王立群、委员马兰奎应邀出席。香港书法家协会会长陈梦标，副会长李纪欣、主席方志勇，副主席徐贵三、邓兆鸿，秘书长冯美华、执委许雪明等近百位香港书协执委、会员参加活动。活动由邓兆鸿、冯美华主持，李纪欣首先发表热情致词，张华庆应邀发表致词，高度评价香港书法家协会近年来所开展的工作和取得的成绩，祝愿香港书法家协会明天更美好!参加春茗的两地书家纷纷挥毫，现场气氛喜庆热烈。

【图一】张华庆与冯万如、中帑、李伟宏、舒荣孙合影
【图三】张华庆等与陈梦标、李纪欣、方志勇、徐贵三、邓兆鸿等合影
【图五】张华庆、李冰与香港四家书法团体负责人合影

【图二】李冰在开幕式典礼上致贺词
【图四】李冰与冯万如、中帑、李伟宏、舒荣孙、周鉴民合影
【图六】张华庆、王厚宏、许雪明等与参展七会负责人合影

中国书法家代表团在韩国开展文化交流活动

韩国"论语碑林造成书画大展"开幕
韩国论语碑林孔子铜像揭幕

4月15日至20日，应韩国碑林园理事长许由先生邀请，由张华庆担任团长，李冰、郑文义、熊洁英、黄永容组成的中国书法家代表团一行5人在韩国开展文化交流活动。15日傍晚，在首尔光化门世宗文化会馆举行了近百人参加的欢迎晚宴，许由主持宴会。社团法人韩国碑林园论语大学院大学校设立委员会大会会长金文起致欢迎辞，热情欢迎中国书法家一行。4月16日下午，"论语碑林造成书画大展"开幕典礼在韩国首尔仁寺洞韩国美术馆隆重开幕。韩国前总统金泳三、前总理李寿成、京畿道知事金文洙等韩国政要发表贺辞并赠花篮。金文起、许由、大韩民国文化体育观光部代表、中国在韩侨民协会总会代表、政界元老、知名人士、中国硬笔书法协会主席张华庆、中国书协理事洪铁军，中国书法家代表团成员李冰、郑文义、熊洁英、黄永容及来自中国、中国台湾地区、韩国、日本各界人士近700余人参加开幕典礼。整个大厅挤满了观展观众，场面壮观。金文起、许由、张华庆、洪铁军等分别致辞。张华庆在致辞中说："中韩两国文化交流具有悠久历史。为增进中国与韩国人民的友谊，2012年，我曾参加韩国第一位女姓总统朴槿惠总统的就任仪式，赠送了祝贺作品，还经韩国碑林园许由理事长的介绍，拜访了金泳三前总统，参加李寿成前总理举办的招待晚餐。为交流中韩文化，多次访问贵国。本人与韩国碑林园的许由理事长已是老朋友，许由理事长见识超

凡，具有先见之明的慧眼。2013年1月18日，我在中国北京见到许由馆长。当时他说，香港孔教学院院长汤恩佳先生已决定赠送孔子铜像，如果再由中国硬笔书法协会把论语制成作品，许由馆长就会负责在韩国设立论语碑林和论语大学。于是理事会决定嘱托中国全域497位著名书画家参予作品。在2013年9月，终于完成并将此作品送给许由馆长。论语可谓是儒家圣典，作为四书之一，它还是中国最初的语录。它是传递中国古代思想家孔子教诲的最准确文献，以孔子与弟子的问答形式为主，记载了孔子及其高徒的言行，简洁含蓄地为人们讲述了人生教训。它还提出人道

韩国前总理李寿成（右）
与中国书法家代表团团长
张华庆在韩国碑林博物馆
论语碑林建设地孔子铜像
揭幕仪式上合影

主义思想与自觉自律的道德观，所有内容都是人生经验最高境界做出的决定，越是吟味越能领悟其中所含的最高境界的学问。能将这样的碑林建在韩国首尔，本人对许由理事长深表敬意。而且我还确信与尚志学园设立人金文起先生共同设立的论语大学院大学，不仅会是韩国，还会是整个东方的文化艺术宝库。我谨代表书写论语的497位中国书法家致以衷心的祝贺！借此机会，还祝贺由韩国、中国、中国台湾、日本的学者和艺术家出品参展的书画大展成功召开！祝愿参加本次活动的国内外嘉宾和艺术界人士健康如意！随后，张华庆、洪铁军、李冰、郑文义和到会嘉宾共同为展览剪彩。17日，代表团一行和参加活动的各国各地来宾赴江原道原州市参观尚志学园、尚志大学校、尚志岭西大学校等，受到金文起先生及校方热烈欢迎。

4月19日上午，在韩国首都首尔牛耳洞地区的韩国碑林博物馆论语碑林建设地举行了盛大的孔子铜像揭幕仪式。韩国前总理李寿成，尚志学园、尚志岭西大学等多所大学设立人、前国会议员金文起等韩国政要及以张华庆为团长的中国书法家代表团等全体成员和来自中国、中国台湾地区、日本、加拿大等国家和地区数百位来宾等参加揭幕式。韩国碑林园理事长许由主持仪式，李寿成、金文起等分别致辞，中午和晚上分别举行了盛大的招待酒会和晚宴。

20日，中国书法家代表团一行圆满完成此次访问交流活动，返回国内。

【图一】中国书法家代表团张华庆等参观尚志岭西大学时与大学创始人金文起（右三）手持李冰题字册页合影 (1)
【图二】中国书法家代表团张华庆、李冰、郑文义等为论语碑林造成书画大展开幕典礼剪彩 (1)
【图三】张华庆（右2）与韩国成均馆长金正洪（中）等在碑林博物馆孔子铜像揭幕仪式上
【图四】韩国前总理李寿成、金文起大会长、许由馆长和张华庆在孔子铜像揭幕后合影
【图五】张华庆、洪铁军等参观韩国岭西尚志大学
【图六】张华庆（左5）、许由（左3金晟南（左4）等在论语碑林造成书画大展开幕式上合影
【图七】张华庆在论语碑林造成书画大展开幕式上讲话
【图八】中国书法家代表团部分成员参观岭西尚志大学时合影

图一　图二　图五　图六　图七

李寿成前总理、金文起、徐正淇、许由、金晟南等韩国政要和中国书法家代表团张华庆、李冰、郑文义、熊洁英等为孔子铜像揭幕

古稀新声

张海书法展在河南博物院开幕

5月10日上午，"古稀新声——张海书法展"在河南博物院隆重开幕，这是河南籍书坛大家张海首次在家乡举办个人书法展。开幕式上，张海向河南博物院捐赠了他精心创作的十件力作，体现了他德艺双馨的人生追求和对故乡热土的深情厚爱。

全国政协十一届委员会副主席陈宗兴、中国文联党组书记、副主席赵实、文化部副部长董伟、中共河南省委常委、宣传部长赵素萍等领导出席开幕式。

本次书法展由文化部、中国文联、河南省委宣传部、中国书法家协会主办，河南省文化厅、河南省文联、河南省书法家协会、郑州大学协办。展出的50余件作品，包括楷、行、草、隶、篆各种书体，其中，大至八尺十联屏、丈二横幅，小至扇面、册页，全部是张海近年来的力作。

开幕式上，赵实代表中国文联首先讲话，她说："张海是我国书法工作的优秀组织者和领导者，是中国书坛卓有成就的优秀书法家，他的书法继承传统而不墨守成规，勇于创新而又遵循艺术规律，多年来，他屡屡用大胆的艺术成果赢得书法界的赞叹，不止一次提出独具特色的创新思路。张海先生的每次展览都有明确的主题和不同以往的风格，这次展出的50多件作品是张海先生进入古稀之后创作的，这些作品以展示古稀之年的新声，新进，从中可以看出一个勇于创新的老艺术家生命不息，探索不止的高尚情怀和奋斗精神。古稀新声书法展是张海先生老而弥坚、老骥伏枥的精神呈现；是张海先生笔耕不辍、锐意创新的人生诠释。相信通过些次展览一定能激励广大书法家和书法工作者、爱好者紧跟时代，奋发有为，锐意进取，努力创作出更多更好的精品力作，为推动文化大发展大繁荣，实

中国书法家协会主席张海发表感言

现中华民族伟大复兴的中国梦贡献智慧和力量。"

董伟说："书法艺术是中华文化的灿烂瑰宝，书法也以其深厚的文化底蕴和广泛的群众基础在文化建设和对外文化交流中发挥着不可替代的作用。张海在书法创作方面，展现了他勤勉不倦、誓志创新的可贵精神。"

赵素萍说："张海作为河南书法界的开拓者和领军人物，为繁荣发展河南书法艺术，弘扬中原书风，打造书法强省作出了重要贡献。这次他以古稀之年的新作来到家乡举办展览，这些作品既包含了他沧桑的人生阅历，又寄托了高雅的艺术追求，既有他散淡飘逸的雅致，又有雄健沧浪的气魄，充分展示了张海先生新的艺术视角和审美境界。这次张海先生书法展的举办，是加强河南书法同全国书法交流的重要契机，也是扩大中原文化辐射力、影响力，提高凝聚力、吸引力的重要平台。希望通过这次活动，能够激励广大书法者学习张海先生创新求索、献身书法艺术的精神。"

张海说："对我而言，艺术探索之路还有千里万里，然而人生的时光所剩无几，但请大家相信，不论何时何地，我对艺术的热情，对创新的求索角度从不会减少，这次书法展，希望大家多多提出宝贵意见，以便使我不断进步。"

张海是当代知名的书法家，现任中国书法家协会主席、全国政协常委、郑州大学美术学院院长。曾任河南省文联主席、河南省书协主席、河南省书画院院长。张海自幼习书，至今逾60年，其书法风格来源于传统，楷书以魏碑为基础，宗法《张猛龙碑》《龙门二十品》；隶书则以《封龙山颂》为主，参用汉简帛书笔意，形成独特的简隶风格；行草书取法广泛，曾先后师法二王、怀素、张旭、王铎、傅山等，融会百家、裁成一相；篆书则取法《散氏盘》《禅国山碑》以及邓石如、吴让之等人，不拘一格。

张海不仅是著名书法家，也是一位书法事业的优秀组织者和领导者。他在河南省书协任职期间，策划组织了一系列活动，培养了大批书法人才，使河南在一个不太长的时间里由书法水平相对落后的省份一跃成为书法大省。张海在中国书协任职期间，制定了一系列改革措施，取得显著成效。

据悉，本次展览为期10天，5月20日结束。

（冯冬艳）

【图一】文化部副部长董伟在开幕式上致辞　　【图二】中国文联党组书记、副主席赵实致辞
【图三】中共河南省委常委、宣传部长赵素萍致辞　　【图四】河南博物院副院长田凯为张海颁发收藏证书
【图五】张海书法展

图一

图二

图三

图四

图五

中国书协六届四次理事会在京召开

罗成琰出席并讲话 张海主持会议并作总结 陈洪武作工作报告

4月26日至27日，中国书协六届四次理事会在京召开。中国文联党组成员、书记处书记罗成琰，中国书协主席张海，中国书协分党组书记、驻会副主席、秘书长陈洪武，中国文联人事部主任郑希友，中国文联国内联络部主任刘尚军，中宣部干部局干部处处长张宝库，中国书协副主席王家新、申万胜、苏士澍、吴东民、吴善璋、何奇耶徒、言恭达、张业法、张改琴、陈振濂、胡抗美、赵长青、聂成文，分党组成员、副秘书长曹建明、潘文海、张陆一以及中国书协理事共200余人出席会议。

罗成琰在会上讲话。他代表中国文联党组充分肯定了中国书协两年来所取得的成绩，对协会下一步工作提出了更高的要求和期望。他强调，一要深入学习贯彻党的十八大以来中央的各项重大决策部署，自觉肩负起时代赋予的神圣使命，努力唱响实现中国梦的时代最强音。二要大力弘扬社会主义核心价值观，自觉做中华优秀文化和中华传统美德的传播者。积极践行"爱国、为民、崇德、尚艺"的文艺界核心价值观，争做德艺双馨书法家。三要牢固树立以人民为中心的工作导向，组织广大书法家和书法工作者不断深入实际，深入生活，真正了解人民大众的精神需求，把对人民的真情实感努力融入到笔墨中去，创造出更多的书法佳作奉献人民，回报社会，进一步推动书法事业的繁荣发展。

张海主持会议并作总结讲话。他指出，这次会议的主要任务是总结中国书协过去两年的工作，安排部署2014年工作任务，进一步团结动员广大书法家和书法工作者，以优异成绩迎庆新中国成立65周年，为实现中华民族伟大复兴中国梦做出新贡献。结合当前书法界实际，他指出，我们的书法事业虽然取得了很大的成绩，进入了一个历史发展的最好机遇期，但这并不等于说，我们的工作十全十美。我们要始终保持清醒的头脑，直面问题，不回避问题，不断进行反思和检讨。针对问题要采取有效措施，对症下药，改进和提高我们的工作。只有这样，才能提高各级书协组织的凝聚力、向心力，才能赢得书法界的信任和赞赏。他强调，我们要感受时代脉搏，顺应时代发展，勇于创造，敢于担当，真抓实干，努力促进书法事业健康良性发展。

中国书协六届四次理事会在京召开

陈洪武受第六届主席团委托，作题为《努力书写实现中华民族伟大复兴中国梦的书法事业新篇章》工作报告。他回顾了中国书协两年来在中宣部和中国文联党组的有力领导下，遵循"在全局中定位、在大局下行动"的理念，团结广大书法家、书法工作者与各级书协组织，开展了一系列卓有成效的工作。关于2014年工作，陈洪武强调，要紧紧围绕中国梦的时代主题，强化以人民为中心的工作导向，大力培育和践行社会主义核心价值观，全面推动协会工作改革创新，立足书法本体，坚持"继承、发扬、创新、提高"，广泛团结、积极引导广大书法工作者多出精品力作、追求德艺双馨，认真履行协会职能，延伸工作手臂，汇集各方力量，凝聚共识，合力推动书法事业全面发展，为建设社会主义文化强国做出新贡献。

会议选举陈洪武为中国书协第六届驻会副主席。会议通报了中国书协六届九次主席团会议《关于任命曹建明为中国书协副秘书长的决定》和确认增补更替曹建明、葛昌永为第六届理事，湖北书协张明明因退休不再担任理事。会议还通报了中国书协六届七次主席团会议同意增补新接纳的团体会员代表全国公安书协蔡安季、中国职工书协桑金科为第六届理事；同意增补新成立的中国书法出版传媒有限责任公司董事长李世俊为第六届理事；确认内蒙古书协李力更替为第六届理事，包星光因工作变动不再担任理事。

据悉，本次理事会在筹备工作中，中国书协分党组严格按照中央有关规定要求，在会议日程安排、经费标准等环节，都坚持简朴务实，厉行节约，杜绝铺张浪费。

（佳青讯）

会议选举陈洪武为中国书法家协会第六届驻会副主席。陈洪武现任中国书法家协会分党组书记、秘书长。

中国书法出版传媒有限责任公司
及中国书法出版社、《中国书法报》社在北京揭牌成立

在春和日丽，阳光明媚的日子里，中国书法界迎来了一次书法出版转企改制的盛典。2014年4月28日，中国书法出版传媒有限责任公司及中国书法出版社、《中国书法报》社揭牌仪式在北京举行。全国人大常委会原副委员长周铁农，中国文联党组书记、副主席赵实为中国书法出版传媒有限责任公司揭牌。国家新闻出版广电总局副局长孙寿山，中国文联党组成员、书记处书记罗成琰，中国书协主席张海，中共中央宣传部

文艺局局长汤恒分别为中国书法出版社和《中国书法报》社揭牌。全国政协委员、中国书协副主席、中国书法出版传媒资产管理委员会主任赵长青主持开幕式。

仪式上，中国书协理事、中国书法出版传媒有限责任公司董事长、总经理李世俊汇报了公司的筹备情况以及所做的初步工作。

李世俊代表中国书法出版传媒有限责任公司介绍公司经营

参加揭牌仪式的领导嘉宾合影留念

范围将涵盖对书法出版行业的投资与管理；广告策划、会展服务、信息咨询、各类文化服务活动；境内外投资、资产管理与经营。为广大书法爱好者提供高质量的书法出版物，努力实现经济效益和社会效益的双丰收。

陈洪武代表中国书法家协会致辞。他说，根据中央关于深化文化体制改革的总体部署，在中国文联党组的有力领导下，中国书法家协会抓住机遇，适时启动组建中国书法出版传媒有限责任公司。经过两年的不懈努力和卓有成效的工作，今天，由国务院批准，中国文联主管，中国书法家协会主办，财政部履行出资人职责的中国书法出版传媒有限责任公司终于正式挂牌了，这标志着中国文联系统内的文化产业发展迈出了可喜的一步。

陈洪武指出，中国书法家协会大力健全书、报、刊、电子媒体全覆盖的业态链。在积极推进《中国书法》杂志社转企改制的同时，加大《中国书法通讯报》的转型升级，推动大众文艺出版社更名为中国书法出版社，初步形成了书、报、刊"三位一体"的工作格局。中国书法出版社的揭牌和中国书法报社的揭牌，使几代书法人的梦想得以实现，使广大书法家、书法爱好者终于拥有了自己的国家级出版社和国家级专业报纸。

李前光代表中国文联党组发表讲话。他表示，此次揭牌仪式的成功举办，正是中国文联系统在出版报刊资源的整合重组中实现的重大突破。

仪式上，中国曲艺家协会分党组书记、驻会副主席、秘书长董耀鹏宣读贺信。

出席揭牌活动的有关领导有：中央文资办主任、中国书协副主席王家新，新闻出版广电总局报刊司司长艾立民，新闻出版广电总局规划发展司副司长孔德龙，江西省委原书记舒惠国和中国书协顾问李铎、佟韦、张飙、林岫、谢云，中国书协副主席申万胜、何奇耶徒、张改琴、胡抗美，中国书协分党组成员、副秘书长曹建明、潘文海、张陆一，中国文联书法艺术中心主任刘恒，中国书协原副秘书长戴志祺、白煦，中国出版集团公司前总裁、中国韬奋基金会理事长聂震宁，中国出版集团工会主席王云武，中国书法出版传媒有限责任公司副董事长、副总经理王利明等出席。

中国书法出版传媒有限责任公司及中国书法出版社、《中国书法》报社的揭牌，是中国书法界的一次盛举，开创了中国书法事业在出版、传媒、教育等方面的崭新局面。中国书法出版传媒有限责任公司，将以"全民书法，翰墨天下"的宗旨，让书法真正成为国民的文化底蕴，为传承中国书法文化、发展中国书法事业和提高我国书法专业出版水平作出不懈的努力。

（彭一超）